개정판

知性 一生동안 함께 익히는

新1800漢字

교·육·인·적·자·원·부·선·정·한·자

김영배 編著

특별 부록

● 우리나라 일반적인 성씨 쓰기 ★ *4~9p*

● 지방(紙榜) 쓰기 : 父·母·夫·妻·祖父·祖母 ★ *34~39p*

● 24節氣 쓰기 / 春·夏·秋·冬 계절별 속담 ★ *70~73p*

● 관혼상제봉투 쓰기 : 결혼식·회갑연·초상·사례·축하 ★ *104~109p*

● 육십甲子 쓰기 / 역사적 사건 및 용어 ★ *140~149p*

● 각종 서식 ★ *220~224p*

● 新1800한자 音別索引 ★ *209~219p*

K도서출판 **학은미디어**

일 러 두 기

1. 필기구 집필법

♧ 볼펜을 잡을 때 볼펜심 끝에서 3㎝ 가량 위로 인지(人指)를 얹고 엄지를 가볍게 둘러대는데 이때 종이 바닥면에서 50°~60° 정도로 경사지게 잡는 것이 가장 좋은 자세입니다. 단, 손의 크기나 볼펜의 종류, 또는 굵기에 따라 다소 달라질 수 있습니다.

한자(漢字)에는 해서체(楷書體)·행서체(行書體)·초서체(草書體)가 있고 한글에도 특유한 문체가 있으나 정자체와 흘림체로 대별하여 설명하자면, 각기 나름대로 완급(緩急)의 차이가 있어 해서체나 작은 글씨일수록 각도를 크게 잡고, 행서·초서·흘림체나 큰 글씨일수록 경사 각도를 낮게 하여 50° 이하로 잡습니다. 50°의 각도는 손끝에 힘이 적게 드는 각도인데, 평소 볼펜이나 플러스펜을 쓸 때 정확히 쓰자면 50°~60°의 경사 각도로 볼펜을 잡는 것이 가장 운필하기에 알맞은 자세라고 할 수 있습니다.

2. 볼펜의 각도와 종류

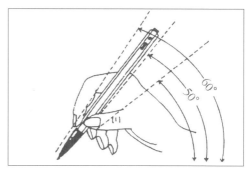

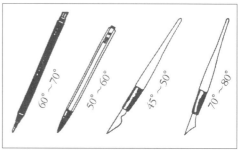

플러스펜　볼펜　　스푼펜　　G 펜

3. 이 책의 특징

본 〈知性 新1800漢字〉 쓰기 교본은 학습자의 이해를 돕기 위해 가나다순의 어휘 사이사이에 독음쓰기와 파생어익히기 페이지를 두어 단원화하였습니다. 또한 어휘 해설에 예문을 두고, 한자와 관련된 상식을 각주로 두어 학습효과를 배가하였고, 엄선한 英韓세계명언과 韓英속담을 실어 머리도 식히고 생각의 깊이도 더하도록 하였습니다. 특히 하단에 위의 한자 어휘를 중국 간체자화하여 국제화시대에 부응하도록 구성하였습니다.

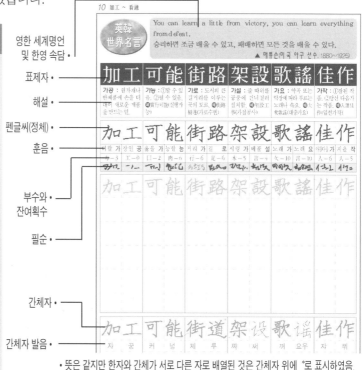

영한 세계명언 및 한영 속담 •

표제자 •

해설 •

펜글씨(정체) •

훈음 •

부수와 • 잔여획수

필순 •

간체자 •

간체자 발음 •

• 뜻은 같지만 한자와 간체가 서로 다른 자로 배열된 것은 간체자 위에 *로 표시하였음. 예를 들어 看過(간과) ⇨ 过*目*(過目-과목) 으로 간체자 위에 *로 표시하였음.

한자의 일반적인 필순

1 위에서 아래로

위를 먼저 쓰고 아래는 나중에

一　三　三,　一　丁　工

2 왼쪽에서 오른쪽으로

왼쪽을 먼저, 오른쪽을 나중에

丿　丿丨　川,　丿　亻　仁　代　代

3 밖에서 안으로

둘러싼 밖을 먼저, 안을 나중에

丨　冂　日　日,　丨　冂　冂　用　田

4 안에서 밖으로

내려긋는 획을 먼저, 삐침을 나중에

亅　小　小,　一　二　亍　示

5 왼쪽 삐침을 먼저

① 左右에 삐침이 있을 경우

丿　小　小,　一　十　走　走　赤　赤　赤

② 삐침 사이에 세로획이 없는 경우

丿　尸　尸　尺,　亠　宀　六

6 세로획을 나중에

위에서 아래로 내려긋는 획을 나중에

丨　口　曰　中,　丨　冂　甲　日　甲

7 가로로 꿰뚫는 획은 나중에

가로획을 나중에 쓰는 경우

乚　女　女,　乛　了　子

8 오른쪽 위의 점은 나중에

오른쪽 위의 점을 맨 나중에 찍음

一　ナ　大　犬,　一　二　弌　弌　式　式

9 책받침은 맨 나중에

一　厂　斤　斤　斤　近　近

丷　䒑　丷　羊　关　关　送　送

10 가로획을 먼저

가로획과 세로획이 교차하는 경우

一　十　寸　古　古,　一　十　士　声　志

一　十　支　支,　一　十　土

一　二　丰　末　末,　一　十　艹　卝　共　共

11 세로획을 먼저

① 세로획을 먼저 쓰는 경우

丨　冂　巾　由　由,　丨　冂　冂　用　田

② 둘러싸여 있지 않은 경우에는 가로획을 먼저 쓴다.

一　丁　干　王,　丶　亠　十　丰　主

12 가로획과 왼쪽 삐침

① 가로획을 먼저 쓰는 경우

一　ナ　ナ　左　左,　一　ナ　ナ　在　在

② 위에서 아래로 삐침을 먼저 쓰는 경우

丿　ナ　オ　右　右,　丿　ナ　ナ　有　有　有

✙ 例外의 것들도 많지만 여기에서의 筆順은 一般的으로 널리 쓰이는 것임.

金	李	朴	崔	鄭	姜	趙	尹	張	林	韓	吳
金	李	朴	崔	鄭	姜	趙	尹	張	林	韓	吳
성 김	오얏 리(이)	순박할 박	높을 최	나라 정	성 강	나라 조	다스릴 윤	베풀 장	수풀 림(임)	나라 한	나라 오

申	徐	權	黃	宋	安	柳	洪	全	高	孫	文
申	徐	權	黃	宋	安	柳	洪	全	高	孫	文
납 신	느릴 서	권세 권	누를 황	송나라 송	편안할 안	버들 류(유)	넓을 홍	온전할 전	높을 고	손자 손	글월 문

梁	裵	白	曺	許	南	劉	沈	盧	河	丁	成
梁	裵	白	曺	許	南	劉	沈	盧	河	丁	成
들보 량(양)	성 배	흰 백	성 조	허락할 허	남녘 남	성 류(유)	성 심	성 노	물 하	고무래 정	이룰 성

車	具	郭	禹	朱	任	田	羅	辛	閔	兪	池
車	具	郭	禹	朱	任	田	羅	辛	閔	兪	池
수레 차	갖출 구	성 곽	하우씨 우	붉을 주	맡길 임	밭 전	벌일 라(나)	매울 신	성 민	성 유	못 지

참고 성(姓)중에 '郭'씨의 '곽'자는 뒤의 색인에 표제자로 page를 표기하였음.

陳	嚴	元	蔡	千	方	康	玄	孔	咸	卞	楊
陳	嚴	元	蔡	千	方	康	玄	孔	咸	卞	楊
베풀 진	엄할 엄	으뜸 원	나라 채	일천 천	모 방	편안할 강	검을 현	구멍 공	다 함	성 변	버들 양

廉	邊	呂	秋	都	魯	石	蘇	愼	馬	薛	吉
廉	邊	呂	秋	都	魯	石	蘇	愼	馬	薛	吉
청렴할렴(염)	가 변	음률 려(여)	가을 추	도읍 도	둔할 노	성 석	깨어날 소	삼갈 신	말 마	나라 설	길할 길

宣	周	魏	表	明	王	房	潘	玉	奇	琴	陸
宣	周	魏	表	明	王	房	潘	玉	奇	琴	陸
베풀 선	두루 주	나라 위	겉 표	밝을 명	임금 왕	방 방	물이름 반	구슬 옥	기이할 기	거문고 금	뭍 륙(육)

孟	印	諸	卓	魚	牟	蔣	殷	秦	片	余	龍
孟	印	諸	卓	魚	牟	蔣	殷	秦	片	余	龍
만 맹	도장 인	모두 제	뛰어날 탁	고기 어	보리 모	줄 장	나라 은	나라 진	조각 편	나 여	용 룡(용)

慶	丘	奉	史	夫	程	昔	太	卜	睦	桂	杜
慶	丘	奉	史	夫	程	昔	太	卜	睦	桂	杜
경사 경	언덕 구	받들 봉	사기 사	사내 부	길 정	옛 석	클 태	점 복	화목 목	계수 계	막을 두

陰	溫	邢	章	景	于	彭	尙	眞	夏	毛	漢
陰	溫	邢	章	景	于	彭	尙	眞	夏	毛	漢
그늘 음	따뜻할 온	나라 형	글 장	볕 경	성 우	나라 팽	숭상할 상	참 진	여름 하	털 모	한나라 한

邵	韋	天	襄	濂	連	伊	菜	燕	强	大	麻
邵	韋	天	襄	濂	連	伊	菜	燕	强	大	麻
땅이름 소	성 위	하늘 천	오를 양	엷을 렴(염)	이을 련(연)	저 이	채나라 채	연나라 연	강할 강	큰 대	삼 마

箕	庾	南	宮	諸	葛	鮮	于	獨	孤	皇	甫
箕	庾	南	宮	諸	葛	鮮	于	獨	孤	皇	甫
성 기	곳집 유	남녘 남	궁궐 궁	모두 제	칡 갈	고울 선	어조사 우	홀로 독	외로울 고	임금 황	클 보

加工	可能	街路	架設	歌謠	佳作
가공 : 원자재나 반제품에 손을 더 대어 새로운 제품을 만드는 일.	**가능** : ①할 수 있음. ②될 수 있음. 例實行可能(실행가능)	**가로** : 도시의 큰 길거리를 이루는 곳의 도로. 例街路樹邊(가로수변)	**가설** : 줄 따위를 공중에 건너질러 설치함. 例架設工事(가설공사)	**가요** : 악곡 또는 악장에 따라 부르는 노래나 속요. 例大衆歌謠(대중가요)	**가작** : ①잘된 작품. ②당선 다음가는 작품. 例入選佳作(입선가작)

加 더할 가	工 장인 공	可 옳을 가	能 능할 능	街 거리 가	路 길 로	架 시렁 가	設 베풀 설	歌 노래 가	謠 노래 요	佳 아름다울 가	作 지을 작
力－3	工－0	口－2	肉－6	行－6	足－6	木－5	言－4	欠－10	言－10	人－6	人－5

加工	可能	街道*	架設	歌謠	佳作
쟈 꿍	커 넝	졔 루	쨔 쎄	꺼 요우	쟈 쮀

* 佳人薄命(가인박명) : 아름다운 여자는 목숨이 짧다는 뜻. 美人薄命.

가지 많은 나무 바람 잘 날 없다.
There is no rest for a family(mother)
with many children.

HAKEUN
韓英
속담

家庭	假稱	各個	角逐	懇曲	看過
가정: 부부를 중심으로 혈연자가 함께 사는, 사회의 가장 작은 집단.	**가칭**: 임시 또는 거짓으로 일컬음. 또는 그 이름. 예名稱假稱(명칭가칭)	**각개**: 몇 개가 있는 것의 하나하나. 낱낱. 예各個戰鬪(각개전투)	**각축**: 서로 이기려고 경쟁함. 예勝利角逐戰(승리각축전)	**간곡**: 간절하고 마음과 정성이 지극함. 예付託懇曲(부탁간곡)	**간과**: ①대충 보아 넘김. ②예사로 넘김. 예過失看過(과실간과)

家	庭	假	稱	各	個	角	逐	懇	曲	看	過
집 가	뜰 정	거짓 가	일컬을 칭	각각 각	낱 개	뿔 각	쫓을 축	간절할 간	굽을 곡	볼 간	지날 과
宀－7	广－7	人－9	禾－9	口－3	人－8	角－0	辵－7	心－13	曰－2	目－4	辵－9

家	庭	假	称	各	个	角	逐	恳	切*	过*	目*
쟈	팅	쟈	청	꺼	꺼	죠우	쭈	컨	체	꿔	무

英韓
世界名言

In the country of the blind, the one-eyed man is king.
맹인들의 나라에서는 애꾸가 왕이다.

▲ 에라스무스(네덜란드 인문주의자, 1466~1536)

簡 單	幹 部	姦 淫	感 覺	監 督	鑑 賞
간단 : ①복잡하지 않고 간략함. ②간편하고 단출함. **예**簡單明瞭(간단명료)	**간부** : 단체의 수뇌부 또는 군에서 장교의 일컬음. **예**幹部社員(간부사원)	**간음** : 부부가 아닌 남녀가 성적 관계를 맺음. **예**姦淫情夫(간음정부)	**감각** : ① 느낌. ② 사물을 느껴서 받아들이는 힘. **예**美的感覺(미적감각)	**감독** : ①보살펴 단속함. ②연극·영화 등에서 연기를 직접 지도하는 사람.	**감상** : 예술 작품 따위를 깊이 음미하고 이해함. **예**音樂鑑賞(음악감상)

簡	單	幹	部	姦	淫	感	覺	監	督	鑑	賞
간략할 **간**	단위 **단**	줄기 **간**	거느릴 **부**	간음할 **간**	음란할 **음**	느낄 **감**	깨달을 **각**	감독할 **감**	감독할 **독**	살필 **감**	상줄 **상**
竹－12	口－9	干－10	邑－8	女－6	水－8	心－9	見－13	皿－9	目－8	金－14	貝－8

簡	單	骨*干*	妊*淫	感 覚	監 督	鉴 賞
쟨	딴	꾸 깐	쭈엔 인	깐 줴	쟨 뚜	쭈엔 쌍

감언이설에 넘어가지 말라.
It is not good to listen to flattery.

HAKEUN
韓英
속담

甘言	甲辰	康寧	講壇	綱領	江村
감언 : 남의 비위에 듣기 좋은 달콤한 말. 예甘言利說(감언이설)	**갑진** : 육십갑자의 마흔한번째. 예甲辰年出生(갑진년출생)	**강녕** : 몸이 건강하고 마음이 편안함. 예壽福康寧(수복강녕)	**강단** : 강의나 강연·설교 때 올라서게 만든 자리. 예大學講壇(대학강단)	**강령** : ①일을 해 나가는 데 으뜸되는 줄거리. ②정당 등 단체의 기본 입장이나 방침.	**강촌** : 강가의 마을. 나그네의 회한에 찬 시골 고향을 비유한 말.

甘	言	甲	辰	康	寧	講	壇	綱	領	江	村
달 감	말씀 언	갑옷 갑	별 진	편안할 강	편안할 녕	강론할 강	단 단	벼리 강	거느릴 령	강 강	마을 촌
甘 - 0	言 - 0	田 - 0	辰 - 0	广 - 8	宀 - 11	言 - 10	土 - 13	糸 - 8	頁 - 5	水 - 3	木 - 3

甜	言	甲	辰	康	宁	讲	坛	纲	领	江	村
티엔	얜	쟈	천	캉	닝	쟝	탄	깡	링	쟝	춘

英韓
世界名言

Old soldiers never die; They just fade away.
노병은 죽지 않는다. 다만 사라질 뿐이다.

▲ 맥아더(미국 군인, 1880~1964)

強 化	改 善	介 入	開 拓	慨 歎	槪 況
강화 : ①강하게 함. ②수준이나 정도를 더 높임. **예**國力强化(국력강화)	**개선** : 환경·기술 따위를 더 좋게 고침. **예**體質改善(체질개선)	**개입** : 좋거나 나쁜 일 따위에 끼어 들어 간섭하거나 참여함.	**개척** : ①황무지를 일구어 논밭을 만듦. ②새로운 분야에 처음 손을 댐.	**개탄** : 분하게 여겨 탄식함. 어이가 없어 탄식함. **예**世態慨歎(세태개탄)	**개황** : 대강 일이 되어 가는 형편이나 모양. **예**事件槪況(사건개황)

強	化	改	善	介	入	開	拓	慨	歎	槪	況
강할 강	될 화	고칠 개	착할 선	낄 개	들 입	열 개	넓힐 척	분할 개	탄식할 탄	대개 개	하물며 황
弓－8	匕－2	攴－3	口－9	人－2	入－0	門－4	手－5	心－11	欠－11	木－11	水－5

強	化	改	善	介	入	開	拓	慨	歎	槪	況
챵	화	까이	싼	졔	루	카이	컨	카이	탄	까이	쾅
强	化	改	善	介	入	开	垦	慨	叹	概	况

HAKEUN 10~14p

本文의 讀音쓰기와 派生語 익히기

● 앞쪽을 보거나 사전보기 허용. 시간 구애없이 차분히 익혀 각인하세요.

No	어휘	독음쓰기	파생어휘독음정리				
1	加工		加減 가감	加擔 가담	加入 가입	工夫 공부	工場 공장
2	街路		街道 가도	街頭 가두	商街 상가	市街 시가	路線 노선
3	歌謠		歌曲 가곡	歌詞 가사	歌手 가수	歌唱 가창	童謠 동요
4	佳作		佳景 가경	佳約 가약	作曲 작곡	作文 작문	作業 작업
5	家庭		家計 가계	家口 가구	家業 가업	庭園 정원	校庭 교정
6	假稱		假量 가량	假令 가령	假名 가명	假想 가상	俗稱 속칭
7	角逐		角度 각도	多角 다각	頭角 두각	四角 사각	逐出 축출
8	懇曲		懇求 간구	懇切 간절	懇請 간청	曲線 곡선	曲藝 곡예
9	簡單		簡潔 간결	簡略 간략	簡易 간이	單價 단가	單位 단위
10	幹部		幹事 간사	基幹 기간	部門 부문	部署 부서	部處 부처
11	感覺		感慨 감개	感激 감격	感謝 감사	感想 감상	覺悟 각오
12	監督		監禁 감금	監査 감사	監獄 감옥	督勵 독려	基督 기독
13	甘言		甘受 감수	甘酒 감주	言及 언급	言約 언약	言爭 언쟁
14	康寧		康健 강건	平康 평강	寧日 영일	安寧 안녕	丁寧 정녕
15	講壇		講究 강구	講論 강론	講師 강사	講義 강의	壇上 단상
16	江村		江南 강남	江山 강산	漢江 한강	農村 농촌	漁村 어촌
17	強化		強度 강도	強力 강력	強弱 강약	化粧 화장	化學 화학
18	改善		改良 개량	改造 개조	改革 개혁	善良 선량	善惡 선악
19	開拓		開講 개강	開發 개발	開業 개업	開閉 개폐	干拓 간척
20	概況		概念 개념	概論 개론	概要 개요	狀況 상황	現況 현황

英韓
世界名言

He makes no friend who never made a foe.
원수를 만들어 보지 않은 사람은 친구도 사귀지 않는다.

▲ 테니슨(영국 시인, 1809~1892)

客觀	更新	距離	巨視	拒絕	居住
객관 : 자기 의식에서 벗어나 제삼자의 입장에서 사물을 보는 일. 반主觀(주관)	갱신 : 법적인 문서 따위의 효력이나 기간을 새로이 바꾸거나 연장하는 일.	거리 : 두 개의 물건·장소 등이 공간적으로 떨어진 길이. 예距離間隔(거리간격)	거시 : 어떤 현상이나 대상을 전체적으로 크게 봄. 예巨視經濟(거시경제)	거절 : 요구·의견·물건 등을 받아들이지 않고 물리침 예提議拒絕(제의거절)	거주 : 일정한 곳에 자리를 잡고 머물러 삶. 또는 그곳. 예國內居住(국내거주)

客	觀	更	新	距	離	巨	視	拒	絕	居	住
손 객	볼 관	다시 갱	새 신	떨어질 거	떠날 리	클 거	볼 시	막을 거	끊을 절	살 거	머무를 주
宀—6	見—18	日—3	斤—9	足—5	隹—10	工—2	見—5	手—5	金—6	尸—5	人—5

客	观	更	新	距	离	宏*	观*	拒	绝	居	住
커	꾸완	껑	씬	쮜	리	훙	꾸완	쮜	줴	쥐	쭈

* 更은 고칠 경이라고도 한다. 更正(경정)

건강한 신체에 건강한 정신이 깃들인다.
A sound mind in a sound body.

HAKEUN
韓英
속담

健脚	乾燥	建築	乞食	檢索	儉素
건각 : ①튼튼한 다리. ②의젓이 걷는 위풍당당한 걸음. **예**完走健脚(완주건각)	**건조** : ①물기가 없어지거나 없앰. ②무미건조의 준말. **예**乾燥施設(건조시설)	**건축** : 가옥이나 건물·교량 따위를 세워 지음. **예**建築施工(건축시공)	**걸식** : 얻어먹음. 이곳저곳에서 음식을 구걸함. **예**門前乞食(문전걸식)	**검색** : ①조사함. ②컴퓨터 등에서 필요한 자료를 찾음. **예**資料檢索(자료검색)	**검소** : 사치하지 않고 수수함. 근검절약하고 소박함. **예**生活儉素(생활검소)

健	脚	乾	燥	建	築	乞	食	檢	索	儉	素
굳셀 **건**	다리 **각**	하늘 **건**	마를 **조**	세울 **건**	쌓을 **축**	구걸 **걸**	먹을 **식**	검사할 **검**	동아줄 **색**	검소할 **검**	횔 **소**
人-9	肉-7	乙-10	火-13	廴-6	竹-10	乙-2	食-0	木-13	糸-4	人-13	糸-4

健	脚	乾	燥	建	築	乞	食	檢	索	儉	朴*
쭈엔	죠우	깐	죠우	쭈엔	쭈	치	쓰	쟌	쒀	쟌	푸

隔差	激讚	犬豚	見本	牽引	肩章
격차 : 비교 대상이나 사물 간의 수준의 차이. ㉔貧富隔差(빈부격차)	**격찬** : 일의 결과물에 매우 호평하거나 대단히 칭찬함.㉔激讚好評(격찬호평)	**견돈** : ①개와 돼지. ②평범하고 용렬한 사람을 비유하여 일컫는 말.	**견본** : 상품의 품질을 알리기 위한 소량의 본보기. ㉔見本製作(견본제작)	**견인** : 끌어 당기거나 끌어감. ㉔車輛牽引(차량견인)	**견장** : 특별한 단체의 제복이나 군인·경찰관의 제복 어깨에 붙이는 표장.

隔	差	激	讚	犬	豚	見	本	牽	引	肩	章
막힐 **격**	어긋날 **차**	과격할 **격**	기릴 **찬**	개 **견**	돼지 **돈**	볼 **견**	근본 **본**	끌 **견**	끌 **인**	어깨 **견**	글 **장**
阜 — 10	工 — 7	水 — 13	言 — 19	犬 — 0	豕 — 4	見 — 0	木 — 1	牛 — 7	弓 — 1	肉 — 4	立 — 6

差*	异	称*	赞	犬	猪*	样*	品*	牽	引	肩	章
차	이	청	짠	추엔	쭈	양	핀	치엔	인	쟨	짱

* 家豚(가돈) : 남에게 자기의 아들을 낮추어 이를 때 쓴다.

공자 앞에서 문자 쓴다.
To teach a fish how to swim.

HAKEUN
韓英
속담

絹織	缺如	兼備	謙虛	頃刻	警告
견직: '견직물'의 준말. 명주실로 짠 일체의 피륙. 예絹織毛織(견직모직)	**결여**: 있어야 할것이 빠져서 없거나 모자람. 예缺如不足(결여부족)	**겸비**: 두 가지 이상을 아울러 갖추고 있음. 예才色兼備(재색겸비)	**겸허**: 잘난 체하지 않고 겸손한 태도를 갖춤. 예謙虛態度(겸허태도)	**경각**: 극히 짧은 시간. 눈 깜박하는 사이. 삽시. 예生命頃刻(생명경각)	**경고**: 주의하라고 경계하여 알림. 예警告處分(경고처분)

絹	織	缺	如	兼	備	謙	虛	頃	刻	警	告
명주 **견**	짤 **직**	이지러질 **결**	같을 **여**	겸할 **겸**	갖출 **비**	겸손할 **겸**	빌 **허**	잠깐 **경**	새길 **각**	경계할 **경**	고할 **고**
糸-7	糸-12	缶-4	女-3	八-8	人-10	言-10	虍-4	頁-2	刀-6	言-13	口-4

絹	織	缺	如	兼	備	謙	虛	頃	刻	警	告

绢	织	缺	乏*	兼	备	谦	虚	顷	刻	警	告
쭈엔	쯔	췌	파	쟨	빼이	치엔	쒸	칭	커	징	꼬우

京畿	輕妄	經費	硬軟	驚異	競爭
경기 : ①서울을 중심으로 한 가까운 주위의 지방. ②'경기도'의 준말.	경망 : 행동이나 말이 가볍고 방정맞음. 예輕擧妄動(경거망동)	경비 : 어떤 일을 경영하는 데 드는 비용. 예經費節減(경비절감)	경연 : 단단함과 부드러움. 굳음과 무름. 예組織硬軟(조직경연)	경이 : 놀라서 이상히 여김. 기록·성적·발전의 놀라움. 예發展驚異(발전경이)	경쟁 : 같은 목적에 관하여 서로 겨루어 다툼. 예競爭熾烈(경쟁치열)

京	畿	輕	妄	經	費	硬	軟	驚	異	競	爭
서울 경	경기 기	가벼울 경	망령될 망	경서 경	비용 비	굳을 경	연할 연	놀랄 경	다를 이	다툴 경	다툴 쟁
亠 — 6	田 — 10	車 — 7	女 — 3	糸 — 7	貝 — 5	石 — 5	車 — 4	言 — 13	田 — 6	立 — 15	爪 — 4

京	畿	轻	妄	经	费	硬	软	惊	异	竞	争
징	지	칭	왕	징	페이	잉	루안	징	이	징	쩡

HAKEUN 16~20p

本文의 讀音쓰기와 派生語 익히기

● 앞쪽을 보거나 사전보기 허용. 시간 구애없이 차분히 익혀 각인하세요.

No	어휘	독음쓰기	파생어휘독음정리				
21	客 觀		客席 객석	客體 객체	顧客 고객	觀客 관객	觀念 관념
22	更 新		更生 갱생	更紙 갱지	變更 변경	新規 신규	新聞 신문
23	巨 視		巨金 거금	巨木 거목	巨物 거물	巨額 거액	視覺 시각
24	居 住		居留 거류	居室 거실	居處 거처	住所 주소	住宅 주택
25	健 脚		健康 건강	健兒 건아	保健 보건	脚本 각본	脚色 각색
26	乾 燥		乾坤 건곤	乾杯 건배	乾性 건성	乾濕 건습	燥渴 조갈
27	建 築		建立 건립	建物 건물	建設 건설	新築 신축	增築 증축
28	檢 索		檢問 검문	檢事 검사	檢查 검사	檢定 검정	索引 색인
29	隔 差		隔離 격리	遠隔 원격	隔日 격일	差別 차별	差異 차이
30	激 讚		激怒 격노	激突 격돌	激勵 격려	激甚 격심	讚辭 찬사
31	見 本		見聞 견문	見習 견습	見積 견적	根本 근본	基本 기본
32	牽 引		牽牛 견우	牽制 견제	引導 인도	引上 인상	引出 인출
33	缺 如		缺格 결격	缺勤 결근	缺點 결점	缺陷 결함	如意 여의
34	兼 備		兼務 겸무	兼業 겸업	備考 비고	備置 비치	備品 비품
35	謙 虛		謙讓 겸양	虛空 허공	虛構 허구	虛無 허무	虛榮 허영
36	警 告		警戒 경계	警報 경보	警察 경찰	告發 고발	告訴 고소
37	輕 妄		輕減 경감	輕傷 경상	輕重 경중	妄靈 망령	妄言 망언
38	經 費		經歷 경력	經理 경리	經營 경영	費用 비용	會費 회비
39	硬 軟		硬直 경직	硬化 경화	强硬 강경	軟禁 연금	軟弱 연약
40	競 爭		競賣 경매	競技 경기	競走 경주	爭點 쟁점	爭取 쟁취

慶祝	傾向	溪谷	桂冠	契機	鷄卵
경축 : 대개 국가·단체에서의 경사를 축하함. 예慶祝行事(경축행사)	**경향** : 마음·현상·사상·형세 등이 한쪽으로 쏠림. 예一般傾向(일반경향)	**계곡** : 물이 흐르는 언덕이나 산의 골짜기. 예溪谷川魚(계곡천어)	**계관** : '월계관'의 준말. 예桂冠詩人(계관시인)	**계기** : 어떤 일이 일어나는 결정적인 원인이나 기회. 예動機契機(동기계기)	**계란** : 달걀. 암탉이 낳은 알. 예鷄卵有骨(계란유골)

慶	祝	傾	向	溪	谷	桂	冠	契	機	鷄	卵
경사 경	빌 축	기울 경	향할 향	시내 계	골 곡	계수나무계	갓 관	맺을 계	틀 기	닭 계	알 란
心 —11	示 —5	人 —11	口 —3	水 —10	谷 —0	木 —6	冖 —7	大 —6	木 —12	鳥 —10	卩 —5

庆	祝	倾	向	溪	谷	桂	冠	契	机	鸡	蛋*
칭	쭈	칭	씨앙	씨	구	꾸이	꾸완	치	지	지	딴

* 계관 시인이란 본래 영국 왕실이 명예로운 시인에게 내리는 칭호로 드라이든, 워즈워스, 테니슨 등 유명한 시인이 이 칭호를 받았다. 미국에서도 1985년부터 계관 시인을 선정하고 있다.

괴로움이 있으면 즐거움도 있다(괴로움 뒤에는 기쁨이 있다).
Every cloud has a silver lining.

HAKEUN
韓英
속담

繫 留	啓 蒙	季 節	計 座	系 統	癸 亥
계류 : 사안·사건 따위가 해결되지 않고 걸려 있음. **예**繫留事件(계류사건)	**계몽** : 지식 수준이 낮거나 전통적인 인습에 젖어 있는 사람을 일깨우는 일.	**계절** : 봄·여름·가을·겨울로 나눈 사계의 한 철. **예**讀書季節(독서계절)	**계좌** : '계정계좌'의 준말. '예금 계좌'의 준말. **예**計座移替(계좌이체)	**계통** : ①일정한 분야나 갈래. ②거쳐야 할 순서나 체계. **예**事務系統(사무계통)	**계해** : 육십갑자의 예순째. **예**癸亥年生(계해년생)

繫	留	啓	蒙	季	節	計	座	系	統	癸	亥
맬 **계**	머무를 **류**	열 **계**	어릴 **몽**	철 **계**	마디 **절**	셈할 **계**	자리 **좌**	이을 **계**	거느릴 **통**	천간 **계**	돼지 **해**
糸－13	田－5	口－8	艸－10	子－5	竹－9	言－2	广－7	糸－1	糸－6	癶－4	亠－4

糸	留	启	蒙	季	节	账	户	系	统	癸	亥
씨	류	치	멍	찌	지에	짱	후	씨	퉁	꾸이	하이

枯 渴	考 課	古 宮	孤 島	顧 慮	姑 婦
고갈 : 물·자원·재산·정서·감정 따위가 말라 없어짐. 例 資源枯渴(자원고갈)	**고과** : 공무원·회사원 등의 근무 태도·능력 등을 조사 보고함. 例 人事考課(인사고과)	**고궁** : 옛 궁전. 例 古宮散策(고궁 산책)	**고도** : 육지에서 멀리 떨어진 작고 외로운 외딴 섬. 例 絕海孤島(절해고도)	**고려** : ①다시 돌이켜 생각함. ②앞일을 헤아림. 例 顧慮再考(고려재고)	**고부** : 시어머니와 며느리. 例 姑婦葛藤(고부갈등)

枯	渴	考	課	古	宮	孤	島	顧	慮	姑	婦
마를 고	목마를 갈	상고할 고	매길 과	옛 고	궁궐 궁	외로울 고	섬 도	돌아볼 고	생각할 려	시어미 고	지어미 부
木－5	水－9	老－2	言－8	口－2	宀－7	子－5	山－7	頁－12	心－11	女－5	女－8

枯	渴	考	绩	故	宮	孤	島	考	慮	婆	媳
쿠	제	코우	찌	꾸	꿍	꾸	또우	코우	뤼	퍼	씨

그림의 떡
Pie in the sky.

故障	鼓吹	坤坐	恐懼	供給	共謀
고장: 기계·기구· 설비 등에 이상이 생기는 일. **예**故障 修理(고장수리)	**고취**: 북을 치고 피 리를 붊. 용기와 기 운을 북돋워 줌. **예** 士氣鼓吹(사기고취)	**곤좌**: 집터나 묏자 리 따위가 곤방(坤 方)을 등진 좌향. 또 는 그런 자리를 말함.	**공구**: 몹시 두려 움. 공포스럽고 몹 시 두려움. **예**恐懼 罪悚(공구죄송)	**공급**: 수요에 응하 여 물품을 제공함. **예**需要供給(수요공 급)	**공모**: 두 명 이상 이 어떤 일을 공동 으로 모의함. **예**共 謀事實(공모사실)

故	障	鼓	吹	坤	坐	恐	懼	供	給	共	謀
연고 고	막을 장	북 고	불 취	땅 곤	앉을 좌	두려울 공	두려울 구	이바지할 공	줄 급	함께 공	꾀할 모
攴 — 5	阜 — 11	鼓 — 0	口 — 4	土 — 5	土 — 4	心 — 6	心 — 18	人 — 6	糸 — 6	八 — 4	言 — 9

故	障	鼓	吹	坤	坐	恐	懼	供	給	共	謀

故	障	吹*	打*	坐*	向*	恐	怖*	供	給	共	謀
꾸	짱	추이	따	쭤	쌍	쿵	뿌	꿍	지	꿍	머우

公薦	貢獻	果敢	寡默	誇張	科程
공천: 선거에 출마할 후보자를 공식적으로 추천함. 예公薦候補(공천후보)	**공헌**: 공물을 상납함. 힘을 써서 이바지함. 예貢獻功勞(공헌공로)	**과감**: 과단성이 있고 용감함. 딱 잘라 결정하는 결단성. 예果敢投資(과감투자)	**과묵**: 말수가 적고 침착함. 행동이 차분함. 예寡默沈着(과묵침착)	**과장**: 실제 사실보다 지나치게 부풀림. 예誇張廣告(과장광고)	**과정**: '학과과정(學科課程)'의 줄인 말. 예教育別課程(교육별과정)

公	薦	貢	獻	果	敢	寡	默	誇	張	科	程
공변될 **공**	드릴 **천**	바칠 **공**	드릴 **헌**	과실 **과**	구태여 **감**	적을 **과**	잠잠할 **묵**	자랑할 **과**	베풀 **장**	과목 **과**	과정 **정**
八-2	艸-3	貝-3	犬-16	木-4	攴-8	宀-11	黑-4	言-6	弓-8	禾-4	禾-7

公	荐	贡	献	果	敢	寡	言*	夸*	张	科	程
꿍	찌엔	꿍	쓰엔	꿔	깐	꽈	앤	콰	짱	커	청

HAKEUN
22~26p

本文의 讀音쓰기와 派生語 익히기

● 앞쪽을 보거나 사전보기 허용. 시간 구애없이 차분히 익혀 각인하세요.

No	어휘	독음쓰기	파생어휘독음정리				
41	慶祝		慶事 경사	慶弔 경조	祝歌 축가	祝福 축복	祝賀 축하
42	傾向		傾斜 경사	傾聽 경청	左傾 좌경	向方 향방	向上 향상
43	契機		契約 계약	默契 묵계	機械 기계	機關 기관	機構 기구
44	鷄卵		鷄肋 계륵	養鷄 양계	卵白 난백	卵生 난생	卵子 난자
45	繫留		繫累 계루	連繫 연계	留學 유학	居留 거류	停留 정류
46	季節		冬季 동계	四季 사계	夏季 하계	節約 절약	禮節 예절
47	計座		計略 계략	計算 계산	計策 계책	計劃 계획	座談 좌담
48	系統		系譜 계보	系列 계열	直系 직계	體系 체계	統計 통계
49	考課		考古 고고	考試 고시	考案 고안	課長 과장	課題 과제
50	古宮		古今 고금	古代 고대	古蹟 고적	古典 고전	宮女 궁녀
51	顧慮		顧客 고객	顧問 고문	回顧 회고	配慮 배려	念慮 염려
52	姑婦		姑母 고모	姑從 고종	婦女 부녀	婦人 부인	新婦 신부
53	故障		故事 고사	故意 고의	故鄕 고향	緣故 연고	支障 지장
54	恐懼		恐龍 공룡	恐妻 공처	恐怖 공포	可恐 가공	疑懼 의구
55	供給		供養 공양	供出 공출	供託 공탁	給料 급료	給食 급식
56	共謀		共感 공감	共同 공동	共犯 공범	共存 공존	謀議 모의
57	公薦		公開 공개	公告 공고	公金 공금	公立 공립	公務 공무
58	果敢		果樹 과수	果然 과연	成果 성과	結果 결과	勇敢 용감
59	寡默		寡婦 과부	寡占 과점	默過 묵과	默想 묵상	默認 묵인
60	誇張		誇大 과대	誇示 과시	緊張 긴장	伸張 신장	擴張 확장

關 係	貫 祿	官 吏	管 理	慣 習	寬 容
관계 : 둘 이상의 사람·사물·현상 등이 서로 관련을 맺음. 예勞使關係(노사관계)	**관록** : 몸에 갖추어진 위엄이나 무게. 예貫祿無視(관록무시)	**관리** : 나라의 관직에 있는 사람.	**관리** : 어떤 일을 맡아 관할 처리함. 지휘 감독함. 예監督管理(감독관리)	**관습** : 사회 일반에서 오랫도록 지켜 내려온 습관화된 규범이나 생활방식.	**관용** : 너그럽게 용서하고 받아들임. 관대한 용서. 예寬大容恕(관대용서)

關	係	貫	祿	官	吏	管	理	慣	習	寬	容
빗장 **관**	맬 **계**	꿸 **관**	녹봉 **록**	벼슬 **관**	관리 **리**	대롱 **관**	이치 **리**	익숙할 **관**	익힐 **습**	관용 **관**	얼굴 **용**
門 – 11	人 – 7	貝 – 4	示 – 8	宀 – 5	口 – 3	竹 – 8	王 – 7	心 – 11	羽 – 5	宀 – 11	宀 – 7

有 关	派 头	官 吏	管 理	习 惯	宽 容
유 꾸완	파이 터우	꾸완 리	꾸완 리	씨 꾸완	콴 룽

금강산도 식후경

A loaf of bread is better than the song of many birds.

HAKEUN
韓英
속담

狂氣	廣域	掛鐘	怪漢	橋梁	交涉
광기 : ①미친 증세. ②사소한 일에 화내고 소리치는 사람의 기질.	**광역** : 넓은 구역. 지방 행정의 준특별시의 이름. **예**廣域市長(광역시장)	**괘종** : 괘종시계. 벽이나 기둥에 걸게 된 시계. **예**掛鐘時計(괘종시계)	**괴한** : 차림새나 거동이 수상한 사람. **예**怪漢操心(괴한조심)	**교량** : 다리. 강·개천·언덕 사이에 통행할 수 있게 걸쳐 놓은 시설.	**교섭** : 어떤 일을 이루기 위하여 서로 의논함. **예**交涉團體(교섭단체)

狂	氣	廣	域	掛	鐘	怪	漢	橋	梁	交	涉
미칠 **광**	기운 **기**	넓을 **광**	지경 **역**	걸 **괘**	쇠북 **종**	괴이할 **괴**	한수 **한**	다리 **교**	들보 **량**	사귈 **교**	물건널 **섭**
犬－4	气－6	广－12	土－8	手－8	金－12	心－5	水－11	木－12	木－7	亠－4	水－7

狂	氣	廣	域	掛	鐘	怪	漢	橋	梁	交	涉

发*	狂*	广	域	挂	钟	怪	人*	桥	梁	交	涉
파	쾅	꽝	위	꽈	쭝	꽈이	런	쵸우	량	쵸우	써

* 우리 나라의 6대 광역시 : 釜山, 大邱, 仁川, 光州, 蔚山, 大田.

校 友	教 育	矯 弊	丘 陵	舊 面	狗 尾
교우 : 같은 학교를 다니는 벗. 같은 학교를 졸업한 사람들에 대한 일컬음.	**교육** : 성숙하지 못한 사람의 심신을 키우기 위해 지식과 품성을 가르침.	**교폐** : 옳지 못한 일을 바로잡음. 폐단을 바로잡음. **예** 矯正惡弊(교정악폐)	**구릉** : 언덕. 땅이 비탈지고 조금 높은 곳. **예**丘陵地帶(구릉지대)	**구면** : 안 지 오래된 처지. 또는 그런 사이의 사람. **예**舊面初面(구면초면)	**구미** : 개의 꼬리. 강아지의 꼬리. **예** 狗尾續貂(구미속초)

校 友	教 育	矯 弊	丘 陵	舊 面	狗 尾
학교 교 / 벗 우	가르칠교 / 기를 육	바로잡을교 / 폐단 폐	언덕 구 / 무덤 릉	옛 구 / 낯 면	개 구 / 꼬리 미
木 – 6 / 又 – 2	攴 – 7 / 肉 – 4	矢 – 12 / 廾 – 12	一 – 4 / 阜 – 8	臼 – 12 / 面 – 0	犬 – 5 / 尸 – 4

校 友	教 育	矯 弊	丘 陵	相 识	狗 尾
쏘우 유	쪼우 위	죠우 삐	츄 링	썅 쓰	꺼우 워이

* 狗尾續貂(구미속초) : 담비의 꼬리가 모자라 개꼬리로 잇는다는 뜻으로, 벼슬을 함부로 주거나 훌륭한 것에 보잘것없는 것이 뒤를 잇는 것을 이름.

HAKEUN 韓英 속담

금상첨화
Icing on the cake.

區別	驅使	構想	救助	俱存	苟且
구별: 종류에 따라 나타나는 차이. 또는 갈라 놓음. 예種類區別(종류구별)	**구사**: 몰아치며 부림. 자유자재로 다루어 씀. 예英語驅使(영어구사)	**구상**: 어떤 일이나 작품의 구성을 가다듬고 생각함. 예作品構想(작품구상)	**구조**: 곤경에 빠진 사람을 곤혹한 상황에서 구하여 줌. 예人命救助(인명구조)	**구존**: 부모가 다 살아 계심. 양친이 모두 살아 계심. 반俱沒(구몰)	**구차**: 군색스럽고 구구함. 가난함. 예辨明苟且(변명구차)

區	別	驅	使	構	想	救	助	俱	存	苟	且
구역 **구**	다를 **별**	몰 **구**	부릴 **사**	얽을 **구**	생각할 **상**	구원할 **구**	도울 **조**	함께 **구**	있을 **존**	구차할 **구**	또 **차**
匸 — 9	刀 — 5	馬 — 11	人 — 6	木 — 10	心 — 9	攴 — 7	力 — 5	人 — 8	子 — 3	艸 — 5	一 — 4

区 別 驱 使 构 想 救 助 俱 存 拙 劣
취 베 취 쓰 꺼우 쌍 쮸 쭈 쮜 춘 쭤 례

九尺		拘置		菊花		軍士		君臣		郡邑	
구척 : 아홉 자 길이. '척' 길이 단위의 하나로 '치'의 열 배. **예**九尺長身(구척장신)		**구치** : 피의자나 범죄자 등을 일정한 곳에 가둠. **예**拘置所(구치소)		**국화** : 가을에 꽃이 피는 국화과의 여러해살이 풀. **예**菊花香氣(국화향기)		**군사** : 예전에, 군인이나 군대를 이르던 말. 부사관 이하의 군인. 병사.		**군신** : 임금과 신하. **예**君臣有義(군신유의)		**군읍** : 군과 읍. 옛 지방 제도인 주(州)·부(府)·군(郡)·현(縣)의 총칭.	

九	尺	拘	置	菊	花	軍	士	君	臣	郡	邑
아홉 구	자 척	잡을 구	둘 치	국화 국	꽃 화	군사 군	선비 사	임금 군	신하 신	고을 군	고을 읍
乙 −1	尸 −1	手 −5	网 −8	艸 −8	艸 −4	車 −2	士 −0	口 −4	臣 −0	邑 −7	邑 −0

쥬	츠	쥐	류	쥐	화	쥔	런	쥔	천	쯔인	이
九	尺	拘	留	菊	花	军	人*	君	臣	郡	邑

* 君臣有義(군신유의) : 오륜(五倫)의 하나로 임금과 신하 사이의 도리는 의리에 있다는 말. 이 밖에 父子有親(부자유친), 夫婦有別(부부유별), 長幼有序(장유유서), 朋友有信(붕우유신)이 오륜에 든다.

교육 인적 자원부 선정 한자

HAKEUN
28~32p

本文의 讀音쓰기와 派生語 익히기

● 앞쪽을 보거나 사전보기 허용. 시간 구애없이 차분히 익혀 각인하세요.

No	어휘	독음쓰기	파생어휘독음정리				
61	關 係		關聯 관련	關門 관문	關心 관심	係員 계원	係長 계장
62	管 理		管內 관내	管掌 관장	保管 보관	理由 이유	理致 이치
63	慣 習		慣例 관례	慣用 관용	慣行 관행	習得 습득	習性 습성
64	寬 容		寬大 관대	寬厚 관후	容量 용량	容貌 용모	容恕 용서
65	狂 氣		狂犬 광견	狂亂 광란	狂信 광신	氣分 기분	氣候 기후
66	廣 域		廣告 광고	廣野 광야	廣場 광장	流域 유역	地域 지역
67	怪 漢		怪奇 괴기	怪談 괴담	怪異 괴이	漢陽 한양	漢字 한자
68	交 涉		交感 교감	交易 교역	交際 교제	涉獵 섭렵	涉外 섭외
69	校 友		校歌 교가	校訂 교정	校風 교풍	友邦 우방	友情 우정
70	敎 育		敎師 교사	敎養 교양	敎訓 교훈	育成 육성	育兒 육아
71	舊 面		舊官 구관	舊式 구식	親舊 친구	面接 면접	面會 면회
72	狗 尾		狗肉 구육	走狗 주구	大尾 대미	尾蔘 미삼	尾行 미행
73	區 別		區間 구간	區域 구역	區劃 구획	告別 고별	特別 특별
74	驅 使		驅迫 구박	驅逐 구축	先驅 선구	使命 사명	使用 사용
75	構 想		構成 구성	構造 구조	結構 결구	想起 상기	想像 상상
76	救 助		救急 구급	救援 구원	救護 구호	助敎 조교	助演 조연
77	拘 置		拘禁 구금	拘束 구속	拘人 구인	置重 치중	措置 조치
78	軍 士		軍紀 군기	軍費 군비	軍縮 군축	名士 명사	博士 박사
79	君 臣		君臨 군림	君子 군자	君主 군주	臣下 신하	家臣 가신
80	郡 邑		郡內 군내	郡守 군수	郡廳 군청	都邑 도읍	邑民 읍민

顯考學生府君　神位

현 고 학 생 부 군　신 위

顯<small>현</small> 姚<small>비</small> 孺<small>유</small> 人<small>인</small> 全<small>전</small> 州<small>주</small> 李<small>이</small> 氏<small>씨</small> 神<small>신</small> 位<small>위</small>

顯姚孺人全州李氏 神位

顯姚孺人全州李氏 神位

顯姚孺人全州李氏 神位

顯 _현
辟 _벽
學 _학
生 _생
府 _부
君 _군

神 _신
位 _위

顯
辟
學
生
府
君

神
位

顯
辟
學
生
府
君

神
位

顯
辟
學
生
府
君

神
位

故室孺人慶州金氏 神位

고 실 유 인 경 주 김 씨 신 위

故室孺人慶州金氏 神位

故室孺人慶州金氏 神位

故室孺人慶州金氏 神位

顯祖考學生府君 神位

<small>현 조 고 학 생 부 군</small>　<small>신 위</small>

顯祖妣孺人金海金氏 神位

현조비유인김해김씨 신위

顯祖妣孺人金海金氏 神位

顯祖妣孺人金海金氏 神位

顯祖妣孺人金海金氏 神位

群 衆	窮 塞	弓 矢	勸 誘	拳 鬪	權 限
군중 : 한곳에 무리를 지어 모여 있는 사람들. 예群衆集會(군중집회)	**궁색** : 아주 가난함. 몹시 가난함. 예生活窮塞(생활궁색)	**궁시** : 활과 화살. 예槍劍弓矢(창검궁시)	**권유** : 어떤 일을 하도록 권하는 일. 예加入勸誘(가입권유)	**권투** : 링 위에서 글러브를 낀 두 선수가 주먹으로 승패를 가르는 경기.	**권한** : ①할 수 있는 권리의 범위. ② 국가·단체 등의 권능과 그 범위.

群	衆	窮	塞	弓	矢	勸	誘	拳	鬪	權	限
무리 **군**	무리 **중**	궁할 **궁**	막을 **색**	활 **궁**	화살 **시**	권할 **권**	꾀일 **유**	주먹 **권**	싸울 **투**	권세 **권**	한정 **한**
羊 – 7	血 – 6	穴 – 10	土 – 10	弓 – 0	矢 – 0	力 – 18	言 – 7	手 – 6	鬥 – 0	木 – 18	阜 – 6

君羊	众	究	困	弓	矢	劝	诱	拳	击*	权	限
췬	쭝	충	쿤	꿍	쓰	추엔	유	추엔	지	추엔	쌘

급할수록 돌아가라
More haste less speed.

HAKEUN
韓英
속담

軌 道	鬼 才	歸 鄕	叫 聲	規 律	糾 彈
궤도 : ①레일을 깐 기차나 전차의 길. ②천체가 돌아가는 일정한 길.	**귀재** : 세상에 드문 재능. 또는 그러한 재능을 가진 사람. 예語學鬼才(어학귀재)	**귀향** : 고향으로 돌아감. 또는 돌아옴. 예名節歸鄕(명절귀향)	**규성** : 외치는 소리. 부르짖는 소리. 예叫聲絶叫(규성절규)	**규율** : 질서나 제도를 유지하기 위한 일정한 준칙이나 본보기.	**규탄** : 공적인 처지에서 허물 등을 질책하고 나무람. 예蠻行糾彈(만행규탄)

軌	道	鬼	才	歸	鄕	叫	聲	規	律	糾	彈
굴대 궤	길 도	귀신 귀	재주 재	돌아올 귀	고을 향	부르짖을 규	소리 성	법 규	법 률	살필 규	탄환 탄
車 – 2	辵 – 9	鬼 – 0	手 – 0	止 – 14	邑 – 10	口 – 2	耳 – 11	見 – 4	彳 – 6	糸 – 2	弓 – 12

軌	道	鬼	才	歸	鄕	叫	聲	規	律	糾	彈

軌	道	鬼	才	回	乡	喊	叫	纪	律	谴	责
꾸이	또우	꾸이	차이	후이	썅	한	죠우	찌	뤼	치엔	쩌

龜裂	均衡	克服	極盡	近郊	勤勉
균열 : 거북이 등딱지 모양으로 갈라지고 터짐. 참龜은 거북 귀, 나라이름 구로도 읽음.	**균형** : 어느 한쪽으로 치우침이 없이 고름. 예左右均衡(좌우균형)	**극복** : 악조건이나 고생 따위를 이겨냄. 예難局克服(난국극복)	**극진** : 힘이나 마음을 다함. 예極盡待接(극진대접)	**근교** : 도시의 변두리에 있는 마을이나 산야. 예首都近郊(수도근교)	**근면** : 부지런하게 힘씀. 예勤勉節約(근면절약)

龜	裂	均	衡	克	服	極	盡	近	郊	勤	勉
터질 균	찢을 렬	고를 균	저울 형	이길 극	옷 복	지극할 극	다할 진	가까울 근	들 교	부지런한 근	힘쓸 면
龜－0	衣－6	土－4	行－10	儿－8	月－4	木－9	皿－0	辵－4	邑－6	力－11	力－7

龟	裂	均	衡	克	服	至*	诚*	近	郊	勤	勉
꾸이	례	쥔	헝	커	푸	쯔	청	찐	죠우	친	미엔

* 龜는 거북 구/귀라고도 한다. 龜旨歌(구지가) : 가락국의 추장들이 수로왕을 맞을 때 불렀다는 고대 가요.
　　　　　　　　　　　　　　　　龜趺(귀부) : 거북 모양으로 만든 비석의 받침돌.

낙숫물이 바위를 뚫는다.
Many drops make a shower.

僅少	謹愼	根絶	禽獸	禁煙	器械
근소 : 아주 적어서 얼마 되지 않음. 例差異僅少(차이근소)	**근신** : 말이나 행동을 삼가고 조심함. 例謹愼處分(근신처분)	**근절** : 다시 살아날 수 없도록 뿌리째 없애 버림. 例腐敗根絶(부패근절)	**금수** : ①날짐승과 길짐승. ②무례하고 추잡한 행실을 일삼는 사람을 일컬음.	**금연** : 담배 피우는 것을 금 하거나 끊음. 例禁煙地域(금연지역)	**기계** : 그릇·연장·기구 등의 통칭. 例理髮器械(이발기계)

僅	少	謹	愼	根	絶	禽	獸	禁	煙	器	械
겨우 **근**	적을 **소**	삼갈 **근**	삼갈 **신**	뿌리 **근**	끊을 **절**	날짐승 **금**	날짐승 **수**	금할 **금**	연기 **연**	그릇 **기**	기계 **계**
人 — 11	小 — 1	言 — 11	心 — 10	木 — 6	糸 — 6	内 — 9	犬 — 15	示 — 8	火 — 9	口 — 13	木 — 7

很*	少	謹	愼	根	絶	禽	兽	禁	烟	器	械
헌	쏘우	진	썬	껀	줴	친	써우	찐	앤	치	쓰에

紀念	企圖	既得	己巳	騎手	技術
기념 : 뜻깊은 일이나 훌륭한 인물 등을 기리는 일. 예生日紀念(생일기념)	**기도** : 어떤 일을 꾸며 내려고 꾀함. 또는 그런 행동. 예自殺企圖(자살기도)	**기득** : 이미 얻음. 예既得權階層(기득권계층)	**기사** : 육십갑자의 여섯째. 예己巳年(기사년)	**기수** : 경마에 출장하여 말을 타는 사람. 예競馬騎手(경마기수)	**기술** : 만들거나 짓거나 하는 재주 또는 솜씨. 예技術革新(기술혁신)

紀	念	企	圖	既	得	己	巳	騎	手	技	術
기강 기	생각 념	꾀할 기	그림 도	이미 기	얻을 득	몸 기	뱀 사	말탈 기	손 수	재주 기	재주 술
糸 — 3	心 — 4	人 — 4	口 — 11	无 — 7	彳 — 8	己 — 0	己 — 0	馬 — 8	手 — 0	手 — 4	行 — 5

紀	念	企	図	既	得	己	巳	騎	手	技	术
찌	니엔	치	투	찌	더	지	쓰	치	써우	찌	쑤

HAKEUN 40~44p

本文의 讀音쓰기와 派生語 익히기

● 앞쪽을 보거나 사전보기 허용. 시간 구애없이 차분히 익혀 각인하세요.

No	어휘	독음쓰기	파생어휘독음정리				
81	群 衆		群島 군도	群落 군락	群集 군집	衆論 중론	衆生 중생
82	窮 塞		窮究 궁구	窮極 궁극	窮地 궁지	語塞 어색	窒塞 질색
83	勸 誘		勸告 권고	勸勉 권면	勸善 권선	誘引 유인	誘惑 유혹
84	權 限		權利 권리	權謀 권모	權威 권위	限界 한계	限定 한정
85	軌 道		軌範 궤범	軌跡 궤적	道德 도덕	道理 도리	道路 도로
86	鬼 才		鬼神 귀신	惡鬼 악귀	雜鬼 잡귀	才能 재능	英才 영재
87	規 律		規格 규격	規模 규모	規則 규칙	律動 율동	自律 자율
88	糾 彈		糾明 규명	糾合 규합	紛糾 분규	彈壓 탄압	彈劾 탄핵
89	均 衡		均等 균등	均一 균일	平均 평균	平衡 평형	銓衡 전형
90	克 服		克己 극기	克明 극명	服務 복무	服用 복용	服裝 복장
91	極 盡		極大 극대	極致 극치	極限 극한	賣盡 매진	盡忠 진충
92	近 郊		近刊 근간	近來 근래	近接 근접	近處 근처	郊外 교외
93	僅 少		僅僅 근근	少量 소량	少女 소녀	少年 소년	老少 노소
94	根 絶		根據 근거	根本 근본	根源 근원	絶交 절교	絶對 절대
95	禁 煙		禁忌 금기	禁物 금물	禁婚 금혼	煙氣 연기	煤煙 매연
96	器 械		器具 기구	器機 기기	☆銃器 총기	機械 기계	械器 계기
97	紀 念		紀綱 기강	紀元 기원	紀律 기율	念慮 염려	念願 염원
98	企 圖		企待 기대	企業 기업	企劃 기획	圖面 도면	略圖 약도
99	旣 得		旣成 기성	旣往 기왕	旣婚 기혼	得失 득실	所得 소득
100	技 術		技巧 기교	技士 기사	技藝 기예	術策 술책	心術 심술

참고 어휘 '器械'의 파생어 중 銃器(총기)의 '銃'자는 뒤의 색인에 표제자로 page를 표기하였음.

幾十		飢餓		寄與		祈願		起因		基礎	
기십 : 몇십. 예幾十萬名(기십만명)		**기아** : 굶주림. 먹을 것이 없어 굶주리는 상황. 예飢餓線上(기아선상)		**기여** : ①도움이 되도록 이바지하여 줌. ②부쳐 줌. 예貢獻寄與(공헌기여)		**기원** : 바라는 일이 이루어지기를 마음속으로 빎. 예成功祈願(성공기원)		**기인** : 어떤 일이 일어나는 원인. 예行動起因(행동기인)		**기초** : 사물의 밑바탕. 건축물 따위의 무게를 받치는 토대. 예基礎工事(기초공사)	
幾	十	飢	餓	寄	與	祈	願	起	因	基	礎
몇 기	열 십	주릴 기	주릴 아	붙을 기	줄 여	빌 기	원할 원	일어날 기	인할 인	터 기	주춧돌 초
幺 − 3	十 − 0	食 − 2	食 − 7	宀 − 8	臼 − 7	示 − 4	頁 − 10	走 − 3	囗 − 3	土 − 8	石 − 13

几	十	饥	饿	寄	与	祈	愿	起	因	基	础
지	쓰	지	어	찌	위	치	왠	치	인	지	추

남의 떡이 커보인다.
The grass is greener on the other side of the fence.

HAKEUN
韓英
속담

其他	忌避	緊急	吉夢	那邊	羅城
기타 : 그 밖의 또 다른 것. 그 밖. 예其他事項(기타사항)	**기피** : 꺼리어 피함. 예忌避現狀(기피현상)	**긴급** : 어떤 일이 중요하고 급함. 예緊急狀況(긴급상황)	**길몽** : 좋은 조짐이 되는 꿈. 상서로운 꿈. 상몽. 반凶夢(흉몽)	**나변** : ①그곳. ②어느 곳. 어디. 예底意那邊(저의나변)	**나성** : ①성의 외곽. ②외성(外城). ③미국의 '로스앤젤레스'의 한자음역.

其	他	忌	避	緊	急	吉	夢	那	邊	羅	城
그 기	다를 타	꺼릴 기	피할 피	긴요할 긴	급할 급	길할 길	꿈 몽	어찌 나	변두리 변	그물 라	재 성
八－6	人－3	心－3	辵－13	糸－8	心－5	口－3	夕－11	邑－4	辵－15	网－14	土－7

其	他	忌	避	紧	急	吉	梦	那	边	外	城
치	티	찌	삐	진	지	지	멍	나	삐엔	와이	청

* 音譯(음역)의 예 : 土耳其(터키), 亞細亞(아시아), 俱樂部(클럽), 露西亞(러시아), 佛蘭西(프랑스)

英韓
世界名言

Anything you're good at contributes to happiness.
당신이 잘 하는 일이라면 무엇이나 행복에 도움이 된다.

▲ 러셀(영국 철학자, 1872~1970)

暖爐	蘭草	男女	濫用	納付	郎徒
난로 : 불을 피워 방 안을 덥게 하기 위해 방 안에 설치하는 기구나 장치.	**난초** : 난초과의 여러해살이풀. 열대지방이 원산지로 향기가 짙고 관상용임.	**남녀** : 남자와 여자. 예靑春男女(청춘남녀)	**남용** : 함부로 씀. 일정한 기준이나 한도를 넘어 마구 씀. 예職權濫用(직권남용)	**납부** : 세금·등록금 따위를 주관하는 부서나 은행에 냄. 예銀行納付(은행납부)	**낭도** : '화랑도'의 준말. 신라 때 화랑을 중심으로 모였던 청소년의 단체.

暖	爐	蘭	草	男	女	濫	用	納	付	郎	徒
따뜻할 난	화로 로	난초 란	풀 초	사내 남	계집 녀	넘칠 람	쓸 용	들일 납	줄 부	사내 랑	무리 도
日 — 9	火 — 16	艸 — 17	艸 — 16	田 — 2	女 — 0	水 — 14	用 — 0	糸 — 4	人 — 3	邑 — 7	彳 — 7

暖	炉	兰	草	男	女	滥	用	交*	纳*	郎	徒
놘	루	란	초우	난	뉘	란	융	죠우	나	랑	투

낮말은 새가 듣고 밤말은 쥐가 듣는다.
Walls have ears.

娘子		内幕		來賓		乃至		冷凍		露骨	
낭자 : 예전에 '처녀'를 점잖게 이르던 말. 예貴宅娘子(귀댁낭자)		**내막** : 일의 속내. 속셈의 실속. 내부의 사정. 예事件內幕(사건내막)		**내빈** : 식장 등에 공식으로 초대를 받아 찾아온 손님. 예來賓祝辭(내빈축사)		**내지** : 수량을 나타내는 말 사이에 쓰여, '얼마에서 얼마까지'의 뜻을 나타냄. '또는', '혹은'의 뜻.		**냉동** : 냉각시켜서 얼림. 냉매 등에 의해 저온을 얻어 냉각·냉동시키는 것.		**노골** : 의식적으로 숨기지않고 있는 그대로 모두 드러냄. 예露骨的(노골적)	

娘	子	内	幕	來	賓	乃	至	冷	凍	露	骨
각시 **낭**	아들 **자**	안 **내**	장막 **막**	올 **래**	손 **빈**	이에 **내**	이를 **지**	찰 **랭**	얼 **동**	이슬 **로**	뼈 **골**
女 - 7	子 - 0	入 - 2	巾 - 11	人 - 6	貝 - 7	ノ - 1	至 - 0	冫 - 5	冫 - 8	雨 - 12	骨 - 0

小	姐	内	幕	来	宾	或	者	冷	冻	露	骨
쏘우	지에	네이	무	라이	삔	훠	쩌	령	뚱	루	꾸

英韓
世界名言

Freedom is a system based on courage.
자유는 용기에 근거를 둔 제도이다.

▲ 페기(프랑스 사상가 · 시인, 1873~1914)

努力	老練	奴婢	綠茶	農耕	樓閣
노력 : 애를 쓰고 힘을 들임. 例刻苦 努力(각고노력)	**노련** : 오랫동안 경험을 쌓아 익숙 하고 능란함. 例洗 練老練(세련노련)	**노비** : 사내종과 계집종의 총칭. 例 奴婢文書(노비문 서)	**녹차** : 푸른빛이 그 대로 나도록 말린 부드러운 찻잎 또는 그것을 우린 물.	**농경** : 논밭을 갈 아 농사를 지음. 例農耕生活(농경 생활)	**누각** : 사방이 탁 트이게 높이 지은 다락집. 例江邊樓 閣(강변누각)

努	力	老	練	奴	婢	綠	茶	農	耕	樓	閣
힘쓸 노	힘 력	늙을 로	익힐 련	종 노	계집종 비	초록빛 록	차 차	농사 농	밭갈 경	다락 루	누각 각
力 – 5	力 – 0	老 – 0	糸 – 9	女 – 2	女 – 8	糸 – 8	艸 – 6	辰 – 6	耒 – 4	木 – 11	門 – 6

努	力	老	练	奴	婢	绿	茶	农	耕	阁*	楼*
누	리	로우	리엔	누	삐	뤼	차	농	껑	꺼	러우

HAKEUN
46~50p

本文의 讀音쓰기와 派生語 익히기

● 앞쪽을 보거나 사전보기 허용. 시간 구애없이 차분히 익혀 각인하세요.

No	어휘	독음쓰기	파생어휘독음정리				
101	幾 十		幾微 기미	幾何 기하	幾千 기천	十年 십년	五十 오십
102	寄 與		寄居 기거	寄稿 기고	寄贈 기증	與件 여건	與否 여부
103	起 因		起工 기공	起動 기동	因果 인과	因緣 인연	因子 인자
104	基 礎		基幹 기간	基本 기본	基金 기금	礎石 초석	柱礎 주초
105	其 他		其實 기실	其人 기인	他國 타국	他意 타의	他鄉 타향
106	忌 避		忌日 기일	忌祭 기제	忌憚 기탄	避暑 피서	回避 회피
107	緊 急		緊密 긴밀	緊迫 긴박	緊要 긴요	救急 구급	急報 급보
108	吉 夢		吉祥 길상	吉日 길일	吉兆 길조	夢想 몽상	胎夢 태몽
109	煖 爐		暖氣 난기	暖帶 난대	煖房 난방	香爐 향로	火爐 화로
110	男 女		男妹 남매	男爵 남작	男便 남편	女權 여권	女史 여사
111	濫 用		濫發 남발	濫伐 남벌	汎濫 범람	使用 사용	信用 신용
112	納 付		納期 납기	納得 납득	納入 납입	付託 부탁	貸付 대부
113	內 幕		內閣 내각	內陸 내륙	內外 내외	開幕 개막	幕後 막후
114	來 賓		來年 내년	來歷 내력	來世 내세	貴賓 귀빈	迎賓 영빈
115	冷 凍		冷覺 냉각	冷淡 냉담	冷情 냉정	凍結 동결	凍傷 동상
116	露 骨		露宿 노숙	露店 노점	露出 노출	骨格 골격	骨肉 골육
117	老 鍊		老妄 노망	老衰 노쇠	老弱 노약	練兵 연병	練習 연습
118	綠 茶		綠色 녹색	綠陰 녹음	綠地 녹지	冷茶 냉차	葉茶 엽차
119	農 耕		農民 농민	農家 농가	農場 농장	農村 농촌	秋耕 추경
120	樓 閣		樓上 누상	樓船 누선	望樓 망루	內閣 내각	鐘閣 종각

累 積	漏 電	屢 次	多 樣	短 劍	旦 暮
누적 : 포개어져서 쌓임. 포개어 쌓음. 예疲勞累積(피로누적)	**누전** : 전기 기구나 전선의 절연이 잘못되어 전기가 샘. 예電氣漏電(전기누전)	**누차** : ①여러 차례. ②여러 차례에 걸쳐. 예屢次强調(누차강조)	**다양** : 모양이나 양식이 여러 가지로 많음. 예色相多樣(색상다양)	**단검** : 짧은 칼. 단도. 예軍用短劍(군용단검)	**단모** : ①아침과 저녁. 조석. ②시기가 절박한 모양.

累	積	漏	電	屢	次	多	樣	短	劍	旦	暮
여러 루	쌓을 적	샐 루	번개 전	자주 루	버금 차	많을 다	모양 양	짧을 단	칼 검	아침 단	저물 모
糸－5	禾－11	水－11	雨－5	尸－11	欠－2	夕－3	木－11	矢－7	刀－13	日－1	日－11

累	积	漏	电	屢	次	多	样	短	剑	朝*	夕*
레이	지	러우	땐	뤼	츠	둬	양	똬	짼	쪼우	씨

노력이 있어야 얻는 것이 있다.
No pains, no gains.

HAKEUN
韓英
속담

端緒	團束	丹粧	但只	達成	擔當
단서 : ①일의 처음. ②일의 실마리. 예事件端緒(사건단서)	**단속** : 규칙·명령·법령 등을 잘 지키도록 통제함. 예團束强化(단속강화)	**단장** : ①얼굴·옷맵시 등을 꾸밈. ②건물·거리 따위를 손질하여 꾸밈.	**단지** : 다만. 앞의 말을 받아 조건부로 이와 반대되는 말을 할 때의 접속부사.	**달성** : 어떤 일에 있어 목적한 바를 이룸. 예目標達成(목표달성)	**담당** : ①어떤 일을 맡음. ② '담당자' 의 준말. 예事務擔當(사무담당)

端	緒	團	束	丹	粧	但	只	達	成	擔	當
끝 단	실마리 서	둥글 단	묶을 속	붉을 단	단장할 장	다만 단	다만 지	통달할 달	이룰 성	질 담	마땅할 당
立 – 9	糸 – 9	□ – 11	木 – 3	日 – 1	米 – 6	人 – 5	□ – 2	辵 – 9	戈 – 3	手 – 13	田 – 8

端	绪	管*	束	化*	妆	只	是*	达	成	担	当
뚜완	쒸	꾸완	쑤	화	쭈앙	쯔	쓰	따	청	딴	땅

踏襲	唐突	臺帳	對照	代替	德澤
답습 : 예부터 해 오던 것을 그대로 따라 행하거나 이어 가는 것.	**당돌** : 어려워하거나 꺼리는 마음 없이 주제 넘음. 例處事唐突(처사당돌)	**대장** : 어떤 근거나 상업상의 모든 계산을 기록한 책. 例出納臺帳(출납대장)	**대조** : ①둘 이상을 맞대어 봄. ②서로 달라서 대비됨. 例帳簿對照(장부대조)	**대체** : 다른 것으로 바꿈. 例代替資源(대체자원)	**덕택** : 남에게 끼친 덕이나 혜택. 例德分德澤(덕분덕택)

踏	襲	唐	突	臺	帳	對	照	代	替	德	澤
밟을 답	엄습할 습	당나라 당	부딪칠 돌	토대 대	휘장 장	대할 대	비칠 조	대신할 대	바꿀 체	큰 덕	못 택
足－8	衣－16	口－7	穴－4	至－8	巾－8	寸－11	火－9	人－3	日－8	彳－12	水－13

承*	襲	唐	突	台	账	对	照	代	替	德	泽
청	씨	탕	투	타이	짱	뚜이	쪼우	따이	티	더	쩌

눈엣가시
Thorn in the side.

HAKEUN
韓英
속담

挑 戰	逃 走	稻 蟲	陶 醉	塗 炭	讀 書
도전 : 싸움을 걸거나 돋움. 어려운 일이나 기록경신에 맞섬. 예挑戰的(도전적)	**도주** : 도망. 피하거나 쫓겨 달아남. 예夜半逃走(야반도주)	**도충** : 모나 벼를 해치는 벌레의 총칭. 예稻蟲撲滅(도충박멸)	**도취** : 어떤 것에 마음이 끌려 취하다시피 됨. 예勝利陶醉(승리도취)	**도탄** : 몹시 곤궁하거나 고통스러운 지경. 예民生塗炭(민생도탄)	**독서** : 책을 읽음. 예讀書週間(독서주간)

挑	戰	逃	走	稻	蟲	陶	醉	塗	炭	讀	書
돋울 도	싸움 전	달아날 도	달아날 주	벼 도	벌레 충	질그릇 도	취할 취	바를 도	숯 탄	읽을 독	글 서
手－6	戈－12	辵－6	走－0	禾－0	虫－12	阜－8	酉－8	土－10	火－5	言－15	日－6

挑	战	逃	走	稻	虫	陶	醉	涂	炭	读	书
툐우	짠	토우	쩌우	또우	충	토우	쭈이	투	탄	두	쑤

毒舌	篤志	獨特	同僚	洞里	東洋
독설 : 악독하게 혀를 놀려 남을 해치는 말. 예惡行毒舌(악행독설)	**독지** : 도탑고 친절한 마음. 특히 마음을 쓰고 협력·원조함. 예篤志家(독지가)	**독특** : 견줄 만한 것이 없이 특별하게 다름. 예成分獨特(성분독특)	**동료** : 같은 곳에서 같은 일을 보는 사람. 예會社同僚(회사동료)	**동리** : ①마을. ②동(洞)과 이(里)를 아울러 이르는 말. 예洞里人家(동리인가)	**동양** : 동쪽 아시아 및 그 일대를 이르는 말. 예東洋文化(동양문화)

毒	舌	篤	志	獨	特	同	僚	洞	里	東	洋
독할 독	혀 설	두터울 독	뜻 지	홀로 독	특별할 특	한가지 동	동료 료	고을 동	마을 리	동녘 동	큰바다 양
毋 – 4	舌 – 0	竹 – 10	心 – 3	犬 – 13	牛 – 6	口 – 3	人 – 12	水 – 6	里 – 0	木 – 4	水 – 6

毒话*	笃志	独特	同僚	村*	圧*	东洋
뚜 쒀	뚜 쯔	뚜 터	퉁 료우	춘 쭈앙	뚱 양	

* 동양과 서양의 구별 : 동·서양의 구별은 13세기에 중국에서 비롯되었는데 지금은 대체로 터키 동쪽의 아시아 전 지역을 동양, 유럽과 아메리카 지역을 서양이라고 한다.

HAKEUN 52~56p

本文의 讀音쓰기와 派生語 익히기

● 앞쪽을 보거나 사전보기 허용. 시간 구애없이 차분히 익혀 각인하세요.

No	어휘	독음쓰기	파 생 어 휘 독 음 정 리				
121	累 積		累 計 누계	累 代 누대	積 極 적극	積 金 적금	積 立 적립
122	漏 電		漏 落 누락	漏 泄 누설	漏 水 누수	電 氣 전기	電 話 전화
123	多 樣		多 感 다감	多 忙 다망	許 多 허다	樣 相 양상	樣 式 양식
124	短 劍		短 期 단기	短 信 단신	短 點 단점	劍 道 검도	劍 術 검술
125	端 緖		端 雅 단아	端 言 단언	端 正 단정	頭 緖 두서	情 緖 정서
126	團 束		團 結 단결	團 體 단체	結 束 결속	拘 束 구속	約 束 약속
127	達 成		達 辯 달변	達 筆 달필	通 達 통달	成 功 성공	成 績 성적
128	擔 當		擔 保 담보	擔 任 담임	負 擔 부담	當 代 당대	當 然 당연
129	臺 帳		臺 本 대본	臺 詞 대사	望 臺 망대	帳 簿 장부	通 帳 통장
130	對 照		對 決 대결	對 談 대담	對 備 대비	照 明 조명	照 會 조회
131	代 替		代 價 대가	代 理 대리	代 表 대표	移 替 이체	交 替 교체
132	德 澤		德 談 덕담	德 望 덕망	德 行 덕행	光 澤 광택	惠 澤 혜택
133	逃 走		逃 亡 도망	逃 避 도피	競 走 경주	走 破 주파	走 行 주행
134	陶 醉		陶 器 도기	陶 冶 도야	漫 醉 만취	宿 醉 숙취	心 醉 심취
135	塗 炭		塗 料 도료	塗 抹 도말	塗 裝 도장	炭 素 탄소	炭 火 탄화
136	讀 書		讀 破 독파	讀 解 독해	讀 後 독후	書 類 서류	書 式 서식
137	毒 舌		毒 感 독감	毒 性 독성	毒 藥 독약	舌 戰 설전	脣 舌 순설
138	篤 志		篤 實 독실	篤 厚 독후	敦 篤 돈독	有 志 유지	立 志 입지
139	獨 特		獨 立 독립	獨 白 독백	孤 獨 고독	特 別 특별	特 效 특효
140	東 洋		東 方 동방	東 西 동서	東 風 동풍	西 洋 서양	海 洋 해양

動搖	銅錢	頭腦	豆乳	屯兵	等級
동요 : ①흔들려 움직임. ②생각이나 처지가 흔들림. **예**狀況動搖(상황동요)	**동전** : 구리와 주석, 또는 구리·은·니켈의 합금으로 만든 둥근 돈의 총칭.	**두뇌** : ①뇌. ②사물을 판단하는 슬기. **예**頭腦明晳(두뇌명석)	**두유** : 물에 불린 콩을 끓이고 걸러서 만든 우유 같은 액체. **예**豆乳生産(두유생산)	**둔병** : '주둔병'의 준말. 군대가 주둔함. **예**駐屯兵力(주둔병력)	**등급** : 신분·값·품질 등의 높고 낮음을 분별한 등수. **예**上位等級(상위등급)

動	搖	銅	錢	頭	腦	豆	乳	屯	兵	等	級
움직일 **동**	흔들 **요**	구리 **동**	돈 **전**	머리 **두**	머릿골 **뇌**	콩 **두**	젖 **유**	모일 **둔**	군사 **병**	무리 **등**	등급 **급**
力 － 9	手 － 10	金 － 6	金 － 8	頁 － 7	肉 － 9	豆 － 0	乙 － 7	屮 － 1	八 － 5	竹 － 6	糸 － 4

動	搖	铜	钱	头	脑	豆	乳	驻*	军*	等	级
뚱	요우	퉁	치엔	떠우	노우	떠우	루	쭈	쥔	떵	지

독안에 든 쥐
A rat in a trap.

HAKEUN
韓英
속담

登 錄	莫 甚	慢 性	晚 學	茫 漠	忘 恩
등록 : 일정한 권리 관계·관계를 공적 장부에 올림. 예住 民登錄(주민등록)	**막심** : ①대단히 심함. ②더할 나위 없음. 예損害莫甚 (손해막심)	**만성** : 병이나 성질 따위가 버릇이 되어 고치기 힘들게 된 상태. 예慢性的(만성적)	**만학** : 나이가 들 어서 늦게야 배움. 또는 그 공부. 예晚 學熱情(만학열정)	**망막** : ①멀고 넓음. ②뚜렷한 구별 이 없음. 예茫漠平 原(망막평원)	**망은** : ①은혜를 잊음. ②은혜를 모 름. 예背恩忘德(배 은망덕)

登	錄	莫	甚	慢	性	晚	學	茫	漠	忘	恩
오를 등	기록할 록	없을 막	심할 심	거만할 만	성품 성	늦을 만	배울 학	망망할 망	사막 막	잊을 망	은혜 은
癶 ─ 7	金 ─ 8	艸 ─ 7	甘 ─ 4	心 ─ 11	心 ─ 5	日 ─ 7	子 ─ 13	艸 ─ 6	水 ─ 11	心 ─ 3	心 ─ 6

登	记	极*	甚	漫	性	迟	学	茫	漠	忘	恩
떵	찌	지	썬	만	씽	완	쒜	망	머	왕	언

* 아득하고 막연함을 이르는 말은 막막(漠漠).

罔測	賣却	每番	埋藏	買占	梅竹
망측 : 이치에 어그러져서 어이가 없거나 차마 보기 어려움. 예罔測行動(망측행동)	매각 : 물건 따위를 팔아 넘김. 예建物賣却(건물매각)	매번 : ①각각의 차례. ②번번이. 예每番遲刻(매번지각)	매장 : ①시체·유골 따위를 땅에 묻음 .②못된 사람을 사회에서 따돌림.	매점 : 물건·상품 등의 값이 오를 것을 예상하고 폭리를 위해 몰아서 사 둠.	매죽 : 매실나무와 대나무. 예松竹梅蘭(송죽매란)

罔	測	賣	却	每	番	埋	藏	買	占	梅	竹
없을 망	측량할 측	팔 매	물리칠 각	매양 매	차례 번	문을 매	감출 장	살 매	점칠 점	매화 매	대 죽
网－3	水－9	貝－8	卩－5	毋－3	田－7	土－7	艸－14	貝－5	卜－3	木－7	竹－0

怪*	昪*	卖	掉*	每	次*	埋	藏	买	点*	梅	竹
꽈이	이	마이	또우	메이	츠	마이	창	마이	띠엔	메이	쭈

* 四君子(사군자) : 동양화에서 고결함이 군자와 같다는 뜻으로 梅(매화), 蘭(난초), 菊(국화), 竹(대나무)을 일컬음.

돈이 있으면 귀신도 부릴 수 있다.
Money makes the mare to go.

脈 絡	麥 酒	猛 烈	盟 邦	盲 點	孟 夏
맥락 : 혈맥의 이어지는 계통. 사물의 연이나 관계. **예**脈絡把握(맥락파악)	**맥주** : 엿기름에 홉을 넣어 만든 술. **예**麥酒按酒(맥주안주)	**맹렬** : 기세 따위가 사납고 세참. **예**猛烈攻擊(맹렬공격)	**맹방** : 동맹을 맺은 나라. 동맹국. **예**友邦盟邦(우방맹방)	**맹점** : 미처 생각이 미치지 못하여 모순되는 점이나 틈. **예**問題盲點(문제맹점)	**맹하** : ①초여름. ②음력 사월. **예**孟夏炎暑(맹하염서)

脈	絡	麥	酒	猛	烈	盟	邦	盲	點	孟	夏
맥 **맥**	이을 **락**	보리 **맥**	술 **주**	사나울 **맹**	매울 **렬**	맹세할 **맹**	나라 **방**	소경 **맹**	점 **점**	만 **맹**	여름 **하**
肉-6	糸-6	麥-0	水-7	犬-8	火-6	皿-8	邑-4	目-3	黑-5	子-5	夊-7

脉 络	啤* 酒	猛 烈	友* 邦	盲 点	孟 夏
마이 뤄	피 쥬	멍 례	유 빵	망 띠엔	멍 씨아

綿絲		免税		滅亡		冥界		毛髮		模倣	
면사 : 솜에서 자아낸 실. 무명실. 예綿絲紡績(면사방적)		**면세** : 상품이나 자재 따위의 세금을 면제함. 예免税商品(면세상품)		**멸망** : 나라나 어떤 큰 군락 등이 망하여 없어짐. 예人類滅亡(인류멸망)		**명계** : 저승. 죽어서 그 영혼이 간다고 하는 암흑의 세계.		**모발** : ①사람의 몸에 난 온갖 털. ②머리카락. 예毛髮端正(모발단정)		**모방** : ①본떠서 만들거나 본받아 행동함. ②흉내를 냄. 예模倣商品(모방상품)	
綿	絲	免	税	滅	亡	冥	界	毛	髮	模	倣
솜 면	실 사	면할 면	세금 세	멸할 멸	망할 망	어두울 명	지경 계	털 모	머리털 발	법 모	본받을 방
糸―8	糸―6	儿―5	禾―7	水―10	亠―1	冖―8	田―4	毛―0	髟―5	木―11	人―8

棉	纱	免	税	灭	亡	冥	界	头*	发	模	仿
맨	싸	맨	쑤이	메	왕	밍	쯔에	터우	파	머	팡

HAKEUN
58~62p

本文의 讀音쓰기와 派生語 익히기

● 앞쪽을 보거나 사전보기 허용. 시간 구애없이 차분히 익혀 각인하세요.

No	어휘	독음쓰기	파생어휘독음정리				
141	動 搖		動機 동기	動力 동력	動作 동작	搖亂 요란	搖籃 요람
142	銅 錢		銅像 동상	銅版 동판	靑銅 청동	錢票 전표	換錢 환전
143	頭 腦		頭角 두각	頭髮 두발	頭痛 두통	洗腦 세뇌	首腦 수뇌
144	豆 乳		豆腐 두부	豆油 두유	豆太 두태	石油 석유	油田 유전
145	登 錄		登校 등교	登記 등기	登山 등산	登場 등장	記錄 기록
146	莫 甚		莫强 막강	莫論 막론	莫重 막중	激甚 격심	極甚 극심
147	慢 性		倨慢 거만	傲慢 오만	自慢 자만	性急 성급	性格 성격
148	忘 恩		忘却 망각	忘年 망년	備忘 비망	報恩 보은	恩師 은사
149	罔 測		罔極 망극	罔夜 망야	測量 측량	測定 측정	豫測 예측
150	賣 却		賣渡 매도	賣買 매매	賣上 매상	賣店 매점	却說 각설
151	每 番		每事 매사	每日 매일	每回 매회	番地 번지	番號 번호
152	買 占		買收 매수	買入 매입	買票 매표	占據 점거	占有 점유
153	脈 絡		脈動 맥동	脈搏 맥박	山脈 산맥	籠絡 농락	連絡 연락
154	猛 烈		猛犬 맹견	猛獸 맹수	猛虎 맹호	烈女 열녀	先烈 선열
155	盟 邦		盟誓 맹서	盟約 맹약	同盟 동맹	血盟 혈맹	友邦 우방
156	盲 點		盲目 맹목	盲信 맹신	盲人 맹인	點數 점수	點心 점심
157	免 稅		免役 면역	免除 면제	免許 면허	稅金 세금	脫稅 탈세
158	滅 亡		滅烈 멸렬	滅門 멸문	滅種 멸종	逃亡 도망	亡命 망명
159	毛 髮		毛根 모근	毛織 모직	毛皮 모피	白髮 백발	銀髮 은발
160	模 倣		模範 모범	模樣 모양	模型 모형	規模 규모	倣刻 방각

英韓
世界名言

Life improves slowly and goes wrong fast, and only catastrophe is clearly visible.
삶은 천천히 나아지고 빨리 나빠지며, 큰 재난만 분명히 눈에 보인다.
▲ 텔러(미국 물리학자, 1908~)

某也		侮辱		冒險		目擊		木材		牧畜	
모야 : 아무. 아무개. 예某也某也(모야모야-아무아무. 아무개아무개)		**모욕** : 남을 깔보고 욕되게 함. 예受侮辱(수모모욕)		**모험** : 위험을 무릅쓰거나 성공이 희박한 일을 하는 것. 예冒險投資(모험투자)		**목격** : 일이나 사고가 벌어진 광경을 직접 봄. 예事件目擊(사건목격)		**목재** : 건축이나 가구 따위에 쓰이는 나무로 된 재료. 예建築木材(건축목재)		**목축** : 소·말·양·돼지 등 가축을 다량으로 기름. 예牧畜農業(목축농업)	

某	也	侮	辱	冒	險	目	擊	木	材	牧	畜
아무 **모**	어조사 **야**	업신여길 **모**	욕될 **욕**	무릅쓸 **모**	험할 **험**	눈 **목**	칠 **격**	나무 **목**	재목 **재**	기를 **목**	가축 **축**
木 －5	乙 －2	人 －7	辰 －3	冂 －7	阜 －13	目 －0	手 －13	木 －0	木 －3	牛 －4	田 －5

某	人*	侮	辱	冒	险	目	击	木	材	畜*	牧*
머	우런	우	루	모우	씨엔	무	지	무	차이	쒸	무

돈주머니 쥔 자가 가정를 지배한다.
Who holds the purse rules the house.

HAKEUN
韓英
속담

妙 策	苗 板	無 妨	霧 散	戊 戌	貿 易
묘책 : 매우 교묘한 꾀 또는 방책. 예妙策構想(묘책구상)	**묘판** : ①못자리. ②못자리 사이사이를 떼어 다듬어 놓은 조각조각의 구역.	**무방** : ①지장이 없음. ②거리낄 것이 없음. 예行爲無妨(행위무방)	**무산** : 안개가 갑자기 걷히듯 흩어져 사라짐. 예計劃霧散(계획무산)	**무술** : 육십갑자의 서른다섯째. 예戊戌年生(무술년생)	**무역** : 나라와 나라 사이에 서로 물품을 팔고 사고 함. 예對外貿易(대외무역)

妙	策	苗	板	無	妨	霧	散	戊	戌	貿	易
묘할 묘	꾀 책	싹 묘	널 판	없을 무	방해할 방	안개 무	흩어질 산	천간 무	개 술	무역할 무	바꿀 역
女-4	竹-6	艸-5	木-4	火-8	女-4	雨-11	攴-8	戈-1	戈-2	貝-5	日-4

妙	策	秧*	田*	无*	妨	告*	吹*	戊	戌	貿	易
묘우	처	양	띠엔	우	팡	꼬우	추이	우	쑤	모우	이

* 易는 '쉬울 이' 라고도 한다. 容易(용이)

武 勇	問 題	勿 論	美 貌	未 安	米 飮
무용 : ①무예와 용맹. ②싸움에서 용맹스러움. 예武勇談(무용담)	**문제** : ①해답을 필요로 하는 물음. ②말썽. 예問題解決(문제해결)	**물론** : 말할 것도 없이. 예勿論參席(물론참석)	**미모** : 아름다운 얼굴 모습. 대개 여성의 아름다운 얼굴. 예美貌才媛(미모재원)	**미안** : 남에게 대해 부끄럽고 겸연쩍은 마음이 있음. 예未安心情(미안심정)	**미음** : 쌀 등의 곡물을 끓여 국처럼 묽게 쑨 죽. 예米飮食事(미음식사)

武	勇	問	題	勿	論	美	貌	未	安	米	飮
호반 무	날랠 용	물을 문	제목 제	말 물	의논할 론	아름다울 미	모양 모	아닐 미	편안할 안	쌀 미	마실 음
止-4	力-7	口-8	頁-9	勹-2	言-8	羊-3	豸-7	木-1	宀-3	米-0	食-4

武	勇	問	題	当*	然*	美	貌	对*不*起*	米	汤*
우	융	원	티	땅	란	메이	모우	뚜이 뿌 치	미	탕

돌다리도 두들겨 보고 건너라.
Look before you leap.

HAKEUN
韓英
속담

微賤	迷惑	密封	蜜蜂	拍掌	半徑
미천 : 신분·지위·출신 등이 보잘것 없고 천함. 예身分微賤(신분미천)	미혹 : 마음이 흐려 무엇에 홀림. 예迷惑誘惑(미혹유혹)	밀봉 : 풀 따위로 단단히 붙여 꼭 봉함. 예密封便紙(밀봉편지)	밀봉 : 꿀을 채취하기 위해 벌통을 마련해 주고 꿀벌을 사육함.	박장 : 손을 마주 침·손뼉을 침. 예拍掌大笑(박장대소)	반경 : ①수학에서의 원의 반지름. ②행동이 미치는 범위. 예行動半徑(행동반경)

微	賤	迷	惑	密	封	蜜	蜂	拍	掌	半	徑
작을 미	천할 천	미혹할 미	미혹할 혹	빽빽할 밀	봉할 봉	꿀 밀	벌 봉	칠 박	손바닥 장	반 반	지름길 경
彳-10	貝-8	辶-6	心-8	宀-8	寸-6	虫-8	虫-7	手-5	手-8	十-3	彳-7

| 워이 | 찌엔 | 미 | 훠 | 미 | 펑 | 미 | 펑 | 파이 | 짱 | 빤 | 찡 |

* 편지를 보낼 때 수신자가 직접 뜯어 보기를 원할 때는 親展(친전) 또는 人秘(인비)라고 쓴다.

反射	班常	放浪	傍聽	方針	背叛
반사 : 일정하게 직진하는 빛 따위의 파동이 물체에 부딪쳐서 그 방향을 바꿈.	**반상** : 양반과 상사람. 예班常區別(반상구별)	**방랑** : 한 곳에 있지 못하고 정처없이 떠돌아다님. 예放浪者(방랑자)	**방청** : 회의·공판·공개방송 등에 참석하여 들음. 예放送傍聽(방송방청)	**방침** : ①앞으로 일을 할 방향과 계획. ②자석의 바늘. 예企劃方針(기획방침)	**배반** : 나라·단체·개인간의 믿음과 의리를 저버림. 예背叛行爲(배반행위)

反	射	班	常	放	浪	傍	聽	方	針	背	叛
돌이킬 **반**	쏠 **사**	나눌 **반**	항상 **상**	놓을 **방**	물결 **랑**	곁 **방**	들을 **청**	모 **방**	바늘 **침**	등 **배**	배반할 **반**
又 － 2	寸 － 7	玉 － 6	巾 － 8	攴 － 4	水 － 7	人 － 10	耳 － 16	方 － 0	金 － 2	肉 － 5	又 － 7
フメ	竹詞寸	王リ二	卅冊미	寸ノ乀	氵艮乀	亻产宅ㄱ	耳悳ㄱ乚	宀勹丿	宅乚丶	刂匕曰	乡矢乀乀

反	射	尊*	卑*	流*	浪	旁*	听*	方	針	背	叛
판	써	쭌	뻬이	류	랑	팡	팅	팡	쩐	뻬이	판

교육 인적 자원부 선정 한자

HAKEUN 64~68p
本文의 讀音쓰기와 派生語 익히기

● 앞쪽을 보거나 사전보기 허용. 시간 구애없이 차분히 익혀 각인하세요.

No	어휘	독음쓰기	파생어휘독음정리				
161	侮 辱		侮蔑 모멸	受侮 수모	屈辱 굴욕	凌辱 능욕	榮辱 영욕
162	某 種		某月 모월	某日 모일	某氏 모씨	種類 종류	種目 종목
163	目 擊		目錄 목록	目的 목적	目標 목표	襲擊 습격	追擊 추격
164	木 材		木刻 목각	木石 목석	木炭 목탄	材木 재목	材料 재료
165	牧 畜		牧丹 목단/모란	牧師 목사	放牧 방목	畜産 축산	家畜 가축
166	妙 策		妙技 묘기	妙味 묘미	妙案 묘안	計策 계책	方策 방책
167	無 妨		無窮 무궁	無難 무난	無知 무지	無害 무해	妨害 방해
168	霧 散		濃霧 농무	雲霧 운무	散漫 산만	散文 산문	散策 산책
169	問 題		問答 문답	問病 문병	問議 문의	課題 과제	題目 제목
170	勿 論		勿驚 물경	勿禁 물금	論難 논란	論述 논술	論議 논의
171	未 安		未開 미개	未決 미결	未來 미래	安寧 안녕	安全 안전
172	米 飮		米穀 미곡	米壽 미수	白米 백미	飮食 음식	飮料 음료
173	微 賤		微力 미력	微妙 미묘	微笑 미소	賤待 천대	賤視 천시
174	迷 惑		迷宮 미궁	迷路 미로	迷信 미신	誘惑 유혹	疑惑 의혹
175	密 封		密告 밀고	密接 밀접	密會 밀회	封建 봉건	同封 동봉
176	半 徑		半島 반도	上半 상반	前半 전반	直徑 직경	捷徑 첩경
177	反 射		反擊 반격	反對 반대	反省 반성	射擊 사격	注射 주사
178	班 常		班長 반장	首班 수반	兩班 양반	非常 비상	常識 상식
179	放 浪		放課 방과	放免 방면	放心 방심	放置 방치	風浪 풍랑
180	方 針		方今 방금	方法 방법	方案 방안	指針 지침	秒針 초침

立 春	雨 水	驚 蟄	春 分	清 明	穀 雨
설 립 봄 춘	비 우 물 수	놀랄 경 숨을 칩	봄 춘 나눌 분	맑을 청 밝을 명	곡식 곡 비 우

★ **입춘 거꾸로 붙였나** : 입춘 뒤에 날씨가 몹시 추워졌을 때 하는 말.

★ **가게 기둥에 입춘이라** : 제격에 맞지 않음을 비유한 말.

★ **경칩 난 게로군** : 벌레가 경칩이 되면 입을 떼고 울기 시작하듯이 입을 다물고 있던 사람이 말문을 여는 것을 비유한 말.

★ **우수 경칩에는 대동강 물이 풀린다** : 이 무렵이면 한겨울 추위가 물러간다는 말.

★ **곡우에 가물면 땅이 석자가 마른다** : 곡우 무렵이면 가뭄을 해갈하는 단비가 내려 그 물로 못자리를 하는데, 물이 꼭 필요한 곡우 때 가뭄이 들면 농사에 치명적이라는 말.

立	夏	小	滿	芒	種	夏	至	小	暑	大	暑
설 립	여름 하	작을 소	찰 만	싹 망	씨 종	여름 하	이를 지	작을 소	더울 서	큰 대	더울 서

★ **보리는 망종 전에 베라** : 보리를 망종까지는 모두 베어야 논에 벼도 심고 밭갈이도 하게 된다. 망종을 넘기면 바람에 쓰러지는 수가 많기 때문에 이르는 말이다.

*보리나 벼처럼 까끄라기가 있는 곡식도 '망종' 이라고 한다.

★ **하지를 보내면 발을 물꼬에 담그고 산다** : 하지 후에는 논에 물 대는 것이 농가의 주요한 일이라는 말.

★ **염소뿔도 녹는다** : 대서 이후 20여 일은 일년 중 가장 더운 때로 염소의 뿔이 녹아 내릴 만큼 덥다는 말.

立 秋	處 暑	白 露	秋 分	寒 露	霜 降
설 립 가을 추	곳 처 더울 서	흰 백 이슬 로	가을 추 나눌 분	찰 한 이슬 로	서리 상 내릴 강

(글자 획순 안내)

★ **처서가 지나면 모기 입이 비뚤어진다** : 처서 이후에는 아침저녁으로 찬바람이 불어 모기나 파리가 서서히 없어진다는 뜻.

★ **처서에 비가 오면 독의 곡식도 준다** : 처섯날 비가 오면 흉년이 든다 하여 이르는 말.

★ **백로 안에 벼 안 팬 집에는 가지도 말아라** : 백로 전에 벼이삭이 나와야 벼가 제대로 여문다는 뜻.

★ **칠월 백로에 패지 않은 벼는 못 먹어도 팔월 백로에 패지 않은 벼는 먹는다** : 팔월에 백로가 드는 해는 절기가 늦다 하여 이르는 말.

立	冬	小	雪	大	雪	冬	至	小	寒	大	寒
설 립	겨울 동	작을 소	눈 설	큰 대	눈 설	겨울 동	이를 지	작을 소	찰 한	큰 대	찰 한

★ 동지에 개딸기 : 도저히 얻을 수 없는 것을 바란다는 말.

★ 동짓날이 추워야 풍년이 든다 : 겨울을 나는 병해충이 추워서 얼어 죽어야 이듬해 농작물이 잘된다는 말.

★ 대한이 소한 집에 가 얼어 죽는다 : 대한 때가 소한 때보다 더 춥다는 말.

★ 대한 끝에 양춘이 있다 : 어렵고 괴로운 일을 겪고 나면 즐겁고 좋은 일도 있다는 말.

★ 범이 불알을 동지에 얼구고 입춘에 녹인다 : 동지부터 추워져서 입춘부터 추위가 누그러진다는 뜻.

拜謁	排斥	配匹	百姓	伯爵	白晝
배알 : 높은 어른을 만나 뵘. 예長官拜謁(장관배알)	**배척** : 사상·정당·세력 따위를 거부하여 물리침. 예外勢排斥(외세배척)	**배필** : 부부의 짝. 부부로 합당한 배우자. 예天生配匹(천생배필)	**백성** : ①일반 국민의 예스러운 말. ②예전에 양반이 아닌 평민. 예百姓天心(백성천심)	**백작** : 자작의 위고 후작의 다음가는 오등작의 셋째. 예伯爵婦人(백작부인)	**백주** : 대낮. 환히 밝은 한낮. 예白晝大路(백주대로)

拜	謁	排	斥	配	匹	百	姓	伯	爵	白	晝
절 배	뵐 알	물리칠 배	내칠 척	짝 배	짝 필	일백 백	성 성	만 백	벼슬 작	흰 백	낮 주
手-5	言-9	手-8	斤-1	酉-3	匸-2	白-1	女-5	人-5	爪-14	白-0	日-7

拜	謁	排	斥	配	偶*	百	姓	伯	爵	白	昼
빠이	예	파이	츠	페이	어우	빠이	씽	버	줴	빠이	쩌우

* 白夜(백야) : 고위도 지방에서 해 뜨기 전이나 후에 희미하게 밝은 상태가 오랫동안 지속되는 현상.

煩惱	飜譯	繁昌	凡例	範圍	犯罪
번뇌 : ①마음이 시달려서 괴로움. ②마음이나 몸을 괴롭히는 모든 망념(妄念).	**번역** : 어떤 언어로 표현된 글의 내용을 다른 언어로 옮기는 것.	**번창** : 일이 한창 잘 되어 발전함. **예** 事業繁昌(사업번창)	**범례** : 일러두기. 책이나 도면 따위의 내용이나 사용법 등을 설명한 것.	**범위** : ①한정된 구역의 언저리. ②어떤 힘이 미치는 테두리. **예**試驗範圍(시험범위)	**범죄** : ①죄를 지음. ②법률상 형벌을 받게 될 위법 행위. **예**犯罪豫防(범죄예방)

煩	惱	飜	譯	繁	昌	凡	例	範	圍	犯	罪
번거로울 **번**	번뇌할 **뇌**	번역할 **번**	통역할 **역**	성할 **번**	창성할 **창**	범상할 **범**	법식 **례**	법 **범**	둘레 **위**	범할 **범**	허물 **죄**
火 - 9	心 - 9	飛 - 12	言 - 13	糸 - 11	日 - 4	几 - 1	人 - 6	竹 - 9	口 - 9	犬 - 2	网 - 8

煩	惱	翻	译	繁	盛	凡	例	范	围	犯	罪
판	노우	판	이	판	썽	판	리	판	워이	판	쭈이

法 廷	碧 玉	辨 濟	辯 護	病 苦	丙 寅
법정 : 법원이 소송 절차에 따라 송사를 심리·판결하는 곳. 예法廷陳述(법정진술)	벽옥 : 푸른빛의 옥. 또는 벽색 옥의 총칭. 예碧玉蒼然(벽옥창연)	변제 : ①빚을 갚음. ②손실을 물어줌. 예債務辨濟(채무변제)	변호 : ①남을 위해 변명하고 감싸 도움. ②법정에서 검사의 공격으로부터 피고인을 옹호.	병고 : ①병으로 인한 고통. ②병마와 싸우는 괴로움.예患者病苦(환자병고)	병인 : 육십갑자의 셋째. 예丙寅迫害(병인박해)

法	廷	碧	玉	辨	濟	辯	護	病	苦	丙	寅
법 **법**	조정 **정**	푸를 **벽**	구슬 **옥**	분별할 **변**	구제할 **제**	말잘할 **변**	보호할 **호**	병들 **병**	괴로울 **고**	남녘 **병**	범 **인**
水－5	廴－4	石－9	玉－0	辛－9	水－14	辛－14	言－14	疒－5	艸－5	一－4	宀－8

法	庭	碧	玉	償*	还*	辩	护	病	痛*	丙	寅
파	팅	삐	위	창	환	뺀	후	뼁	퉁	뼁	인

* 丙寅迫害(병인박해) : 고종 3년(1866)에 있었던 천주교 박해 사건.

똥 묻은 개 겨 묻은 개 나무란다.
The pot calls the kettle black.

HAKEUN
韓英
속담

竝 州	保 隣	寶 石	補 佐	普 遍	步 幅
병주 : 오래 살던 타향이란 뜻으로 곧 제2의 고향을 말함.	**보린** : 이웃끼리 서로 돕고 돌봐줌. 인보(隣保). 예保隣事業(보린사업)	**보석** : 빛깔·광택이 아름답고 단단하며 굴절률이 크고 희귀성이 있는 돌.	**보좌** : 상관을 도와서 일을 처리함. 또는 그런 사람. 예補佐秘書(보좌비서)	**보편** : ①두루 널리 미침. ②모든 사물에 대하여 공통된 성질. 예普遍妥當(보편타당)	**보폭** : 걸음의 발자국과 발자국 사이의 거리. 걸음나비. 예步幅間隔(보폭간격)

竝	州	保	隣	寶	石	補	佐	普	遍	步	幅
아우를 **병**	고을 **주**	보전할 **보**	이웃 **린**	보배 **보**	돌 **석**	도울 **보**	도울 **좌**	넓을 **보**	두루 **편**	걸음 **보**	넓이 **폭**
立 −5	巛 −3	人 −7	阜 −12	宀 −17	石 −0	衣 −7	人 −5	日 −8	辵 −9	止 −3	巾 −9

竝	州	保	隣	寶	石	補	佐	普	遍	步	幅

并	州	福*	利*	宝	石	辅*	佐	普	通*	步	幅
삥	쩌우	푸	리	뽀우	쓰	푸	쭤	푸	퉁	뿌	푸

覆蓋	複寫	腹臟	卜妾	鳳梨	逢變
복개 : 하천 따위에 구조물을 덮음. 또는 그 덮개. ⑩河川覆蓋 (하천복개)	**복사** : ①문서·그림 따위를 복제함. ②컴퓨터의 파일을 다른 디스켓에 옮김.	**복장** : ①가슴 한복판. ②속에 품고 있는 생각. ⑩복장 (腹臟) 터질 소리.	**복첩** : 자기와 성(姓)이 다른 여자를 첩으로 얻어 들인다는 말.	**봉리** : 파인애플 (pineapple)의 한자 음역. ⑩沙果鳳梨(사과봉리)	**봉변** : 뜻밖에 변을 당함. 또는 그 변. ⑩봉변(逢變)을 당(當)하다.

覆	蓋	複	寫	腹	臟	卜	妾	鳳	梨	逢	變
엎을 복	덮개 개	겹칠 복	베낄 사	배 복	오장 장	점칠 복	첩 첩	새 봉	배 리	만날 봉	변할 변
襾 ― 12	艸 ― 10	衣 ― 9	宀 ― 12	肉 ― 9	肉 ― 18	卜 ― 0	女 ― 5	鳥 ― 3	木 ― 7	辵 ― 7	言 ― 16

蓋子*		复写*		胸膛*		卜妾		凤梨*		遭殃*	
까이	즈	푸	쓰에	슝	탕	부	쳬	펑	리	쪼우	양

HAKEUN 74~78p

本文의 讀音쓰기와 派生語 익히기

● 앞쪽을 보거나 사전보기 허용. 시간 구애없이 차분히 익혀 각인하세요.

No	어 휘	독음쓰기	파 생 어 휘 독 음 정 리				
181	排 斥		排卵 배란	排球 배구	排水 배수	排他 배타	斥候 척후
182	百 姓		百科 백과	百年 백년	百中 백중	百花 백화	姓名 성명
183	伯 爵		伯父 백부	伯仲 백중	伯兄 백형	畵伯 화백	公爵 공작
184	白 晝		白金 백금	白髮 백발	白紙 백지	晝間 주간	晝夜 주야
185	煩 惱		煩多 번다	煩悶 번민	煩雜 번잡	苦惱 고뇌	心惱 심뇌
186	繁 昌		繁盛 번성	繁殖 번식	繁榮 번영	繁華 번화	昌盛 창성
187	凡 例		凡事 범사	凡常 범상	非凡 비범	平凡 평범	例示 예시
188	犯 罪		犯法 범법	犯人 범인	犯行 범행	罪囚 죄수	罪人 죄인
189	法 廷		法衣 법의	法院 법원	法則 법칙	閉廷 폐정	休廷 휴정
190	辨 濟		辨明 변명	辨別 변별	辨償 변상	經濟 경제	救濟 구제
191	辯 護		辯論 변론	辯士 변사	代辯 대변	看護 간호	保護 보호
192	病 苦		病菌 병균	病院 병원	病患 병환	苦心 고심	苦痛 고통
193	保 隣		保管 보관	保留 보류	保護 보호	隣近 인근	善隣 선린
194	寶 石		寶庫 보고	寶物 보물	寶貨 보화	石工 석공	岩石 암석
195	普 遍		普及 보급	普施 보시	普通 보통	遍歷 편력	遍在 편재
196	步 幅		步兵 보병	步調 보조	步行 보행	大幅 대폭	全幅 전폭
197	覆 蓋		覆面 복면	覆考 복고	顚覆 전복	蓋世 개세	口蓋 구개
198	複 寫		複道 복도	複利 복리	複雜 복잡	複合 복합	描寫 묘사
199	腹 臟		腹帶 복대	腹部 복부	腹痛 복통	內臟 내장	心臟 심장
200	逢 變		相逢 상봉	迎逢 영봉	變更 변경	變故 변고	變化 변화

奉仕		簿記		副詞		扶養		富裕		否認	
봉사 : 남을 위해 헌신적으로 일함. **예** 無料奉仕(무료봉사)		**부기** : 재산 따위의 출납이나 변동 등을 밝히는 기장법. **예** 商業簿記(상업부기)		**부사** : 품사의 하나. 용언이나 다른 부사의 앞에 놓여 그 뜻을 한정함.		**부양** : 혼자 살아갈 능력이 없는 사람의 생활을 돌봄. **예** 扶養家族(부양가족)		**부유** : 재물이 넉넉하고 생활이 윤택함. **예** 家庭富裕(가정부유)		**부인** : 어떤 사실이나 행위에 대해 인정하지 않음. **예** 犯行否認(범행부인)	
奉	仕	簿	記	副	詞	扶	養	富	裕	否	認
받들 **봉**	벼슬 **사**	장부 **부**	기록할 **기**	버금 **부**	말씀 **사**	도울 **부**	기를 **양**	부자 **부**	넉넉할 **유**	아닐 **부**	인정할 **인**
大 – 5	人 – 3	竹 – 13	言 – 3	刀 – 9	言 – 5	手 – 4	食 – 6	宀 – 9	衣 – 7	口 – 4	言 – 7

服*	務*	簿	记	副	词	扶	养	富	裕	否	认
푸	우	뿌	찌	푸	츠	푸	양	푸	위	퍼우	런

뜻이 있는 곳에 길이 있다.
Where there is a will, there is a way.

HAKEUN
韓英 속담

赴任	負債	浮沈	符號	憤怒	粉末

부임 : 임명이나 발령을 받아 근무할 곳으로 감. 예發令赴任(발령부임)

부채 : 남에게 빚을 짐. 또는 그 진 빛. 예負債淸算(부채청산)

부침 : ①물 위에 떠오름과 잠김. ②성함과 쇠함. 예浮沈人生(부침인생)

부호 : ①어떤 뜻을 나타내는 기호. ②음수 양수의 기호. 예文章符號(문장부호)

분노 : 분개하여 성을 냄. 어떤 일에 화가 남. 예憤怒激忿(분노격분)

분말 : 가루. 아주 잘게 부스러진 것. 예粉末加工(분말가공)

赴	任	負	債	浮	沈	符	號	憤	怒	粉	末
다다를 부	맡길 임	질 부	빚질 채	뜰 부	잠길 침	부신 부	부를 호	분할 분	성낼 노	가루 분	끝 말
走-2	人-4	貝-2	人-11	水-7	水-4	竹-5	虎-7	心-12	心-5	米-4	木-1

| 푸 | 런 | 푸 | 짜이 | 푸 | 천 | 푸 | 호우 | 펀 | 누 | 펀 | 머 |

奔忙	墳墓	分析	紛失	佛寺	不遇
분망 : 어떤 일로 매우 바쁨. **예**恒常 奔忙(항상분망)	**분묘** : 무덤. 시신·유골 따위를 땅에 묻어 놓은 곳. **예**古代墳墓(고대분묘)	**분석** : 사물 등을 분해하여 그 요소나 성분 등을 밝힘. **예**分析檢出(분석검출)	**분실** : 사물 따위를 잃어버림. **예**紛失申告(분실신고)	**불사** : 절. 불상을 모시고 불도를 수행하는 사원. **예**佛寺寺刹(불사사찰)	**불우** : 살림이나 처지가 딱하고 어려움. **예**不遇學友(불우학우)

奔	忙	墳	墓	分	析	紛	失	佛	寺	不	遇
달아날 **분**	바쁠 **망**	무덤 **분**	무덤 **묘**	나눌 **분**	쪼갤 **석**	어지러울**분**	잃을 **실**	부처 **불**	절 **사**	아닐 **불**	만날 **우**
大－6	心－3	土－12	土－11	刀－2	木－4	糸－4	大－2	人－5	寸－3	一－3	辵－9

奔	忙	坟	墓	分	析	丢*	失	寺*	院*	不	遇
뻔	망	펀	무	펀	씨	띠우	쓰	쓰	왠	뿌	위

모르는 게 약이다.
Ignorance is bliss.

崩 壞	朋 黨	比 較	卑 屈	非 難	飛 騰
붕괴 : 허물어져 무너짐. 원자핵이나 소립자가 자발적으로 다른 종의 소립자로 변화하는것. 예體制崩壞(체제붕괴)	**붕당** : 뜻을 같이 하는 사람끼리 모인 단체. 예朋黨政治 (붕당정치)	**비교** : 두 개 이상의 사물을 견주어 봄. 예狀態比較(상태비교)	**비굴** : 용기가 없고 비겁함. 예卑怯卑屈(비겁비굴)	**비난** : 남의 잘못이나 흠을 나쁘게 말함. 예原色的非難(원색적비난)	**비등** : 공중으로 높이 날아 오름.

崩	壞	朋	黨	比	較	卑	屈	非	難	飛	騰
무너질 **붕**	무너질 **괴**	벗 **붕**	무리 **당**	견줄 **비**	비교할 **교**	낮을 **비**	굽을 **굴**	아닐 **비**	어려울 **난**	날 **비**	오를 **등**
山 – 8	土 – 16	月 – 4	黑 – 8	比 – 0	車 – 6	十 – 6	尸 – 5	非 – 0	隹 – 11	飛 – 0	馬 – 10

崩	潰*	朋	党	比	较	卑	怯	非	难	飞	腾
뼹	쿠이	펑	땅	삐	쯔오우	뻬이	취	페이	난	페이	텅

* 액체가 가열되어 그 증기압이 주위의 압력보다 커져서 액체의 표면뿐만 아니라
내부에서도 기화하는 현상을 沸騰(비등)이라고 한다.

英韓
世界名言

Work banishes those three great evils, boredom, vice and poverty.
노동은 세 개의 큰 악, 즉 지루함과 부도덕과 가난을 제거한다.

▲ 괴테(독일 작가, 1749~1832)

肥滿	悲鳴	碑銘	鼻音	批判	秘話
비만 : 살이 쪄서 뚱뚱함. 예肥滿體型(비만체형)	**비명** : 위험·공포 등으로 인해 갑자기 외마디 소리를 지름. 또는 그 소리.	**비명** : 비석에 새긴 글. 예碑銘詩文(비명시문)	**비음** : ①코 안을 울리면서 내는 소리. ②콧소리. 예鼻音歌手(비음가수)	**비판** : ①비평하고 판단함. ②잘잘못을 들어 따짐. 예政策批判(정책비판)	**비화** : 세상에 알려지지 않은 이야기. 예政界秘話(정계비화)

肥	滿	悲	鳴	碑	銘	鼻	音	批	判	秘	話
살찔 비	찰 만	슬플 비	울 명	비석 비	새길 명	코 비	소리 음	비평할 비	판단할 판	숨길 비	말씀 화
肉—4	水—11	心—8	鳥—3	石—8	金—6	鼻—0	音—0	手—4	刀—5	禾—5	言—6

肥	滿	悲	鳴	碑	銘	鼻	音	批	判	秘	話

肥	胖*	悲	鸣	碑	铭	鼻	音	批	判	秘	闻*
페이	팡	쁘에	밍	뻬이	밍	삐	인	피	판	미	원

교육 인적 자원부 선정 한자

本文의 讀音쓰기와 派生語 익히기

● 앞쪽을 보거나 사전보기 허용. 시간 구애없이 차분히 익혀 각인하세요.

No	어휘	독음쓰기	파생어휘독음정리				
201	簿記		名簿 명부	原簿 원부	帳簿 장부	記憶 기억	記錄 기록
202	副詞		副官 부관	副食 부식	副業 부업	名詞 명사	動詞 동사
203	扶養		扶伏 부복	扶育 부육	扶助 부조	養育 양육	養成 양성
204	富裕		富強 부강	富貴 부귀	富豪 부호	餘裕 여유	裕福 유복
205	否認		否決 부결	否定 부정	可否 가부	認可 인가	認定 인정
206	赴任		赴告 부고	任官 임관	任期 임기	任意 임의	任命 임명
207	負債		負擔 부담	負傷 부상	負荷 부하	債權 채권	債務 채무
208	符號		符信 부신	符合 부합	商號 상호	信號 신호	暗號 암호
209	墳墓		古墳 고분	封墳 봉분	雙墳 쌍분	墓所 묘소	省墓 성묘
210	分析		分量 분량	分類 분류	分野 분야	解析 해석	析出 석출
211	紛失		紛糾 분규	紛雜 분잡	紛爭 분쟁	失望 실망	失手 실수
212	不遇		不可 불가	不信 불신	不運 불운	待遇 대우	處遇 처우
213	比較		比等 비등	比例 비례	比重 비중	比肩 비견	較差 교차
214	卑屈		卑近 비근	卑劣 비열	卑賤 비천	屈服 굴복	屈辱 굴욕
215	非難		非但 비단	非凡 비범	非違 비위	難關 난관	難門 난문
216	飛騰		飛上 비상	飛躍 비약	飛行 비행	反騰 반등	暴騰 폭등
217	肥滿		肥大 비대	肥料 비료	肥肉 비육	滿期 만기	滿足 만족
218	悲鳴		悲感 비감	悲觀 비관	悲壯 비장	共鳴 공명	鷄鳴 계명
219	碑銘		碑文 비문	碑石 비석	銘記 명기	銘心 명심	感銘 감명
220	秘話		秘密 비밀	秘方 비방	極秘 극비	神話 신화	逸話 일화

貧困		頻度		氷雪		詐欺		師父		私席	
빈곤 : 가난해서 살림이 군색함. 가난. 예思想貧困(사상빈곤)		**빈도** : 같은 것이 반복되는 도수. 예發生頻度(발생빈도)		**빙설** : ①얼음과 눈. ②심성(心性)이 결백함을 비유. 예北極氷雪(북극빙설)		**사기** : 자기 이익을 취하기 위하여 못된 꾀로 남을 속임. 예詐欺行脚(사기행각)		**사부** : ①스승과 아버지. ②아버지처럼 존경하는 스승. 예師父輔弼(사부보필)		**사석** : ①사사로이 만난 자리. ②사사로운 자리. 예私席相談(사석상담)	

貧	困	頻	度	氷	雪	詐	欺	師	父	私	席
가난할 **빈**	곤할 **곤**	자주 **빈**	법 **도**	얼음 **빙**	눈 **설**	속일 **사**	속일 **기**	스승 **사**	아비 **부**	사사 **사**	자리 **석**
貝－4	囗－4	頁－7	广－6	冫－4	雨－3	言－5	欠－8	巾－7	父－0	禾－2	巾－7

貧	困	頻	度	氷	雪	詐	欺	師	父	私	席

貧	困	頻	度	冰	雪	欺	詐	师	父	私	席
핀	쿤	핀	뚜	삥	쉐	치	짜	쓰	푸	쓰	씨

무소식이 희소식이다.
No news is good news.

HAKEUN
韓英
속담

斜線	邪惡	社屋	史的	蛇足	四柱
사선 : 한 평면 또는 직선에 수직이 아닌 선. 빗금. **예**圖面斜線(도면사선)	**사악** : 간사하고 악독함. 도리에 어긋나고 악독함. **예**邪惡人間(사악인간)	**사옥** : 회사가 들어 있는 건물. 회사의 건물. **예**社屋移轉(사옥이전)	**사적** : ①역사상에 나타날 만한 것. ② 역사적의 준말. **예**史的考察(사적고찰)	**사족** : 뱀의 발. '화사첨족(畵蛇添足)'의 준말. 쓸데없는 일로 도리어 실패함.	**사주** : ①한사람이 태어난 해·달·날·시의 네 간지. ②생년월일시를 근거로 길흉·화복 등을 점치는 법.

斜	線	邪	惡	社	屋	史	的	蛇	足	四	柱
비낄 **사**	실 **선**	간사할 **사**	악할 **악**	모일 **사**	집 **옥**	사기 **사**	과녁 **적**	뱀 **사**	발 **족**	넉 **사**	기둥 **주**
斗 − 7	糸 − 9	邑 − 4	心 − 8	示 − 3	尸 − 6	口 − 2	白 − 3	虫 − 5	足 − 0	口 − 2	木 − 5

斜	线	邪	惡	社	房	史	的	蛇	足	四	柱
쓰에	쓰엔	쓰에	어	써	팡	쓰	띠	써	쭈	쓰	쭈

* **蛇足**(사족) : 여러 사람이 술 한 잔을 놓고, 뱀을 먼저 그리는 사람이 마시기로 내기를 했는데 한 사람이 뱀을 다 그렸다며 술을 마시려고 하자 다른 사람이 뱀은 발이 없다며 그 술잔을 빼앗았다는 고사에서 유래한다.

辭 退	削 減	山 岳	殺 菌	三 杯	霜 降
사퇴: ①어떤 일을 그만두고 물러남. ② 사절하여 물리침. **예** 辭退要求(사퇴요구)	**삭감**: 깎아서 줄임. 예산·군비·연봉 따위를 깎아 줄임. **예**大幅削減(대폭삭감)	**산악**: 육지 표면이 높게 솟아 있는 험준한 땅(부분). **예**山岳地帶(산악지대)	**살균**: 약품이나 높은 열로 세균 등을 죽임. 멸균. **예**殺菌工程(살균공정)	**삼배**: 석 잔의 술. **예**後來三拜(후래삼배 - 술자리에 늦어서 주는 석 잔의 벌주)	**상강**: 이십사절기의 18째. 양력 10월 24일경. 서리가 내리기 시작하는 늦가을.

辭	退	削	減	山	岳	殺	菌	三	杯	霜	降
말씀 사	물러날 퇴	깎을 삭	덜 감	메 산	큰산 악	죽일 살	버섯 균	석 삼	잔 배	서리 상	내릴 강
辛－12	辵－6	刀－7	水－9	山－0	山－5	殳－7	艸－8	一－2	木－4	雨－9	阜－6

辞	退	削	減	山	岳	杀	菌	三	杯	霜	降
츠	투이	쒜	쟨	싼	웨	싸	쥔	싼	뻬이	쓰왕	쨩

미움받는 자가 오히려 활개친다.
Ill weeds grows apace.

桑麻	上司	傷心	祥雲	商店	相互						
상마 : 뽕나무와 삼. 예桑麻之交(상마지교 - 전원에 은거하며 농부와 친하게 사귐.	**상사** : ①위 등급의 관청. ②직위나 지위가 위인 사람. 예上司指示(상사지시)	**상심** : ①마음을 상함. ②마음을 태움. 예傷心不安(상심불안)	**상운** : 상서로운 구름. 서운(瑞雲). 예朝日祥雲(조일상운)	**상점** : ①물건을 파는 가게. ②대개 문구류나 물건 따위를 파는 소매의 상점.	**상호** : 피차가 서로. 피아간에. 예相互理解(상호이해)						
桑	麻	上	司	傷	心	祥	雲	商	店	相	互
---	---	---	---	---	---	---	---	---	---	---	---
뽕나무 상	삼 마	윗 상	맡을 사	상할 상	마음 심	상서로울 상	구름 운	장사 상	가게 점	서로 상	서로 호
木-6	广-8	一-2	口-2	人-11	心-0	示-6	雨-4	口-8	广-5	目-4	二-2

쌍 마 / 쌍 쓰 / 쌍 씬 / 쌍 윈 / 쌍 띠엔 / 쌍 후

喪魂	償還	省略	生涯	逝去	庶民
상혼 : 매우 놀라거나 혼이 나서 얼이 빠짐. 예驚愕喪魂(경악상혼)	**상환** : ①빚을 갚음. ②다른 것으로 대신 반환함. 예負債償還(부채상환)	**생략** : 덜어서 줄임. 뺌. 말이나 문장 따위에서 부분 줄임. 예序頭省略(서두생략)	**생애** : ①이 세상에 살아 있는 동안. 일생동안. ②생계. 예生涯遺作(생애유작)	**서거** : '사거(死去)'의 높임말. 지위 등이 높은 사람의 죽음. 예巨人逝去(거인서거)	**서민** : ①일반 국민. ②귀족이 아닌 보통 사람. 예一般庶民(일반서민)

喪	魂	償	還	省	略	生	涯	逝	去	庶	民
잃을 상	넋 혼	갚을 상	돌아올 환	덜 생	간략할 략	날 생	물가 애	갈 서	갈 거	여럿 서	백성 민
口－9	鬼－4	人－15	辵－13	目－4	田－6	生－0	水－8	辵－7	厶－3	广－8	氏－1

失	魂	償	还	省	略	生	涯	去	逝	庶	民
쓰	훈	창	환	씽	뤠	썽	야	취	쓰	쑤	민

* 省은 '살필 성'이라고도 한다. 省察(성찰), 反省(반성).

HAKEUN 86~90p

本文의 讀音쓰기와 派生語 익히기

● 앞쪽을 보거나 사전보기 허용. 시간 구애없이 차분히 익혀 각인하세요.

| No | 어휘 | 독음쓰기 | 파생어휘독음정리 | | | | |
|---|---|---|---|---|---|---|
| 221 | 貧 困 | | 貧富
빈부 | 貧村
빈촌 | 貧血
빈혈 | 困境
곤경 | 困難
곤란 |
| 222 | 氷 雪 | | 氷山
빙산 | 氷點
빙점 | 氷炭
빙탄 | 雪峯
설봉 | 雪原
설원 |
| 223 | 詐 欺 | | 詐術
사술 | 詐取
사취 | 詐稱
사칭 | 欺瞞
기만 | 欺罔
기망 |
| 224 | 私 席 | | 私見
사견 | 私立
사립 | 私心
사심 | 病席
병석 | 上席
상석 |
| 225 | 斜 線 | | 斜面
사면 | 斜陽
사양 | 傾斜
경사 | 曲線
곡선 | 路線
노선 |
| 226 | 邪 惡 | | 邪念
사념 | 邪慾
사욕 | 惡談
악담 | 惡毒
악독 | 善惡
선악 |
| 227 | 社 屋 | | 社交
사교 | 社債
사채 | 社會
사회 | 屋上
옥상 | 屋外
옥외 |
| 228 | 蛇 足 | | 蛇蝎
사갈 | 毒蛇
독사 | 滿足
만족 | 不足
부족 | 充足
충족 |
| 229 | 辭 退 | | 辭說
사설 | 辭讓
사양 | 辭絶
사절 | 隱退
은퇴 | 進退
진퇴 |
| 230 | 削 減 | | 削髮
삭발 | 削除
삭제 | 減稅
감세 | 減少
감소 | 減員
감원 |
| 231 | 殺 菌 | | 殺伐
살벌 | 殺生
살생 | 殺意
살의 | 病菌
병균 | 抗菌
항균 |
| 232 | 霜 降 | | 霜菊
상국 | 霜葉
상엽 | 秋霜
추상 | 降雨
강우 | 昇降
승강 |
| 233 | 上 司 | | 上京
상경 | 上級
상급 | 上旬
상순 | 上昇
상승 | 司法
사법 |
| 234 | 傷 心 | | 傷處
상처 | 傷害
상해 | 心氣
심기 | 心理
심리 | 心性
심성 |
| 235 | 商 店 | | 商街
상가 | 商業
상업 | 商品
상품 | 店員
점원 | 開店
개점 |
| 236 | 相 互 | | 相關
상관 | 相談
상담 | 相對
상대 | 相應
상응 | 互相
호상 |
| 237 | 喪 魂 | | 喪家
상가 | 喪禮
상례 | 喪失
상실 | 喪主
상주 | 魂魄
혼백 |
| 238 | 生 涯 | | 生計
생계 | 生理
생리 | 生命
생명 | 生存
생존 | 天涯
천애 |
| 239 | 省 略 | | 省減
생감 | 省墓
성묘 | 省察
성찰 | 略圖
약도 | 略字
약자 |
| 240 | 庶 民 | | 庶務
서무 | 庶政
서정 | 民泊
민박 | 民俗
민속 | 民願
민원 |

敍述	署押	誓約	暑炎	選拔	先輩
서술: 어떤 내용을 차례로 좇아 설명함. 예眞相敍述(진상서술)	**서압**: 수결(手決-성명이나 직함 아래 자필로 쓰던 지난날의 서명을 말함).	**서약**: 맹세하고 약속함. 예嚴肅誓約(엄숙서약)	**서염**: 타는 듯한 더위. 한여름 햇살이 따가운 땡볕. 예盛夏暑炎(성하서염)	**선발**: ①많은 속에서 고름. ②대표선수 등을 발탁함. 예代表選拔(대표선발)	**선배**: ①학문·경험·연령 등이 자기보다 위인 사람. ②자기 학교 출신의 사람.

敍	述	署	押	誓	約	暑	炎	選	拔	先	輩
베풀 서	지을 술	관청 서	수결둘 압	맹서할 서	맺을 약	더울 서	불꽃 염	가릴 선	뺄 발	먼저 선	무리 배
攴－7	辵－5	网－9	手－5	言－7	糸－3	日－9	火－4	辵－12	手－5	儿－4	車－8

敍	述	签*	字*	誓	约	炎*	热*	选	拔	先	辈
쉬	수	치엔	쯔	쓰	웨	얜	러	쑤엔	빠	쓰엔	뻬이

믿는 도끼에 발등 찍힌다.
Stabbed in the back.

禪宗	宣布	旋風	攝取	聖誕	歲出
선종 : 참선으로 자기의 본성을 보아 성불을 목표로 하는 불교의 한 종파.	**선포** : 의지나 명령·구역 따위를 세상에 널리 알림. 예戰爭宣布(전쟁선포)	**선풍** : ①회오리 바람. ②유행·사건 등이 사회에 큰 동요를 주는 일. 예旋風的(선풍적)	**섭취** : 양분 따위를 몸 속에 빨아들임. 예營養攝取(영양섭취)	**성탄** : ①임금이나 성인의 탄생. ②'성탄절'의 준말. 예祝聖誕節(축성탄절)	**세출** : 국가나 지방 자치 단체의 일년 동안 또는 한 회계 연도의 총지출.

禪	宗	宣	布	旋	風	攝	取	聖	誕	歲	出
고요할 **선**	마루 **종**	배풀 **선**	베 **포**	돌 **선**	바람 **풍**	끌어잡을 **섭**	취할 **취**	성인 **성**	태어날 **탄**	해 **세**	날 **출**
示 — 12	宀 — 5	宀 — 6	巾 — 2	方 — 7	風 — 0	手 — 18	又 — 6	耳 — 7	言 — 7	止 — 9	凵 — 3

禪	宗	宣	布	旋	風	攝	取	聖	誕	歲	出
禅	宗	宣	布	旋	风	摄	取	圣	诞	岁	出
싼	쭝	쑤엔	뿌	쑤엔	펑	써	취	썽	딴	쑤이	추

洗濯	細胞	消燈	蘇聯	昭詳	訴訟
세탁 : 빨래. 더러운 옷이나 피륙 등을 물에 빠는 일. 예 衣類洗濯(의류세탁)	**세포** : 생물체 등을 구성하는 가장 기본적인 단위. 예 細胞組織(세포조직)	**소등** : 등불이나 전등을 끔. 예 消燈就寢(소등취침)	**소련** : 러시아의 예전 국호인 '소비에트 사회주의 공화국연방'의 준말.	**소상** : ①밝고 자세함. 예 昭詳記錄(소상기록)	**소송** : 법률상 시비의 판결을 법원에 요구하는 일. 예 行政訴訟(행정소송)

洗	濯	細	胞	消	燈	蘇	聯	昭	詳	訴	訟
씻을 세	빨래 탁	가늘 세	태 포	끌 소	등잔 등	깨어날 소	연합할 련	밝을 소	자세할 상	소송할 소	송사할 송
水 — 6	水 — 14	糸 — 5	肉 — 5	水 — 7	火 — 12	艸 — 16	耳 — 11	日 — 5	言 — 6	言 — 5	言 — 4

洗	濯	細	胞	消	燈	蘇	聯	昭	詳	訴	訟

洗	濯	細	胞	关*	灯	俄*	国*	详*	细	诉*	讼
씨	쮜	씨	뽀우	꾸완	떵	어	꿔	썅	씨	쑤	쑹

벼룩의 간을 빼먹는다.
Can't get blood from a turnip.

小驛	所謂	召集	疏忽	俗談	粟飯
소역 : 규모가 작은 역. 예地方小驛(지방소역)	**소위** : 이른바. 사람들이 흔히 말하는 바. 예所謂人間(소위인간)	**소집** : 단체나 조직체의 구성원을 불러서 모음. 예臨時召集(임시소집)	**소홀** : 예사롭게 여겨서 정성이나 조심이 부족함. 예待接疏忽(대접소홀)	**속담** : 예부터 민간에 전하여 오는, 교훈이나 풍자를 담은 짧은 어구.	**속반** : 조밥. 강조밥이나, 멥쌀에 좁쌀을 넣어서 지은 밥. 예粟飯蔬菜(속반소채)

小	驛	所	謂	召	集	疏	忽	俗	談	粟	飯
작을 소	역참 역	바 소	이를 위	부를 소	모을 집	성길 소	홀연 홀	풍속 속	말씀 담	조 속	밥 반
小 - 0	馬 - 5	戶 - 4	言 - 9	口 - 2	木 - 8	疋 - 7	心 - 4	人 - 7	言 - 8	米 - 6	食 - 4

小站*	所谓	召集	疏忽	俗话*	粟饭
쏘우 짠	쒀 워이	쯔우 지	쑤 후	쑤 화	쑤 판

續篇	衰弱	首肯	樹立	睡眠	壽命
속편 : 이미 만들어진 책이나 영화 따위의 뒷이야기로 만들어진 것.	**쇠약** : 사람의 몸이 쇠하여 약함. 예 心身衰弱(심신쇠약)	**수긍** : 옳다고 인정한다는 뜻. 또는 그러하다고 고개를 끄덕임.	**수립** : 국가나 정부, 제도, 계획 등을 이룩하여 세움. 예 計劃樹立(계획수립)	**수면** : ①잠을 자는 일. ②활동을 쉬는 상태의 비유. 예 睡眠不足(수면부족)	**수명** : ①생물이 살아 있는 기간. ②물품이 사용에 견디는 기간. 예 壽命短縮(수명단축)

續	篇	衰	弱	首	肯	樹	立	睡	眠	壽	命
이을 속	책 편	쇠할 쇠	약할 약	머리 수	즐길 긍	나무 수	설 립	잠잘 수	잠잘 면	목숨 수	목숨 명
糸 - 15	竹 - 9	衣 - 4	弓 - 7	首 - 0	肉 - 4	木 - 12	立 - 0	目 - 8	目 - 5	士 - 11	口 - 5

續	篇	衰	弱	首	肯	樹	立	睡	眠	壽	命

续	篇	衰	弱	首	肯	树	立	睡	眠	寿	命
쒸	피엔	쏴이	뤄	써우	컨	쑤	리	쑤이	미엔	써우	밍

교육 인적 자원부 선정 한자

HAKEUN
92~96p

本文의 讀音쓰기와 派生語 익히기

● 앞쪽을 보거나 사전보기 허용. 시간 구애없이 차분히 익혀 각인하세요.

No	어휘	독음쓰기	파생어휘독음정리				
241	敍 述		敍事 서사	敍情 서정	記述 기술	論述 논술	著述 저술
242	署 押		署理 서리	署名 서명	部署 부서	押留 압류	押送 압송
243	誓 約		盟誓 맹서	宣誓 선서	先約 선약	豫約 예약	約束 약속
244	選 拔		選擧 선거	選手 선수	選任 선임	選出 선출	拔本 발본
245	宣 布		宣告 선고	宣揚 선양	宣言 선언	公布 공포	配布 배포
246	旋 風		旋盤 선반	旋律 선율	旋回 선회	通風 통풍	風紀 풍기
247	攝 取		攝理 섭리	攝生 섭생	詐取 사취	爭取 쟁취	採取 채취
248	聖 誕		聖經 성경	聖域 성역	聖賢 성현	誕生 탄생	誕辰 탄신
249	洗 濯		洗腦 세뇌	洗練 세련	洗手 세수	洗劑 세제	濯足 탁족
250	細 胞		細工 세공	細菌 세균	細心 세심	僑胞 교포	同胞 동포
251	消 燈		消極 소극	消毒 소독	消費 소비	消息 소식	燈下 등하
252	蘇 聯		蘇生 소생	蘇復 소복	聯關 연관	聯立 연립	聯盟 연맹
253	小 驛		小生 소생	小心 소심	小兒 소아	小品 소품	驛員 역원
254	所 謂		所感 소감	所得 소득	所有 소유	住所 주소	可謂 가위
255	召 集		召命 소명	召喚 소환	集團 집단	集中 집중	集會 집회
256	俗 談		俗物 속물	俗說 속설	俗稱 속칭	談笑 담소	☆漫談 만담
257	續 篇		續開 속개	續出 속출	續行 속행	繼續 계속	下篇 하편
258	衰 弱		衰亡 쇠망	衰殘 쇠잔	老衰 노쇠	微弱 미약	貧弱 빈약
259	首 肯		首相 수상	首席 수석	首都 수도	元首 원수	肯定 긍정
260	樹 立		樹木 수목	樹林 수림	樹液 수액	立件 입건	立席 입석

참고 어휘 '俗談'의 파생어 중 漫談(만담)의 '漫'자는 뒤의 색인에 표제자로 page를 표기하였음.

隨伴	搜查	輸送	授受	收拾	水泳
수반：①붙좇아서 따름. ②어떤 일과 함께 나타남. 예負擔隨伴(부담수반)	**수사**：①찾아다니며 조사함. ②경찰관이 범죄의 증거를 발견하고 수집하는 활동.	**수송**：차·선박 등으로 사람이나 물건을 실어 보냄. 예貨物輸送(화물수송)	**수수**：물품 따위를 주고받음. (收受는 거두어 받음). 예賂物授受(뇌물수수)	**수습**：어지러운 마음이나 사태 따위를 가라앉힘. 예收拾局面(수습국면)	**수영**：스포츠나 놀이로서 물속을 헤엄치거나 그 기술. 예水泳選手(수영선수)

隨	伴	搜	查	輸	送	授	受	收	拾	水	泳
따를 수	짝 반	찾을 수	조사할 사	보낼 수	보낼 송	줄 수	받을 수	거둘 수	주울 습	물 수	헤엄칠 영
阜 — 13	人 — 5	手 — 10	木 — 5	車 — 9	辵 — 6	手 — 8	又 — 6	攴 — 2	手 — 6	水 — 0	水 — 5

陪*	伴	搜	查	输	送	授	受	收	拾	游*	泳
페이	빤	써우	차	쑤	쑹	써우	써우	써우	쓰	유	융

부정하게 번 돈은 오래 가지 않는다.
Ill got, ill spent.

修訂	垂直	數值	誰何	叔母	宿泊
수정 : 책 등의 내용이나 글자 따위의 잘못을 고침. **예** 修訂增補(수정증보)	**수직** : ①똑바로 드리운 모양. ②선과선, 선과 면, 면과 면이 직각을 이룬 상태.	**수치** : ①계산해 얻은 값. ②수식의 숫자 대신 넣은 문자. **예** 數値算出(수치산출)	**수하** : ①누구. ②군사 용어로 경계 자세에서 누구냐고 물어 확인하는 수칙.	**숙모** : 숙부의 아내. 작은어머니. **예** 叔母姪女(숙모질녀)	**숙박** : 여관이나 호텔 따위에 들어 잠을 자고 머무름. **예** 宿泊施設(숙박시설)

修	訂	垂	直	數	値	誰	何	叔	母	宿	泊
닦을 수	바로잡을 정	드리울 수	곧을 직	셀 수	값 치	누구 수	어찌 하	아재비 숙	어미 모	잘 숙	머무를 박
人 ─ 8	言 ─ 2	土 ─ 5	目 ─ 3	攴 ─ 11	人 ─ 8	言 ─ 8	人 ─ 5	又 ─ 6	毋 ─ 1	宀 ─ 8	水 ─ 5

修訂	垂直	数値	口令	叔母	宿泊
쑤우 / 띵	추이 / 쯔	쑤 / 쯔	커우 / 링	쑤 / 무	쑤 / 버

瞬 間	殉 葬	純 種	巡 察	崇 尚	承 繼
순간 : ①아주 짧은 동안. ②어떤 일이 일어나는 그 때. 예瞬間的(순각적)	순장 : 예전에 왕이나 귀족의 장사에 신하나 종을 산 채로 함께 장사하던 일.	순종 : 딴 계통과 섞이지 않은 순수한 종(種). 예純種保存(순종보존)	순찰 : 여러 곳을 돌아다니며 사정을 살핌. 예巡察警備(순찰경비)	숭상 : 높여 소중히 여김. 예尊敬崇尚(존경숭상)	승계 : ①뒤를 이어받음. ②다른 사람의 의무를 이어받음. 예職務承繼(직무승계)

瞬	間	殉	葬	純	種	巡	察	崇	尚	承	繼
순간 순	사이 간	죽을 순	장사지낼 장	순수할 순	씨 종	순행할 순	살필 찰	높을 숭	오히려 상	이을 승	이을 계
目-12	門-4	歹-6	艹-9	糸-4	禾-9	巛-4	宀-11	山-8	小-5	手-4	糸-14

瞬 间	殉 葬	纯 种	巡 察	崇 尚	承 继
쑨 쟨	쉰 짱	춘 쭝	쉰 차	충 쌍	청 찌

빈손으로 왔다가 빈손으로 간다(空手來空手去).
Shrouds have no pockets.

HAKEUN
韓英
속담

昇段	乘馬	僧舞	勝者	詩句	侍衛
승단 : 태권도·유도·바둑 등의 단수가 오름. 예昇段大會(승단대회)	**승마** : ①말을 탐. ②기수가 말을 타고 앞을 다투는 경기. 예乘馬競技(승마경기)	**승무** : 고깔과 장삼을 걸치고 두 개의 북채를 쥐고서 추는 민속춤.	**승자** : 싸움이나 경기에서 이긴 사람. 승리자. 예最後勝者(최후승자)	**시구** : 시의 구절. 예詩句暗誦(시구암송)	**시위** : 임금을 모시면서 호위함. 또는 그런 사람. 예宮中侍衛(궁중시위)

昇	段	乘	馬	僧	舞	勝	者	詩	句	侍	衛
오를 **승**	층계 **단**	탈 **승**	말 **마**	중 **승**	춤출 **무**	이길 **승**	놈 **자**	글귀 **시**	글귀 **구**	모실 **시**	호위할 **위**
日 − 4	殳 − 5	丿 − 9	馬 − 0	人 − 12	舛 − 8	力 − 10	老 − 5	言 − 6	口 − 2	人 − 6	行 − 10

昇	段	乘	馬	僧	舞	勝	者	詩	句	侍	衛

升	段	乘	马	僧	舞	胜	者	诗	句	保*	卫
썽	뚜완	청	마	썽	우	썽	쩌	쓰	쮜	뿌우	워이

* 乘龍(승룡) : 용을 타고 하늘에 오른다는 뜻으로, 때를 만나 귀하게 됨을 이름.

始 終	市 販	施 行	試 驗	式 場	信 賴
시종 : ①처음과 끝. ②처음부터 끝까지. 例始終一貫(시종일관)	시판 : '시중 판매(市中販賣)'의 준말. 일반 시장에서 팖. 例製品市販(제품시판)	시행 : ①실제로 행함. ②공포한 법령이 그 효력을 발생하게 되는 것.	시험 : 재능·실력등을 절차에 따라 알아보는 일. 사물의 성질·기능 등을 실제로 알아보는 일.	식장 : 예식이나 행사 따위를 올리는 장소. 例式場人波(식장인파)	신뢰 : 믿고 의지함. 例統計信賴(통계신뢰)

始	終	市	販	施	行	試	驗	式	場	信	賴
비로소 시	마칠 종	저자 시	팔 판	베풀 시	다닐 행	시험할 시	시험할 험	법 식	마당 장	믿을 신	의뢰할 뢰
女 – 5	糸 – 5	巾 – 2	貝 – 4	方 – 5	行 – 0	言 – 6	馬 – 13	弋 – 3	土 – 9	人 – 7	貝 – 9

始	終	市	販	施	行	考* 試	会* 場	信	賴
쓰	쭝	쓰	판	쓰	씽	코우 쓰	후이 창	씬	라이

HAKEUN 98~102p

교육 인적 자원부 선정 한자

本文의 讀音쓰기와 派生語 익히기

● 앞쪽을 보거나 사전보기 허용. 시간 구애없이 차분히 익혀 각인하세요.

No	어 휘	독음쓰기	파 생 어 휘 독 음 정 리				
261	隨伴		隨時 수시	隨筆 수필	隨行 수행	伴侶 반려	伴奏 반주
262	搜査		搜索 수색	搜集 수집	審査 심사	調査 조사	探査 탐사
263	授受		授業 수업	授與 수여	傳授 전수	受講 수강	受取 수취
264	收拾		收金 수금	收錄 구록	收入 수입	拾得 습득	拾遺 습유
265	修訂		修交 수교	修練 수련	修理 수리	修正 수정	訂正 정정
266	垂直		垂範 수범	垂楊 수양	垂訓 수훈	直感 직감	直角 직각
267	數値		數理 수리	數式 수식	數學 수학	數量 수량	價値 가치
268	宿泊		宿願 숙원	宿題 숙제	宿敵 숙적	宿直 숙직	民泊 민박
269	瞬間		瞬時 순시	一瞬 일순	間隔 간격	間接 간접	間或 간혹
270	殉葬		殉教 순교	殉節 순절	殉職 순직	葬儀 장의	葬地 장지
271	巡察		巡禮 순례	巡視 순시	巡航 순항	警察 경찰	偵察 정찰
272	崇尚		崇高 숭고	崇拜 숭배	崇慕 숭모	尚武 상무	尚存 상존
273	昇段		昇降 상강	昇格 승격	昇進 승진	段階 단계	段落 단락
274	乘馬		乘客 승객	乘務 승무	乘除 승제	乘車 승차	犬馬 견마
275	勝者		勝利 승리	勝率 승률	勝敗 승패	決勝 결승	敗者 패자
276	詩句		詩歌 시가	詩文 시문	詩想 시상	詩集 시집	語句 어구
277	始終		始末 시말	始發 시발	始作 시작	始初 시초	終局 종국
278	市販		市價 시가	市民 시민	市場 시장	販路 판로	販賣 판매
279	施行		施工 시공	施賞 시상	施設 시설	行動 행동	行爲 행위
280	式場		式辭 식사	式典 식전	禮式 예식	場所 장소	登場 등장

결혼식

祝結婚 축결혼	祝結婚	祝結婚	祝結婚					
祝華婚 축화혼	祝華婚	祝華婚	祝華婚					
祝聖婚 축성혼	祝聖婚	祝聖婚	祝聖婚					
祝盛典 축성전	祝盛典	祝盛典	祝盛典					
賀 하	賀	賀	賀					
儀 의	儀	儀	儀					

회갑연

祝回甲	축회갑	祝回甲	祝回甲	祝回甲				
祝壽宴	축수연	祝壽宴	祝壽宴	祝壽宴				
祝禧宴	축희연	祝禧宴	祝禧宴	祝禧宴				
祝儀	축의	祝儀	祝儀	祝儀				
壽儀	수의	壽儀	壽儀	壽儀				

초상

香燭代 향촉대	香燭代	香燭代	香燭代					
奠儀 전의	奠儀	奠儀	奠儀					
弔儀 조의	弔儀	弔儀	弔儀					
賻儀 부의	賻儀	賻儀	賻儀					
謹弔 근조	謹弔	謹弔	謹弔					

사례

略 약	略	略	略					
禮 례	禮	禮	禮					
薄 박	薄	薄	薄					
儀 의	儀	儀	儀					
微 미	微	微	微					
衷 충	衷	衷	衷					
薄 박	薄	薄	薄					
謝 사	謝	謝	謝					
菲 비	菲	菲	菲					
品 품	品	品	品					

축하(1)

祝入學 축입학	祝入學	祝入學	祝入學					
祝卒業 축졸업	祝卒業	祝卒業	祝卒業					
祝優勝 축우승	祝優勝	祝優勝	祝優勝					
祝入選 축입선	祝入選	祝入選	祝入選					
祝當選 축당선	祝當選	祝當選	祝當選					

축하(2)

祝榮轉	축영전	祝榮轉	祝榮轉	祝榮轉				
祝開業	축개업	祝開業	祝開業	祝開業				
祝發展	축발전	祝發展	祝發展	祝發展				
祝生日	축생일	祝生日	祝生日	祝生日				
祝生辰	축생신	祝生辰	祝生辰	祝生辰				

神仙	晨星	身元	申請	辛丑	伸縮
신선 : 선도(仙道)를 닦아 도에 통한 사람. 예白髮神仙(백발신선)	**신성** : ①샛별. 새벽 동쪽 하늘에 반짝이는 금성. ②앞길을 밝혀 줄 만한 사람.	**신원** : 한 개인의 신상. 곧, 주소·본적·신분·직업 등. 예身元保證(신원보증)	**신청** : 공공기관 등에 어떤 사항을 신고하여 청구함. 예面會申請(면회신청)	**신축** : 육십갑자의 서른여덟째. 예辛丑年生(신축년생)	**신축** : 늘고 줆. 늘이고 줄임. 예伸縮性質(신축성질)

神	仙	晨	星	身	元	申	請	辛	丑	伸	縮
귀신 신	신선 선	새벽 신	별 성	몸 신	으뜸 원	납 신	청할 청	매울 신	소 축	펼 신	줄 축
示-5	人-3	日-5	日-7	身-0	儿-2	田-2	言-8	辛-0	一-3	人-5	糸-11

身	份*	申	请	辛	丑	伸	缩				
씬	쓰엔	천	씽	썬	펀	썬	칭	씬	처우	썬	쒀

사촌이 땅을 사면 배가 아프다.
Turning green with envy.

HAKEUN
韓英
속담

室長	實踐	尋訪	深思	雙童	雅淡
실장 : ①그 방의 장(長). ②한 사무실의 우두머리. **예**企劃室長(기획실장)	**실천** : 실제로 행함. **예**實踐目標(실천목표)	**심방** : 방문하여 찾아봄. **예**家庭尋訪(가정심방)	**심사** : 깊이 생각함. 또는 그 생각. **예**深思熟考(심사숙고)	**쌍동** : 쌍둥이. 한 태에서 나온 두 아이. 쌍생아. **예**雙童中媒(쌍동중매)	**아담** : 고상하고 담백함. 조촐하고 산뜻함.

室	長	實	踐	尋	訪	深	思	雙	童	雅	淡
집 실	길 장	열매 실	밟을 천	찾을 심	찾을 방	깊을 심	생각할 사	둘 쌍	아이 동	아담할 아	맑을 담
宀-6	長-0	宀-11	足-8	寸-9	言-4	水-8	心-5	隹-10	立-7	隹-4	水-8

室	长	实	践	寻	访	深	思	双	子*	高*	雅*
쓰	창	쓰	찌엔	쉰	팡	썬	쓰	쓰왕	즈	꼬우	야

亞鉛	顔色	巖盤	暗誦	壓卷	哀惜
아연 : 주로 철판 따위의 도금에 많이 쓰이는 광택이 있는 금속 원소.	**안색** : 얼굴에 나타나는 기색. 얼굴빛. **예**顔色蒼白(안색창백)	**암반** : 다른 바위 속으로 돌입하여 굳어진 불규칙한 대형의 바위.	**암송** : 시나 문장 따위를 보지 않고 소리내어 욈. **예**頌詩暗誦(송시암송)	**압권** : 시문·서책·연극·사물 따위의 가장 뛰어난 부분. **예**場面壓卷(장면압권)	**애석** : ①슬프고 아까움. ②마음이 아프고 섭섭함. **예**心情哀惜(심정애석)

亞	鉛	顔	色	巖	盤	暗	誦	壓	卷	哀	惜
버금 아	납 연	얼굴 안	빛 색	바위 암	쟁반 반	어두울 암	외울 송	누를 압	책 권	슬플 애	아낄 석
二－6	金－5	頁－9	色－0	山－20	皿－10	日－9	言－7	土－14	巳－6	口－6	心－8

(亞)	锌*	脸*	色	岩	盘	背*	诵	压	卷	哀	惜
(야)	신	리엔	써	옌	판	뻬이	쑹	야	쭈엔	아이	씨

서두르면 일을 그르친다(바쁠수록 돌아가라).
Haste makes waste.

HAKEUN
韓英
속담

愛憎	野球	若干	藥房	掠奪	糧穀
애증 : ①사랑과 미움. ②사랑함과 증오함. 예愛憎葛藤(애증갈등)	**야구** : 두 팀이 각각 9회씩 공방을 다투는 미국에서 발달한 9인조 옥외 경기.	**약간** : ①얼마 안 됨. ②얼마쯤. 예若干苦痛(약간고통)	**약방** : ①약국. ②대갓집에 마련된 약 짓는 방. 예藥房甘草(약방감초)	**약탈** : 위협이나 폭력을 써서 남의 것을 강제로 빼앗음. 예金品掠奪(금품약탈)	**양곡** : 양식으로 쓰는 곡식의 통칭. 예糧穀生産(양곡생산)

愛	憎	野	球	若	干	藥	房	掠	奪	糧	穀
사랑 애	미워할 증	들 야	구슬 구	만일 약	방패 간	약 약	방 방	노략질 략	빼앗을 탈	양식 량	곡식 곡
心-9	心-12	里-4	玉-7	艸-5	干-0	艸-15	戶-4	手-8	大-11	米-12	禾-10

愛	憎	棒	球	若	干	药	房	掠	夺	粮	谷
아이	쩡	빵	츄	뤄	깐	요우	팡	뤠	둬	량	꾸

讓渡	楊柳	羊肉	良質	兩側	諒解
양도 : 권리·재산·법률상의 지위 등을 타인에게 넘겨줌. 예讓受讓渡(양수양도)	**양류** : 버드나무. 버드나뭇과의 낙엽 교목의 총칭. 버들. 예楊柳喬木(양류교목)	**양육** : 양의 고기. 양고기. 예羊肉內臟(양육내장)	**양질** : 좋은 바탕. 좋은 품질. 예良質材料(양질재료)	**양측** : ①두 편. 양 방(兩方). ②양쪽 의 측면. 예兩側代表(양측대표)	**양해** : 사정·처지 등을 참작하여 잘 이해함. 예諒解要望(양해요망)

讓	渡	楊	柳	羊	肉	良	質	兩	側	諒	解
사양할 **양**	건널 **도**	버들 **양**	버들 **류**	양 **양**	고기 **육**	어질 **량**	바탕 **질**	둘 **량**	곁 **측**	양해할 **량**	풀 **해**
言－17	水－9	木－9	木－5	羊－0	肉－0	艮－1	貝－8	入－6	人－9	言－8	角－6

转让*	杨柳	羊肉	优*质	双*方*	谅解
쭈완 랑	양 류	양 러우	유 쯔	쓰왕 팡	량 제

* 羊頭狗肉(양두구육) : 양 머리를 걸어 놓고 개고기를 판다는 뜻으로, 겉은 훌륭해 보이나 속은 그렇지 못한 것을 이름.

교육 인적 자원부 선정 한자

HAKEUN 110~114p

本文의 讀音쓰기와 派生語 익히기

● 앞쪽을 보거나 사전보기 허용. 시간 구애없이 차분히 익혀 각인하세요.

No	어 휘	독음쓰기	파 생 어 휘 독 음 정 리				
281	神 仙		神經 신경	神奇 신기	神秘 신비	精神 정신	仙女 선녀
282	身 元		身命 신명	身病 신병	身世 신세	身體 신체	元首 원수
283	申 請		申告 신고	申報 신보	請求 청구	請約 청약	請託 청탁
284	伸 縮		伸張 신장	追伸 추신	縮小 축소	壓縮 압축	凝縮 응축
285	室 長		室內 실내	溫室 온실	別室 별실	病室 병실	長短 장단
286	實 踐		實感 실감	實利 실리	實用 실용	實況 실황	踐行 천행
287	深 思		深度 심도	深山 심산	深夜 심야	思考 사고	思料 사료
288	雙 童		雙方 쌍방	雙壁 쌍벽	雙手 쌍수	童詩 동시	童謠 동요
289	顔 色		顔料 안료	顔面 안면	顔厚 안후	色感 색감	色相 색상
290	巖 盤		巖窟 암굴	巖壁 암벽	奇巖 기암	圓盤 원반	音盤 음반
291	暗 誦		暗記 암기	暗算 암산	暗示 암시	暗號 암호	朗誦 낭송
292	哀 惜		哀乞 애걸	哀慶 애경	哀樂 애락	哀慕 애모	惜別 석별
293	愛 憎		愛讀 애독	愛誦 애송	愛情 애정	愛唱 애창	憎惡 증오
294	野 球		野談 야담	野黨 야당	野望 야망	球技 구기	地球 지구
295	藥 房		藥果 약과	藥師 약사	藥草 약초	監房 감방	暖房 난방
296	掠 奪		侵掠 침략	强奪 강탈	剝奪 박탈	爭奪 쟁탈	奪取 탈취
297	讓 渡		讓步 양보	讓受 양수	辭讓 사양	渡美 도미	不渡 부도
298	良 質		良民 양민	良識 양식	良心 양심	良好 양호	質量 질량
299	兩 側		兩國 양국	兩立 양립	兩班 양반	兩親 양친	側近 측근
300	諒 解		諒知 양지	諒察 양찰	解放 해방	解析 해석	解答 해답

魚雷	漁獲	抑止	旅券	餘韻	亦是
어뢰 : 함선 등을 목표로 하는 물고기 모양의 수중 폭발물. '어항수뢰'의 준말.	**어획** : 수산물을 잡거나 채취함. 또는 그 수산물. 예漁獲滿船(어획만선)	**억지** : 억눌러서 제지함. 억압하여 하려는 일을 못하게 함. 예抑壓制止(억압제지)	**여권** : 외국 여행자의 신분·국적을 증명하고 그 보호를 의뢰하는 문서.	**여운** : 어떤 일이 끝난 뒤에 아직 가시지 않고 남아 있는 느낌이나 정취.	**역시** : ①또한. ②전에 생각했던 대로. 전과 마찬가지로. 예亦是第一(역시제일)

魚	雷	漁	獲	抑	止	旅	券	餘	韻	亦	是
고기 어	천둥 뢰	고기잡을어	얻을 획	누를 억	그칠 지	나그네려	문서 권	남을 여	운율 운	또 역	이 시
魚 — 0	雨 — 5	水 — 11	犬 — 14	手 — 4	止 — 0	方 — 6	刀 — 6	食 — 7	音 — 10	亠 — 4	日 — 5

鱼	雷	渔	捞*	压*	抑	护*	照*	余	韵	也*	(是)
위	레이	위	로우	야	이	후	쯔우	위	윈	예	(쓰)

* 魚頭肉尾(어두육미) : 물고기는 대가리 쪽이 맛이 있고, 짐승 고기는 꼬리 쪽이 맛이 있다는 말.

서투른 무당이 장구만 나무란다.
A bad workman finds fault with his tools.

HAKEUN
韓英
속담

逆 賊	研 磨	戀 慕	憐 憫	燃 燒	緣 由
역적 : 제 나라 또는 제 나라의 왕이나 민족에게 반역하는 사람. 반역자.	연마 : ①학문·기술 등을 연구하여 닦음. ②돌·쇠붙이 등을 갈고 닦음	연모 : 이성을 사랑하여 몹시 그리워 함. 예戀慕愛情(연모애정)	연민 : 측은지심으로 불쌍하고 가련하게 여김. 예惻隱憐憫(측은연민)	연소 : ①불에 탐. ②물질이 산소와 화합할 때, 열과 동시에 빛을 발하는 현상.	연유 : ①사유(事由). ②어떤 일이 거기에서 비롯됨. 예原因緣由(원인연유)

逆	賊	研	磨	戀	慕	憐	憫	燃	燒	緣	由
거스를 역	도둑 적	갈 연	갈 마	사모할 련	사모할 모	가엾을 련	불쌍할 민	불탈 연	불사를 소	인연 연	말미암을 유
辶-6	貝-6	石-6	广-13	心-19	心-11	心-12	心-12	火-12	火-12	糸-9	田-0

逆	賊	研	磨	愛*	慕	怜	憫	燃	烧	缘	由
니	쩨이	얜	머	아이	무	리엔	민	란	쏘우	왠	유

英韓
世界名言

The hardest work is to go idle.
가장 하기 힘든 일은 아무 일도 하지 않는 것이다.

▲ 유대 격언

連載	演奏	蓮池	燕鶴	沿革	閱覽
연재 : 잡지·신문 등에 글·만화 따위를 여러 회로 게재함. 예漫畫連載(만화연재)	연주 : (어떤 악기를) 불거나 치거나 타거나 하며 곡을 나타냄. 예演奏曲目(연주곡목)	연지 : ①연못. ②연꽃을 심은 못. 예秘苑蓮池(비원연지)	연학 : 제비와 학. 제비 연자와 학(두루미) 학의 글자.	연혁 : 학교·회사 등이 변천하여 온 내력. 예會社沿革(회사연혁)	열람 : 책이나 문서 따위를 죽 훑어보거나 조사하여 봄. 예文書閱覽(문서열람)

連	載	演	奏	蓮	池	燕	鶴	沿	革	閱	覽
이을 련	실을 재	연역할 연	아뢸 주	연꽃 련	못 지	제비 연	학 학	따를 연	가죽 혁	볼 열	볼 람
辵 – 7	車 – 6	水 – 11	大 – 6	艸 – 11	水 – 3	火 – 12	鳥 – 10	水 – 5	革 – 0	門 – 7	見 – 14

連	載	演	奏	蓮	池	燕	鶴	沿	革	閱	覽

连	载	演	奏	莲	池	燕	鹤	沿	革	阅	览
랜	짜이	얜	쩌우	랜	츠	얜	허	얜	꺼	웨	란

* 燕尾服(연미복) : 저고리의 뒤가 길게 내려오면서 두 갈래로 째지고 앞쪽은 허리 아래가 없는 남자 예복. 제비 꼬리를 닮은 데서 비롯된 명칭.

시작이 반이다.
Well begun is half done.

熱 量	列 車	獵 奇	映 像	嶺 西	榮 譽
열량 : 열을 에너지의 양으로 나타내는 것. 칼로리. 예熱量食品(열량식품)	**열차** : 객차·화차 등을 연결하고 운행하는 기관차. 예歸省列車(귀성열차)	**엽기** : 괴이한 것에 흥미가 끌려 쫓아다니는 일. 예獵奇行脚(엽기행각)	**영상** : 영사막·브라운관·모니터 따위에 비친 상. 예映像畵面(영상화면)	**영서** : 지리적으로 강원도의 대관령 서쪽의 땅. 예嶺西地方(영서지방)	**영예** : 영광스러운 명예. 예首席榮譽(수석영예)

熱	量	列	車	獵	奇	映	像	嶺	西	榮	譽
더울 **열**	헤아릴 **량**	벌일 **렬**	수레 **차**	사냥할 **렵**	기이할 **기**	비칠 **영**	형상 **상**	재 **령**	서녘 **서**	영화 **영**	명예 **예**
火 — 11	里 — 5	刀 — 4	車 — 0	犬 — 15	大 — 5	日 — 5	人 — 12	山 — 14	西 — 0	木 — 10	言 — 14

热	量	列	车	猎	奇	映	像	岭	西	光*	荣*
러	량	례	처	리에	치	잉	쌍	링	씨	꽝	룽

英 雄	永 遠	營 爲	零 下	藝 名	銳 敏
영웅 : 지력과 재능, 담력과 무용 등이 출중한 인재. 예民族英雄(민족영웅)	**영원** : 시간을 초월하여 존재하는 한없이 지속되는 일. 예永遠不變(영원불변)	**영위** : ①일을 함. ②일을 꾸려 나감. 예生活營爲(생활영위)	**영하** : 기온이 0℃ 이하인 상태. 예零下氣溫(영하기온)	**예명** : 연예인 등이 본명 외에 따로 지어 부르는 이름. 예藝名別名(예명별명)	**예민** : 재지(才智)·감각 등이 날카롭고 민감함. 예神經銳敏(신경예민)

英	雄	永	遠	營	爲	零	下	藝	名	銳	敏
꽃부리 영	수컷 웅	길 영	멀 원	경영할 영	할 위	떨어질 령	아래 하	재주 예	이름 명	날카로울 예	민첩할 민
艸－5	隹－4	水－1	辵－10	火－13	爪－8	雨－5	一－2	艸－15	口－3	金－7	攴－7

英	雄	永	遠	营	营	零	下	艺	名	锐	敏
잉	슝	융	왠	징	잉	링	씨아	이	밍	루이	민

HAKEUN 116~120p

本文의 讀音쓰기와 派生語 익히기

● 앞쪽을 보거나 사전보기 허용. 시간 구애없이 차분히 익혀 각인하세요.

| No | 어휘 | 독음쓰기 | 파생어휘독음정리 | | | | |
|---|---|---|---|---|---|---|
| 301 | 漁 獲 | | 漁撈
어로 | 漁夫
어부 | 出漁
출어 | 捕獲
포획 | 獲得
획득 |
| 302 | 抑 止 | | 抑壓
억압 | 抑揚
억양 | 抑制
억제 | 禁止
금지 | 停止
정지 |
| 303 | 旅 券 | | 旅客
여객 | 旅館
여관 | 旅毒
여독 | 旅行
여행 | 福券
복권 |
| 304 | 亦 是 | | 亦然
역연 | 國是
국시 | 是非
시비 | 是認
시인 | 或是
혹시 |
| 305 | 逆 賊 | | 役徒
역도 | 逆流
역류 | 逆謀
역모 | 逆行
역행 | 盜賊
도적 |
| 306 | 研 磨 | | 研究
연구 | 研修
연수 | 研武
연무 | 磨滅
마멸 | 琢磨
탁마 |
| 307 | 憐 憫 | | 可憐
가련 | 哀憐
애련 | 愛憐
애련 | 憐惜
연석 | 憫迫
민박 |
| 308 | 緣 由 | | 緣故
연고 | 緣分
연분 | 因緣
인연 | 理由
이유 | 自由
자유 |
| 309 | 連 載 | | 連絡
연락 | 連累
연루 | 連鎖
연쇄 | 連打
연타 | 積載
적재 |
| 310 | 演 奏 | | 演劇
연극 | 演技
연기 | 演說
연설 | 演習
연습 | 奏樂
주악 |
| 311 | 沿 革 | | 沿道
연도 | 沿岸
연안 | 沿海
연해 | 革命
혁명 | 革新
혁신 |
| 312 | 閱 覽 | | 閱兵
열병 | 檢閱
검열 | 査閱
사열 | 觀覽
관람 | 展覽
전람 |
| 313 | 熱 量 | | 熱氣
열기 | 熱狂
열광 | 熱心
열심 | 質量
질량 | 多量
다량 |
| 314 | 列 車 | | 列強
열강 | 列擧
열거 | 列島
열도 | 配列
배열 | 車窓
차창 |
| 315 | 獵 奇 | | 獵銃
엽총 | 禁獵
금렵 | 涉獵
섭렵 | 狩獵
수렵 | 奇拔
기발 |
| 316 | 映 像 | | 映窓
영창 | 映畵
영화 | 上映
상영 | 偶像
우상 | 肖像
초상 |
| 317 | 榮 譽 | | 榮光
영광 | 榮名
영명 | 榮辱
영욕 | 榮轉
영전 | 名譽
명예 |
| 318 | 永 遠 | | 永久
영구 | 永生
영생 | 永續
영속 | 遠近
원근 | 遠征
원정 |
| 319 | 營 爲 | | 營農
영농 | 營業
영업 | 直營
직영 | 經營
경영 | 爲民
위민 |
| 320 | 零 下 | | 零下
영하 | 零細
영세 | 零點
영점 | 傘下
산하 | 隷下
예하 |

英韓
世界名言

A writer must refuse to allow himself to be transformed into an institution.
작가는 스스로 제도화되기를 거부해야 한다.

▲ 사르트르(프랑스 철학자 · 작가, 1905~1980)

隷屬	娛樂	傲慢	汚染	午前	烏鳥
예속 : ①딸려서 매임. ②윗사람에게 매여 있는 아랫사람. 예 强國隷屬(강국예속)	오락 : 쉬는 시간에 여러 가지 방법으로 기분을 즐겁게 하는 일. 예娛樂室(오락실)	오만 : 태도나 하는 짓이 잘난 체하여 방자함. 예態度傲慢(태도오만)	오염 : 주변이나 환경 등이 더럽게 물듦. 예大氣汚染(대기오염)	오전 : 밤 12시부터 낮 12시까지의 사이. 예午前時間(오전시간)	오조 : 각각 독립자로 '까마귀 오'와 '새 조'의 한자. 예烏鳥私情(오조사정)

隷	屬	娛	樂	傲	慢	汚	染	午	前	烏	鳥
종 례	붙을 속	즐거울 오	즐길 락	거만할 오	거만할 만	더러울 오	물들일 염	낮 오	앞 전	까마귀 오	새 조
隷－8	尸－18	女－7	木－11	人－11	心－11	水－3	木－5	十－2	刀－7	火－6	鳥－0

隷	屬	娛	樂	傲	慢	汚	染	午	前	烏	鳥

隶	属	娱	乐	傲	慢	污	染	午	前	乌	鸟
리	쑤	위	러	오우	만	우	란	우	치엔	우	뇨우

* 烏鳥私情(오조사정) : 길러 준 어미의 은혜에 보답할 줄 아는 까마귀의 애정. 자식이 부모에게 효도하는 마음을 이르는 말.

아무것도 하지 않는 것보다는 늦게라도 하는 게 낫다.
Better late than never.

HAKEUN
韓英
속담

五千	獄死	溫飽	臥松	完了	緩衝
오천 : 천의 다섯 배. **예**人口五千(인구오천)	**옥사** : 감옥 안에서 죽음. 감옥에서 지내다가 죽음. **예**陋名獄死(누명옥사)	**온포** : 따뜻하게 입고 배부르게 먹을 수 있어 부족함 없이 넉넉함. **예**衣食溫飽(의식온포)	**와송** : 누운 것처럼 비스듬히 기울어 있는 소나무. **예**臥松酒(와송주)	**완료** : 완전히 끝을 냄. 하던 일을 다 마침. **예**作業完了(작업완료)	**완충** : 둘 사이의 불화·충돌 따위를 완화시킴. **예**緩衝地帶(완충지대)

五	千	獄	死	溫	飽	臥	松	完	了	緩	衝
다섯 오	일천 천	감옥 옥	죽을 사	따뜻할 온	배부를 포	누울 와	소나무 송	완전할 완	마칠 료	느릴 완	찌를 충
二 – 2	十 – 1	犬 – 10	歹 – 2	水 – 10	食 – 5	臣 – 2	木 – 4	宀 – 4	亅 – 1	糸 – 9	行 – 9

五	千	獄	死	溫	飽	臥	松	完	了	緩	衝
우	치엔	위	쓰	원	뽀우	워	쑹	완	료우	환	충

* 臥薪嘗膽(와신상담) : 섶(땔나무)에 누워 쓰디쓴 쓸개를 씹는다는 뜻으로, 원수를 갚으려고 온갖 괴로움을 참고 견딤을 이름.

王 妃	外 務	料 金	腰 痛	浴 湯	庸 劣
왕비 : 임금의 아내. 왕후(王后). 예王妃列傳(왕비열전)	**외무** : ①외국에 관한 정무. ②밖으로 다니며 보는 사무. 예外務考試(외무고시)	**요금** : 사용·소비·관람 등의 대가로 치르는 돈. 예公共料金(공공요금)	**요통** : 허리가 아픈 병. 허리가 고통스러운 것. 예腰痛深刻(요통심각)	**욕탕** : '목욕탕(沐浴湯)'의 준말. 몸을 씻을 수 있게 장치한 통이나 실내.	**용렬** : 못생기어 어리석고 재주가 변변치 못함. 예庸劣爲人(용렬위인)

王	妃	外	務	料	金	腰	痛	浴	湯	庸	劣
임금 왕	왕비 비	바깥 외	힘쓸 무	헤아릴 료	쇠 금	허리 요	아플 통	목욕할 욕	끓일 탕	떳떳할 용	용렬할 렬
玉－0	女－3	夕－2	力－9	米－4	金－0	肉－9	疒－7	水－7	水－9	广－8	力－4

王	妃	外	務	料	金	腰	痛	浴	湯	庸	劣

王	妃	外	務	酬*	金	腰	痛	浴	池*	庸	劣
왕	페이	외이	우	처우	진	요우	퉁	위	츠	융	례

* 가는 허리 또는 허리가 가늘고 날씬한 여자를 細腰(세요)라고 한다.
초왕이 허리가 가는 여자를 사랑하여 궁중에서 굶어 죽은 여자가 많았다는 고사에서 비롯된 말이다.

눈에서 멀어지면 마음도 멀어진다.
Out of sight, out of mind.

龍虎	優待	愚鈍	憂愁	偶然	牛耳
용호 : ①용과 범. ②역량이 백중한 두 영웅을 비유한 말. **예** 龍虎相搏(용호상박)	**우대** : 특별히 잘 대우함. 또는 그 대우. **예** 顧客優待(고객우대)	**우둔** : 어리석고 둔함. **예** 愚鈍感覺 (우둔감각)	**우수** : 우울과 수심. 애를 태우거나 불안해 하는 마음. **예** 表情憂愁(표정우수)	**우연** : 아무런 인과관계가 없이 뜻하지 않게 일어난 일. **예** 偶然一致(우연일치)	**우이** : ①소의 귀. 쇠귀. ②일당·일파 등의 우두머리. **예** 牛耳讀經(우이독경)

龍	虎	優	待	愚	鈍	憂	愁	偶	然	牛	耳
용 룡	범 호	넉넉할 우	기다릴 대	어리석을 우	무딜 둔	근심 우	근심 수	짝 우	그러할 연	소 우	귀 이
龍－0	虎－2	人－15	彳－6	心－9	金－4	心－11	心－9	人－9	火－8	牛－0	耳－0

龙	虎	优	待	愚	钝	忧	愁	偶	然	牛	耳
룽	후	유	따이	위	뚠	유	처우	어우	란	뉴	얼

* 愚公移山(우공이산) : 어리석은 영감이 산을 옮긴다는 뜻으로, 쉬지 않고 꾸준하게 한 가지 일만 열심히 하면 큰일을 이룰 수 있음을 비유한 말.

羽翼	宇宙	郵遞	右項	原稿	源泉
우익 : ①새의 날개. ②보좌하는 일. 또는 그 사람. 예補佐羽翼(보좌우익)	우주 : ①무한한 공간과 유구한 시간. ②만물을 포용하는 공간. 대기권외의 공간.	우체 : 우편. 편지나 기타의 물품을 국내나 외국에 보내 주는 통신 제도. 우체국.	우항 : 조항 중 오른쪽에 배열된 항목. 예右項改書(우항개서)	원고 : ①인쇄하기 위한 초벌의 글·그림. ②초고(草稿). 예原稿請託(원고청탁)	원천 : ①물이 흘러나오는 근원. ②사물의 근원. 예源泉課稅(원천과세)

羽	翼	宇	宙	郵	遞	右	項	原	稿	源	泉
깃 우	날개 익	집 우	집 주	우편 우	우편 체	오른쪽 우	목 항	근본 원	볏짚 고	근원 원	샘 천
羽-0	羽-11	宀-3	宀-5	邑-8	辵-10	口-2	頁-3	厂-8	禾-10	水-10	水-5

羽翼	宇宙	郵政*	右項	原稿	源泉
위 이	위 쩌우	유 쩡	유 쌍	왠 꼬우	왠 추엔

HAKEUN
122~126p

本文의 讀音쓰기와 派生語 익히기

● 앞쪽을 보거나 사전보기 허용. 시간 구애없이 차분히 익혀 각인하세요.

No	어휘	독음쓰기	파생어휘독음정리				
321	娛樂		娛遊 오유	苦樂 고락	安樂 안락	快樂 쾌락	音樂 음악
322	傲慢		傲氣 오기	傲霜 오상	倨慢 거만	驕慢 교만	慢性 만성
323	汚染		汚吏 오리	汚名 오명	汚辱 오욕	汚點 오점	染色 염색
324	午前		午睡 오수	午後 오후	正午 정오	前例 전례	前方 전방
325	溫飽		溫度 온도	溫床 온상	溫柔 온유	溫泉 온천	飽食 포식
326	臥松		臥龍 와룡	臥病 와병	臥床 와상	松竹 송죽	松魚 송어
327	完了		完決 완결	完璧 완벽	完遂 완수	完全 완전	終了 종료
328	緩衝		緩急 완급	緩慢 완만	緩行 완행	衝突 충돌	衝動 충동
329	外務		外家 외가	外科 외과	外國 외국	外部 외부	事務 사무
330	料金		料理 요리	給料 급료	無料 무료	材料 재료	金額 금액
331	腰痛		腰帶 요대	腰折 요절	痛哭 통곡	痛症 통증	苦痛 고통
332	庸劣		庸夫 용부	登庸 등용	凡庸 범용	中庸 중용	劣等 열등
333	優待		優等 우등	優良 우량	優勝 우승	待接 대접	待合 대합
334	憂愁		憂慮 우려	憂患 우환	愁心 수심	哀愁 애수	鄕愁 향수
335	偶然		偶發 우발	偶像 우상	果然 과연	突然 돌연	自然 자연
336	牛耳		牛步 우보	牛馬 우마	牛黃 우황	牛乳 우유	耳目 이목
337	郵遞		郵送 우송	郵政 우정	郵便 우편	郵票 우표	遞信 체신
338	右項		右傾 우경	右翼 우익	右側 우측	事項 사항	條項 조항
339	原稿		原告 원고	原産 원산	原始 원시	原罪 원죄	草稿 초고
340	源泉		源流 원류	根源 근원	電源 전원	發源 발원	溫泉 온천

圓 卓	怨 恨	月 刊	位 階	偉 大	委 員
원탁 : 둥근 탁자. **예**圓卓會議(원탁회의 - 원탁을 중심으로 둘러 앉아서 하는 회의)	**원한** : 원통하고 억울한 일을 당하여 마음에 한이 되는 생각. **예**怨恨歲月(원한세월)	**월간** : 매월 발행하는 일. 또는 그 간행물. **예**月刊雜誌(월간잡지)	**위계** : ①벼슬의 품계. ②지위나 계층 따위의 등급. **예**位階秩序(위계질서)	**위대** : 능력이나 업적·성적 등이 크게 뛰어나고 훌륭함. **예**偉大人物(위대인물)	**위원** : 단체 등에서 특정 사항의 처리를 위임받은 사람. **예**善導委員(선도위원)

圓	卓	怨	恨	月	刊	位	階	偉	大	委	員
둥글 원	책상 탁	원망할 원	원한 한	달 월	펴낼 간	벼슬 위	섬돌 계	위대할 위	큰 대	맡길 위	인원 원
□－10	十－6	心－5	心－6	月－0	刀－3	人－5	阜－9	人－9	大－0	女－5	口－7

圓	卓	怨	恨	月	刊	官*	位*	伟	大	委	員
왠	쮀	왠	헌	웨	칸	꾸완	워이	워이	따	워이	왠

엎친 데 덮친 격이다
Adding insult to injury.

胃 腸	僞 造	危 殆	違 憲	有 功	悠 久
위장 : 위와 장. 소화기의 일부로 위에서 항문까지의 기관. **예**胃腸病(위장병)	**위조** : 남을 속이려고 진짜와 비슷하게 문서 등을 만듦. **예**商標僞造(상표위조)	**위태** : ①형세나 형편이 매우 어려움. ②안전하지 못하고 위험함.	**위헌** : 헌법의 조항이나 정신에 위반되는 일. **예**違憲條項(위헌조항)	**유공** : 국가·단체 등에 공로가 있음. **예**有功社員(유공사원)	**유구** : 연대가 길고 오램. 유원. **예**傳統悠久(전통유구)

胃	腸	僞	造	危	殆	違	憲	有	功	悠	久
밥통 위	창자 장	거짓 위	지을 조	위태할 위	위태할 태	어길 위	법 헌	있을 유	공 공	멀 유	오랠 구
肉 — 5	肉 — 9	人 — 12	辵 — 7	딘 — 4	歹 — 5	辵 — 9	心 — 12	月 — 2	力 — 3	心 — 7	丿 — 2

胃	腸	僞	造	危	殆	違	憲	有	功	悠	久

伪		伪	造	危	殆	违	宪	有	功	悠	久
워이	창	워이	쪼우	워이	따이	워	쓰엔	유	꿍	유	쥬

英韓
世界名言

Ask not what your country can do for you; ask what you can do for your country.
국가가 당신을 위해 무엇을 할 수 있는지 묻지 말고, 당신이 국가를 위해 무엇을 할 수 있는지 물어보라.
▲ 케네디(미국 대통령, 1917~1963)

遺棄	幽靈	儒林	類似	幼兒	猶豫
유기 : 내다 버림. 직무나 보호받을 사람을 돌보지 않음. **예** 職務遺棄(직무유기)	**유령** : ①죽은 이의 혼령. ②이름뿐이고 실체는 없는 것. **예** 幽靈會社(유령회사)	**유림** : 유학(儒學)을 학습하고 그 유도를 닦는 학자들. **예** 儒林書院(유림서원)	**유사** : ①서로 비슷함. ②환경·성질 등이 서로 흡사함. **예** 類似商標(유사상표)	**유아** : 어린아이. 나이가 적은 아이. **예** 幼兒教育(유아교육)	**유예** : ①망설여 일을 결행하지 않음. ②시일을 늦춤. **예** 執行猶豫(집행유예)

遺	棄	幽	靈	儒	林	類	似	幼	兒	猶	豫
끼칠 유	버릴 기	그윽할 유	신령 령	선비 유	수풀 림	무리 류	같을 사	어릴 유	아이 아	오히려 유	미리 예
辶 – 12	木 – 8	幺 – 6	雨 – 16	人 – 14	木 – 4	頁 – 10	人 – 4	幺 – 2	儿 – 6	犬 – 9	豕 – 9

遺	棄	幽	靈	儒	林	類	似	幼	兒	猶	豫

遗	弃	幽	灵	儒	林	类	似	幼	儿	犹	豫
이	치	유	링	루	린	레이	쓰	유	얼	유	위

* 젖먹이 아기는 乳兒(유아).

연습하면 완벽해진다.
Practice makes perfect.

唯一		油紙		維持		六萬		閏朔		輪轉	
유일 : 오직 그것 하나뿐임. **예**唯一希望(유일희망)		**유지** : 기름종이. 기름을 먹인 종이. **예**油紙包裝(유지포장)		**유지** : ①지탱하여 감. ②지니어 나아감. **예**平和維持(평화유지)		**육만** : 만의 여섯 배의 수나 수량·액수 따위. **예**金額六萬(금액육만)		**윤삭** : 음력의 윤달. **예**陰曆閏朔(음력윤삭)		**윤전** : ①바퀴가 돎. ②바퀴 모양으로 회전함. **예**輪轉印刷(윤전인쇄)	

唯	一	油	紙	維	持	六	萬	閏	朔	輪	轉
오직 **유**	한 **일**	기름 **유**	종이 **지**	이을 **유**	가질 **지**	여섯 **륙**	일만 **만**	윤달 **윤**	초하루 **삭**	바퀴 **륜**	구를 **전**
口－8	一－0	水－5	糸－4	糸－8	手－6	八－2	艸－9	門－4	月－6	車－8	車－11

唯	一	油	紙	維	持	六	萬	閏	朔	輪	轉

唯	一	油	纸	维	持	六	万	闰	朔	轮	转
워이	이	유	쯔	워이	츠	류	완	룬	쒀	룬	쭈완

栗園	隆盛	銀塊	隱蔽	乙卯	吟詠
율원 : 밤나무가 많은 동산. 밤을 생산할 목적으로 밤나무만을 재배하는 동산.	융성 : 기운차게 일어나거나 대단히 번성함. 예佛教隆盛(불교융성)	은괴 : 은의 덩어리. 예銀塊運搬(은괴운반)	은폐 : ①가리어 숨김. ②덮어 감춤. 예事件隱蔽(사건은폐)	을묘 : 육십갑자의 쉰두째. 예乙卯年(을묘년)	음영 : 시(詩)나 노래를 읊음. 예詩歌吟詠(시가음영)

栗	園	隆	盛	銀	塊	隱	蔽	乙	卯	吟	詠
밤 률	동산 원	성할 룽	성할 성	은 은	흙덩이 괴	숨을 은	가릴 폐	새 을	토끼 묘	읊을 음	읊을 영
木 –6	囗 –10	阜 –9	皿 –7	金 –6	土 –10	阜 –14	艸 –12	乙 –0	卩 –3	口 –4	言 –5

栗	园	隆	盛	银	块	隐	蔽	乙	卯	吟	咏*
리	왠	룽	썽	인	콰이	인	삐	이	모우	인	융

HAKEUN
128~132p

本文의 讀音쓰기와 派生語 익히기

● 앞쪽을 보거나 사전보기 허용. 시간 구애없이 차분히 익혀 각인하세요.

No	어휘	독음쓰기	파생어휘독음정리				
341	圓卓		圓滿 원만	圓舞 원무	圓盤 원반	卓上 탁상	卓越 탁월
342	月刊		月給 월급	月賦 월부	月次 월차	刊行 간행	出刊 출간
343	位階		位牌 위패	方位 방위	地位 지위	階段 계단	層階 층계
344	偉大		偉功 위공	偉業 위업	偉人 위인	大同 대동	大量 대량
345	委員		委任 위임	委託 위탁	缺員 결원	動員 동원	社員 사원
346	僞造		僞善 위선	僞裝 위장	僞證 위증	製造 제조	創造 창조
347	危殆		危急 위급	危篤 위독	危險 위험	殆半 태반	殆無 태무
348	違憲		違反 위반	違法 위법	違約 위약	憲法 헌법	改憲 개헌
349	有功		有故 유고	有利 유리	有益 유익	功名 공명	功績 공적
350	遺棄		遺憾 유감	遺稿 유고	遺功 유공	破棄 파기	抛棄 포기
351	類似		類推 유추	類型 유형	分類 분류	種類 종류	恰似 흡사
352	幼兒		幼年 유년	幼弱 유약	幼稚 유치	兒童 아동	育兒 육아
353	猶豫		猶太 유태	猶孫 유손	豫告 예고	豫買 예매	豫想 예상
354	唯一		唯物 유물	唯我 유아	同一 동일	萬一 만일	一級 일급
355	維持		維歲 유세	維新 유신	矜持 긍지	持久 지구	持分 지분
356	輪轉		輪廓 윤곽	輪番 윤번	輪廻 윤회	轉勤 전근	轉落 전락
357	隆盛		隆崇 융숭	隆興 융흥	茂盛 무성	繁盛 번성	極盛 극성
358	銀塊		銀幕 은막	銀髮 은발	銀河 은하	銀行 은행	金塊 금괴
359	隱蔽		隱遁 은둔	隱密 은밀	隱喩 은유	隱退 은퇴	掩蔽 엄폐
360	吟詠		吟味 음미	吟誦 음송	呻吟 신음	詠歌 영가	詠唱 영창

陰影	泣哭	凝固	應募	衣裳	醫院
음영 : ①그림자. 그늘. ②음(音)·색조·감정 따위의 뉘앙스. 예陰影畫法(음영화법)	읍곡 : 소리를 내어 몹시 서글프게 욺. 예痛恨泣哭(통한읍곡)	응고 : ①뭉쳐 딱딱하게 됨. ②액체·기체가 고체로 변함. 예凝固狀態(응고상태)	응모 : 주식·작품·문예·입찰 등의 공모에 응함. 예應募資格(응모자격)	의상 : ①겉에 입는 옷. ②저고리와 치마. 예夏服衣裳(하복의상)	의원 : 진료 시설을 갖추고 의사가 의료 행위를 하는 곳. 예洞內醫院(동내의원)

陰	影	泣	哭	凝	固	應	募	衣	裳	醫	院
그늘 음	그림자 영	울 읍	울 곡	엉길 응	굳을 고	응할 응	뽑을 모	옷 의	치마 상	의원 의	집 원
阜-8	彡-12	水-5	口-7	冫-14	口-5	心-13	力-11	衣-0	衣-8	酉-11	阜-7

阴	影	泣	哭	凝	固	应	募	衣	裳	医	院
인	잉	치	쿠	닝	꾸	잉	무	이	쌍	이	왠

* 의원과 병원의 차이 : 의원은 진료에 지장이 없는 시설을 갖추고 의사가 진료 행위를 하는 곳으로 병원보다 규모가 작은 곳을 말한다. 대개 병상의 숫자로 의원과 병원을 구분한다.

예방이 치료보다 낫다. 유비무환(有備無患)
Prevention is better than cure.

HAKEUN
韓英
속담

儀典	依托	履歷	以北	移植	李氏
의전: 의식. 일정한 격식을 갖추고 치르는 행사나 예식. **예**儀典行事(의전행사)	**의탁**: 남에게 의뢰하고 부탁함. **예**子息依托(자식의탁)	**이력**: 지금까지 거쳐 온 학업·직업 등의 내력. **예**履歷華麗(이력화려)	**이북**: ①북한. ②어떤 지점을 기준으로 한 그 북쪽. **예**以北同胞(이북동포)	**이식**: 옮겨 심음. 어떤 부분을 다른 개체에 옮겨 붙임. **예**皮膚移植(피부이식)	**이씨**: ①이씨 성을 가진 사람. ②이가의 존칭. **예**李氏朝鮮(이씨조선)

儀	典	依	托	履	歷	以	北	移	植	李	氏
거동 의	법 전	의지할 의	맡길 탁	밟을 리	지낼 력	써 이	북녘 북	옮길 이	심을 식	오얏 리	성 씨
人-13	八-6	人-6	手-3	尸-12	止-12	人-3	匕-3	禾-6	木-8	子-4	氏-0

仪式	依托	履历	以北	移植	李氏
이 쓰	이 퉈	뤼 리	이 뻬이	이 쯔	리 쓰

* 北은 '달아날 배'로 쓰이기도 한다. 敗北(패배)

已 往	利 益	泥 田	忍 耐	人 倫	印 刷
이왕: ① '이왕에' 의 준말. 기왕. ② 이전(以前). 예已往之事(이왕지사)	**이익**: 물질적으로 나 정신적으로 보탬이 되는 것. 예利益損失(이익손실)	**이전**: ①진흙탕의 흙. ②진흙탕처럼 혼탁한 바탕. 예泥田鬪狗(이전투구)	**인내**: 괴로움이나 어려움을 참고 견딤. 예忍耐努力(인내노력)	**인륜**: 사람으로서 마땅히 지켜야 할 도리. 예人倫大事(인륜대사)	**인쇄**: 문자·그림 등을 종이·천 등에 다량으로 박아 복제하는 일.

已	往	利	益	泥	田	忍	耐	人	倫	印	刷
이미 이	갈 왕	이로울 리	더할 익	진흙 니	밭 전	참을 인	견딜 내	사람 인	인륜 륜	도장 인	박을 쇄
己 - 0	彳 - 5	刀 - 5	皿 - 5	水 - 5	田 - 0	心 - 3	而 - 3	人 - 0	人 - 8	卩 - 4	刀 - 6

以	往	利	益	泥	田	忍	耐	人	伦	印	刷
이	왕	리	이	니	티엔	런	나이	런	룬	인	쏴

* 巳(여섯째지지 사), 己(몸 기)

옷이 날개다.
Fine clothes make the man.
(= Fine feathers make fine birds.)

HAKEUN
韓英
속담

仁 慈	姻 戚	逸 品	賃 貸	壬 亂	臨 床
인자 : 마음이 어질고 자애스러움. 예仁慈父母(인자부모)	**인척** : 혈연관계가 없으나 혼인으로 맺어진 친족. 예姻戚之間(인척지간)	**일품** : 아주 값어치 있어 보이는 뛰어난 물건. 예技術逸品(기술일품)	**임대** : 돈을 받고 자기의 건물·물건 등을 남에게 빌려 줌. 예賃貸契約(임대계약)	**임란** : '임진왜란(壬辰倭亂)'의 준말. 임진란. 예壬辰倭兵(임진왜병)	**임상** : 의학 연구 또는 병자 진료를 위해 병상에 임함. 예臨床實驗(임상실험)

仁	慈	姻	戚	逸	品	賃	貸	壬	亂	臨	床
어질 **인**	사랑 **자**	혼인할 **인**	친척 **척**	숨을 **일**	품수 **품**	품팔이 **임**	빌릴 **대**	천간 **임**	어지러울 **란**	임할 **임**	평상 **상**
人－2	心－10	女－6	戈－7	辵－8	口－6	貝－6	貝－5	士－1	乙－12	臣－11	广－4

仁	慈	姻	亲*	逸	品	出*	租*	壬	乱	临	床
런	츠	인	친	이	핀	추	쭈	런	롼	린	촹

自 愧	紫 桃	姉 妹	玆 夷	姿 態	昨 今
자괴 : 스스로 부끄러워함. **예**自愧之心(자괴지심)	**자도** : '자두'의 본딧말. 자두의 한자 음역. **예**酸味紫桃(산미자도)	**자매** : 여자끼리의 동기. 손위 누이와 손아래 누이. **예**姉妹結緣(자매결연)	**자이** : 각각 독립된 자로 '이 자'와 '오 랑캐 이'의 한자. 바다 거북이의 한 종류.	**자태** : ①몸가짐과 맵시. ②모양이나 태도. **예**姿態妖艶(자태요염)	**작금** : 어제와 오늘. 요즈음. 근래. **예**昨今世態(작금세태)

自	愧	紫	桃	姉	妹	玆	夷	姿	態	昨	今
스스로 **자**	부끄러울 **괴**	자줏빛 **자**	복숭아 **도**	맏누이 **자**	누이 **매**	이 **자**	오랑캐 **이**	맵시 **자**	모양 **태**	어제 **작**	이제 **금**
自 — 0	心 — 10	糸 — 6	木 — 6	女 — 5	女 — 5	艸 — 6	大 — 3	女 — 6	心 — 10	日 — 5	人 — 2

自	愧	紫	桃	姉	妹	玆	夷	姿	態	最*	近*
쯔	쿠이	쯔	토우	즈	메이	즈	이	즈	타이	쭈이	찐

HAKEUN 134~138p

교육 인적 자원부 선정 한자

本文의 讀音쓰기와 派生語 익히기

● 앞쪽을 보거나 사전보기 허용. 시간 구애없이 차분히 익혀 각인하세요.

No	어휘	독음쓰기	파생어휘독음정리				
361	陰影		陰氣 음기	陰德 음덕	陰曆 음력	陰性 음성	影像 영상
362	凝固		凝結 응결	凝視 응시	凝集 응집	固有 고유	固執 고집
363	應募		應急 응급	應答 응답	應用 응용	募金 모금	募集 모집
364	醫院		醫療 의료	醫術 의술	醫師 의사	院長 원장	退院 퇴원
365	儀典		儀禮 의례	儀式 의식	儀仗 의장	祝典 축전	特典 특전
366	依托		依據 의거	依賴 의뢰	依存 의존	無托 무탁	托盤 탁반
367	履歷		履修 이수	履行 이행	經歷 경력	來歷 내력	遍歷 편력
368	以北		以內 이내	以上 이상	以外 이외	以前 이전	北韓 북한
369	利益		利己 이기	利用 이용	利害 이해	收益 수익	純益 순익
370	忍耐		忍苦 인고	堅忍 견인	殘忍 잔인	耐久 내구	耐火 내화
371	人倫		人間 인간	人類 인류	人物 인물	不倫 불륜	天倫 천륜
372	印刷		印刻 인각	印象 인상	印稅 인세	印紙 인지	刷新 쇄신
373	仁慈		仁德 인덕	仁義 인의	慈母 자모	慈悲 자비	慈善 자선
374	逸品		逸脫 일탈	逸話 일화	景品 경품	納品 납품	作品 작품
375	賃貸		賃金 임금	勞賃 노임	運賃 운임	貸金 대금	貸出 대출
376	臨床		臨機 임기	臨迫 임박	臨時 임시	臨終 임종	溫床 온상
377	自愧		自覺 자각	自負 자부	自我 자아	自慰 자위	慙愧 참괴
378	姉妹		姉兄 자형	姉夫 자부	妹兄 매형	妹弟 매제	男妹 남매
379	姿態		姿色 자색	姿勢 자세	事態 사태	生態 생태	實態 실태
380	昨今		昨日 작일	古今 고금	今方 금방	今番 금번	今世 금세

甲	子	乙	丑	丙	寅	丁	卯	戊	辰	己	巳
천간 갑	쥐 자	새 을	소 축	남녘 병	범 인	고무래 정	토끼 묘	천간 무	용 진	몸 기	뱀 사

▲ **갑자사화**(甲子士禍) : 연산군 10년(1504, 갑자년)에 연산군이 어머니 윤씨가 사약을 받고 죽은 전말을 알게 됨으로써 윤필상 등 10여 명의 선비가 사형당한 사화.

▲ **병인양요**(丙寅洋擾) : 대원군의 천주교 탄압으로 조선 고종 3년(1866, 병인년)에 프랑스 함대가 강화도를 침범한 사건.

※ 지지의 훈음 중 훈은 지지의 동물로 표기, 그 해를 나타냄.

庚	午	辛	未	壬	申	癸	酉	甲	戌	乙	亥
천간 경	말 오	매울 신	양 미	천간 임	원숭이 신	천간 계	닭 유	천간 갑	개 술	새 을	돼지 해

▲ **신미양요**(辛未洋擾) : 조선 고종 8년(1871, 신미년)에 미국 군함 5척이 통상을 강요하고자 강화도에 침입한 사건.

▲ **계유정난**(癸酉靖難) : 조선 단종 1년(1453년, 계유년)에 수양 대군이 왕위를 빼앗기 위하여 일으킨 사건. 수양 대군은 반대파를 숙청하고 왕위에 올랐다(세조).

丙子		丁丑		戊寅		己卯		庚辰		辛巳	
남녘 **병**	쥐 **자**	고무래 정	소 축	천간 무	범 인	몸 기	토끼 묘	천간 경	용 진	매울 신	뱀 사

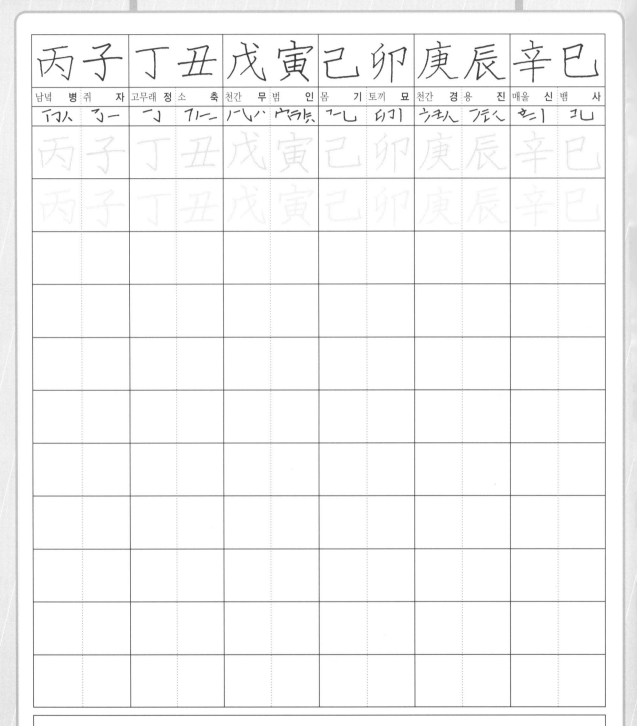

▲ **병자호란**(丙子胡亂) : 조선 인조 14년(1636, 병자년)에 청나라가 침입한 난리. 인조가 청에 항복함으로써 조선은 청의 간섭을 받게 되었다. '병자국치' 라고도 한다.

▲ **기묘사화**(己卯士禍) : 조선 중종 14년(1519, 기묘년)에 남곤·심정·홍경주 등 훈구파가 이상 정치를 주장하던 조광조·김정 등의 신진 사류를 죽이거나 유배한 사건.

壬	午	癸	未	甲	申	乙	酉	丙	戌	丁	亥
천간 임	말 오	천간 계	양 미	천간 갑	원숭이 신	새 을	닭 유	남녘 병	개 술	고무래 정	돼지 해

▲ **임오군란**(壬午軍亂) : 조선 고종 19년(1882, 임오년)에 구식 군대의 군인들이 신식 군대인 별기군과의 차별 대우와 밀린 급료에 불만을 품고 일으킨 병란.

▲ **갑신정변**(甲申政變) : 조선 고종 21년(1884, 갑신년)에 김옥균·박영효 등의 개화당이 민씨 일파의 사대당을 물리치고 국정을 쇄신하기 위하여 일으킨 정변.

戊子		己丑		庚寅		辛卯		壬辰		癸巳	
천간 무	쥐 자	몸 기	소 축	천간 경	범 인	매울 신	토끼 묘	천간 임	용 진	천간 계	뱀 사

▲ **임진왜란**(壬辰倭亂) : 조선 선조 25년(1592, 임진년)에 일본이 조선을 침범한 난리. 바다에서는 충무공 이순신이 제해권을 장악하였으나, 육지에서는 이일·신립 등이 잇달아 패해 선조는 의주로 파천했다. 왜군은 선조 30년(1596, 정유년)에 다시 침범하여 이듬해에 물러갔다. 이로써 전후 7년에 걸친 임진왜란은 끝이 났다.

甲	午	乙	未	丙	申	丁	酉	戊	戌	己	亥
천간 갑	말 오	새 을	양 미	남녘 병	원숭이 신	고무래 정	닭 유	천간 무	개 술	몸 기	돼지 해

▲ **갑오개혁**(甲午改革) : 조선 고종 31년(1894, 갑오년)에 개화당이 집권하여 구식 제도를 진보적인 서양식 제도로 개혁한 일.

▲ **을미사변**(乙未事變) : 조선 고종 32년(1895, 을미년)에 일본의 자객들이 경복궁에 침입하여 명성황후를 시해한 사건.

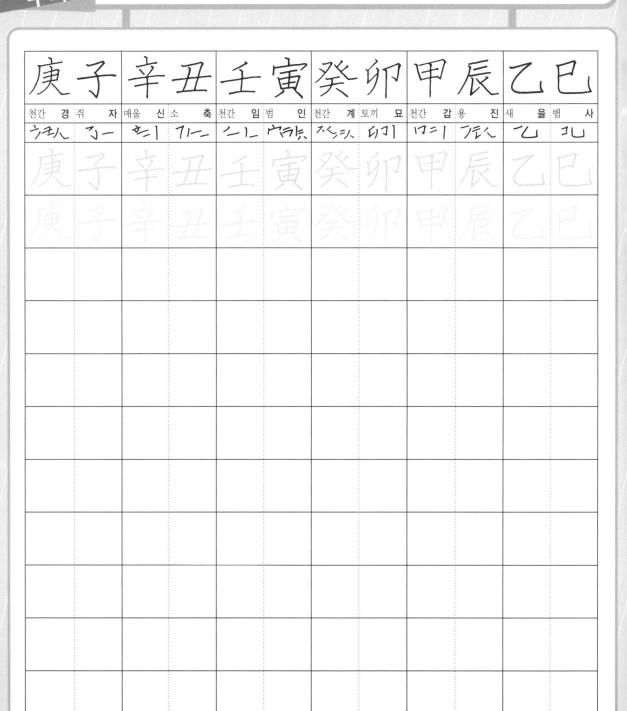

庚	子	辛	丑	壬	寅	癸	卯	甲	辰	乙	巳
천간 경	쥐 자	매울 신	소 축	천간 임	범 인	천간 계	토끼 묘	천간 갑	용 진	새 을	뱀 사

▲ **경자자**(庚子字) : 조선 세종 2년(1420, 경자년)에 만든 구리 활자. 자체의 크기는 약 1㎝.

▲ **을사조약**(乙巳條約) : 조선 광무 9년(1905, 을사년)에 일본이 우리 나라의 외교권을 빼앗기 위하여 강제적으로 맺은 조약. 을사보호조약. 을사오조약. 제2차 한일 협약.

丙	午	丁	未	戊	申	己	酉	庚	戌	辛	亥
남녘 병	말 오	고무래 정	양 미	천간 무	원숭이 신	몸 기	닭 유	천간 경	개 술	매울 신	돼지 해

▲ **기유각서**(己酉覺書) : 1909년(기유년)에 일본이 우리 나라의 사법권 및 감옥 사무 처리권을 빼앗기 위하여 강제로 체결한 외교 문서.

▲ **경술국치**(庚戌國恥) : 1910년(경술년) 8월 29일, 일제가 한일 합병 조약에 따라 우리 나라의 통치권을 빼앗고 식민지로 삼은 국치(나라의 수치)의 역사적 사실.

壬 子	癸 丑	甲 寅	乙 卯	丙 辰	丁 巳
천간 임 쥐 자	천간 계 소 축	천간 갑 범 인	새 을 토끼 묘	남녘 병 용 진	고무래 정 뱀 사

▲ **계축일기**(癸丑日記) : 조선 광해군이 1613년(계축년)에 아우 영창 대군을 죽이고 인목 대비를 서궁에 가둔 일을 한 궁녀가 기록한 글.

▲ **을묘왜변**(乙卯倭變) : 조선 명종 10년(1555, 을묘년)에 전남 해남의 달량포에 왜선 60여 척이 쳐들어온 사건. 이 사건을 계기로 비변사가 설치되었다.

戌午		己未		庚申		辛酉		壬戌		癸亥	
천간 무	말 오	몸 기	양 미	천간 경	원숭이 신	매울 신	닭 유	천간 임	개 술	천간 계	돼지 해

▲ **무오사화**(戊午士禍) : 조선 연산군 4년(1498, 무오년)에 유자광·이극돈 등의 훈구파가 세조를 비방한 조의제문이 사초(史草)에 실린 것을 트집잡아 김일손 등의 사림파 문관들을 죽이고 귀양 보낸 사건.

▲ **기미운동**(己未運動) : 1919년(기미년)에 일어난 항일 독립 운동. 3·1 운동. 기미독립운동.

殘 高	潛 伏	暫 時	雜 誌	壯 途	獎 勵
잔고 : 잔액. 나머지의 액수. 잔금. 쓰고 남은 돈. **예**預金殘高(예금잔고)	**잠복** : ①몰래 숨어 있음. ②감염의 증상이 나타나지 않음. **예**潛伏勤務(잠복근무)	**잠시** : '잠시간'의 준말. 짧은 시간. 잠깐 동안. **예**暫時休息(잠시휴식)	**잡지** : 호를 거듭하여 정기적으로 간행되는 출판물. **예**月刊雜誌(월간잡지)	**장도** : 중대한 사명을 띠고 씩씩하게 떠나는 일. **예**壯途祈願(장도기원)	**장려** : 권하여 북돋아 줌. 권하여 기운·정신을 높여 줌. **예**貯蓄獎勵(저축장려)

殘	高	潛	伏	暫	時	雜	誌	壯	途	獎	勵
남을 잔	높을 고	잠길 잠	엎드릴 복	잠시 잠	때 시	섞일 잡	기록할 지	씩씩할 장	길 도	권장할 장	힘쓸 려
歹 – 8	高 – 0	水 – 14	人 – 4	日 – 11	日 – 6	隹 – 10	言 – 7	士 – 4	辵 – 7	大 – 11	力 – 15

余*	額*	潛	伏	片*	刻*	杂	志	壯	途	奖	励
위	어	치엔	푸	피엔	커	짜	쯔	쭈왕	투	쟝	리

용자만이 미인을 얻을 수 있다.
None but the brave deserves the fair.

HAKEUN
韓英
속담

牆 壁	丈 夫	將 帥	裝 飾	莊 嚴	栽 培
장벽 : 담과 벽. 흙·돌 등으로 집 둘레를 쌓아 둘러막은 벽.	**장부** : ①장성한 남자. ② '대장부'의 준말. 예丈夫一言(장부일언)	**장수** : 군사를 거느리는 우두머리. 예先鋒將帥(선봉장수)	**장식** : 치장하여 꾸밈. 또는 그 꾸밈새. 예室內裝飾(실내장식)	**장엄** : 웅장하며 위엄이 있고 엄숙함. 예儀式莊嚴(의식장엄)	**재배** : 식용·약용·관상용 등의 목적으로 식물을 기름. 예溫室栽培(온실재배)

牆	壁	丈	夫	將	帥	裝	飾	莊	嚴	栽	培
담 **장**	벽 **벽**	어른 **장**	지아비 **부**	장수 **장**	거느릴 **수**	꾸밀 **장**	꾸밀 **식**	엄숙할 **장**	엄할 **엄**	심을 **재**	북돋울 **배**
뉘 - 13	土 - 13	一 - 2	大 - 1	寸 - 8	巾 - 6	衣 - 7	食 - 5	艹 - 7	口 - 17	木 - 6	土 - 8

墙	壁	大丈夫	将	帅	装	饰	庄	严	栽	培
챵	삐	따이 쨩 푸	쟝	쏴이	쭈왕	쓰	쭈왕	앤	짜이	페이

財産	再審	災殃	在日	低廉	貯蓄
재산 : 동산·부동산·금전적 가치가 있는 것의 총체. 재화와 자산의 총칭.	**재심** : 이미 판결된 사건을 법원이 다시 심리하는 일. 예再審判決(재심판결)	**재앙** : 천재지변으로 말미암은 불행한 사고. 예災殃豫防(재앙예방)	**재일** : 조국을 떠나 일본에 머물러 살고 있는 것. 예在日同胞(재일동포)	**저렴** : 물건이나 재료 따위의 값이 쌈. 예價格低廉(가격저렴)	**저축** : ①절약하여 모아둠. ②소득 중 소비로 지출되지 않는 부분. 예貯蓄銀行(저축은행)

財	産	再	審	災	殃	在	日	低	廉	貯	蓄
재물 재	낳을 산	두 재	살필 심	재앙 재	재앙 앙	있을 재	날 일	낮을 저	청렴할 렴	쌓을 저	저축할 축
貝 － 3	生 － 6	冂 － 4	宀 － 12	火 － 3	歹 － 5	土 － 3	日 － 0	人 － 5	广 － 10	貝 － 11	艸 － 10

財	产	复	审	灾	殃	在	日	低	廉	储	蓄*
차이	찬	푸	썬	짜이	양	짜이	르	띠	리엔	추	쒸

원숭이도 나무에서 떨어질 때가 있다.
Even Homer sometimes nods.
(= Even the greatest make mistakes.)

HAKEUN
韓英
속담

抵 抗	敵 旗	摘 發	適 切	赤 潮	專 攻
저항: 어떤 힘이나 압력에 굴하지 않고 맞서서 버팀. 예抵抗運動(저항운동)	**적기**: 적의 깃발. 적 진영의 깃발. 예敵旗發見(적기발견)	**적발**: 숨겨진 일이나 물건을 들추어 냄. 예違反摘發(위반적발)	**적절**: ①꼭 알맞음. ②기준·정도에 맞아 어울리는 상태. 예對策適切(대책적절)	**적조**: 플랑크톤이 많이 번식하여 바닷물이 붉게 물들어 보이는 현상. 예赤潮現象(적조현상)	**전공**: 어떤 학문이나 학과를 전문적으로 연구함. 예專攻科目(전공과목)

抵	抗	敵	旗	摘	發	適	切	赤	潮	專	攻
막을 **저**	항거할 **항**	원수 **적**	깃발 **기**	딸 **적**	필 **발**	맞을 **적**	끊을 **절**	붉을 **적**	조수 **조**	오로지 **전**	칠 **공**
手 — 5	手 — 4	攴 — 11	方 — 10	手 — 11	癶 — 7	辵 — 11	刀 — 2	赤 — 0	水 — 12	寸 — 8	攴 — 3

抵	抗	敵	旗	揭	发	切	实	赤	潮	专	攻
띠	캉	띠	치	지에	파	치에	쓰	츠	초우	쭈완	꿍

* 切은 '모두 체'라고도 한다.
(예) 一切(일체)의 경비. 담배를 一切(일절) 금함.

殿堂　展示　全體　傳播　竊盜　漸增

전당 : ①신불을 모시는 곳. ②어떤 분야의 중심이 되는 건물이나 시설. 예)學問殿堂(학문전당)

전시 : 물품 따위를 펴서 봄. 또는 보이는 것. 예)展示會館(전시회관)

전체 : ①전부. ②사물을 구성하는 모두. 예)全體集合(전체집합)

전파 : 널리 전하여 퍼뜨림. 파동이 매질 속을 퍼져 감. 예)文化電播(문화전파)

절도 : 남의 재물을 훔치는 일. 또는 그 사람. 예)常習竊盜(상습절도)

점증 : 점점 증가함. 물이 스미듯 서서히 증가함. 예)人口漸增(인구점증)

殿	堂	展	示	全	體	傳	播	竊	盜	漸	增
대궐 전	집 당	펼 전	보일 시	온전할 전	몸 체	전할 전	뿌릴 파	도둑 절	도둑 도	차차 점	더할 증
殳－9	土－8	尸－7	示－0	入－4	骨－13	人－11	手－12	穴－17	皿－6	水－11	土－12

殿	堂	展	示	全	体	传	播	盗*	窃*	渐	增
띠엔	땅	짠	쓰	주엔	티	추완	버	또우	치에	찌엔	쩡

HAKEUN
150~154p

本文의 讀音쓰기와 派生語 익히기

● 앞쪽을 보거나 사전보기 허용. 시간 구애없이 차분히 익혀 각인하세요.

No	어휘	독음쓰기	파생어휘독음정리				
381	殘 高		殘留 잔류	殘額 잔액	殘酷 잔혹	高級 고급	高尚 고상
382	暫 時		暫間 잠간	暫定 잠정	當時 당시	同時 동시	時局 시국
383	雜 誌		雜穀 잡곡	雜技 잡기	雜念 잡념	雜費 잡비	日誌 일지
384	壯 途		壯觀 장관	壯年 장년	壯談 장담	壯士 장사	中途 중도
385	丈 夫		丈母 장모	丈人 장인	老丈 노장	夫君 부군	夫婦 부부
386	將 帥		將來 장래	將軍 장군	將卒 장졸	將次 장차	總帥 총수
387	裝 飾		裝備 장비	裝身 장신	裝置 장치	修飾 수식	虛飾 허식
388	莊 嚴		莊園 장원	莊重 장중	別莊 별장	嚴格 엄격	嚴罰 엄벌
389	財 産		財界 재계	財團 재단	財務 재무	産母 산모	生産 생산
390	再 審		再開 재개	再考 재고	再生 재생	審査 심사	審判 심판
391	在 日		在京 재경	在庫 재고	在野 재야	末日 말일	生日 생일
392	低 廉		低價 저가	低利 저리	低調 저조	清廉 청렴	廉恥 염치
393	抵 抗		抵當 저당	抵觸 저촉	反抗 반항	對抗 대항	抗拒 항거
394	摘 發		摘芽 적아	摘要 적요	指摘 지적	發生 발생	發端 발단
395	適 切		適格 적격	適當 적당	適性 적성	適應 적응	切迫 절박
396	專 攻		專決 전결	專念 전념	專擔 전담	攻守 공수	攻防 공방
397	殿 堂		殿閣 전각	佛殿 불전	神殿 신전	堂叔 당숙	明堂 명당
398	展 示		展開 전개	展覽 전람	展望 전망	示範 시범	示威 시위
399	全 體		全權 전권	全部 전부	全般 전반	體格 체격	體面 체면
400	漸 增		漸染 점염	漸移 점이	漸進 점진	增減 증감	增員 증원

接觸	淨潔	精巧	征伐	情報	頂峯
접촉 : ①맞붙어 닿음. ②교섭함. 예接觸反應(접촉반응)	정결 : 맑고 깨끗함. 예淨潔貞淑(정결정숙)	정교 : ①정밀하고 교묘함. ②세밀하고 정밀함. 예部品精巧(부품정교)	정벌 : 적이나 죄 있는 무리를 무력으로 침. 예敵地征伐(적지정벌)	정보 : 사정이나 정황 등에 관한 내용이나 자료. 예情報提供(정보제공)	정봉 : 봉정(峯頂). 산봉우리의 맨 꼭대기. 예峻嶺頂峯(준령정봉)

接	觸	淨	潔	精	巧	征	伐	情	報	頂	峯
붙일 접	닿을 촉	깨끗할 정	깨끗할 결	정할 정	공교할 교	칠 정	칠 벌	뜻 정	갚을 보	정수리 정	봉우리 봉
手—8	角—13	水—8	水—12	米—8	工—2	彳—5	人—4	心—8	土—9	頁—2	山—7

接	触	清*	洁	精	巧	征	伐	情	报	峰*	顶*
졔	추	칭	졔	징	쵸우	쩡	파	칭	뽀우	펑	띵

* 頂門一鍼(정문일침) : 정수리에 침 하나를 꽂는다는 뜻으로, 따끔한 충고나 교훈을 이름.

일찍 일어나는 새가 벌레를 잡는다.
The early bird catches the worm.

HAKEUN
韓英
속담

政府	貞淑	定額	丁酉	正義	井底
정부 : 입법·사법·행정을 맡은 국가 기관의 총칭. **예**中央政府(중앙정부)	**정숙** : (여자의) 행실이 곧고 마음씨가 맑음. **예**貞淑婦人(정숙부인)	**정액** : ①일정한 액수. ②정해진 액수. **예**定額保險(정액보험)	**정유** : 육십갑자의 서른넷째. **예**丁酉再亂(정유재란)	**정의** : ①올바른 도리. ②바른 의의. **예**正義使徒(정의사도)	**정저** : ①우물의 밑바닥. ②소견이 좁은 밑바탕의 인식. **예**井低之蛙(정저지와)

政	府	貞	淑	定	額	丁	酉	正	義	井	底
정사 정	마을 부	곧을 정	맑을 숙	정할 정	이마 액	고무래 정	닭 유	바를 정	옳을 의	우물 정	밑 저
攴 — 4	广 — 5	貝 — 2	水 — 8	宀 — 5	頁 — 9	一 — 1	酉 — 0	止 — 1	羊 — 7	二 — 2	广 — 5

政	府	贤*	淑	定	额	丁	酉	正	义	井	底
쩡	푸	씨엔	쑤	띵	어	띵	유	쩡	이	징	띠

* 井間譜(정간보) : 조선 세종 때 창안된 악보. 소리의 길이를 똑똑히 표시할 수 있다.

整 齊	停 滯	製 糖	諸 般	堤 防	祭 祀
정제 : ①정돈하여 가지런히 함. ②격식에 맞고 매무새가 바름. **예**衣冠整齊(의관정제)	**정체** : 사물이 한 곳에 머물러 그침. 진행하던 것이 멈춤. **예**停滯區間(정체구간)	**제당** : 전문적으로 설탕이나 설탕류를 제조하여 만듦. **예**製糖工場(제당공장)	**제반** : 환경이나 사안 등의 모든 것. 여러 가지. **예**諸般施設(제반시설)	**제방** : 둑. 홍수의 예방이나 저수를 목적으로 둘레를 높이 쌓은 언덕이나 벽.	**제사** : 신령 또는 죽은 사람의 넋에게 음식을 바치어 정성을 표하는 예절. **예**祭祀床(제사상)

整	齊	停	滯	製	糖	諸	般	堤	防	祭	祀
정돈할 **정**	가지런할 **제**	머무를 **정**	막힐 **체**	지을 **제**	엿 **당**	모두 **제**	일반 **반**	둑 **제**	막을 **방**	제사 **제**	제사 **사**
攴 — 12	齊 — 0	人 — 9	水 — 11	衣 — 8	米 — 10	言 — 9	舟 — 4	土 — 9	阜 — 4	示 — 6	示 — 3

整	齊	停	滯	製	糖	諸	般	堤	防	祭	祀

整	齐	停	滯	制	糖	诸	般	堤	防	祭	祀
쩡	치	팅	쯔	쯔	탕	쭈	빤	띠	팡	찌	쓰

* 雪糖은 설탕이라고 읽는다.

잔디밭에서 바늘 찾기
Searching for a needle in a haystack.

HAKEUN
韓英
속담

除濕	制御	第二	提携	條件	祖國
제습 : 습한 곳에 (화학 약품 등을 사용해) 습기를 없앰. 예除濕作業(제습작업)	**제어** : ①억눌러 복종시킴. ②기계나 설비 등을 목적에 알맞도록 조절함. 예制御裝置(제어장치)	**제이** : ①첫째 다음의 둘째. ②차례의 둘째. 예第二金融(제이금융)	**제휴** : 기술이나 자본 등을 서로 붙들어 도와줌. 예技術提携(기술제휴)	**조건** : ①내놓는 요구나 견해. ②어떤 사물의 성립 요건. 예條件反射(조건반사)	**조국** : ①조상 때부터 살아온 나라. ②자기 국적의 나라. 예祖國解放(조국해방)

除	濕	制	御	第	二	提	携	條	件	祖	國
제할 **제**	젖을 **습**	지을 **제**	어거할 **어**	차례 **제**	두 **이**	들 **제**	이끌 **휴**	가지 **조**	사건 **건**	할아비 **조**	나라 **국**
阜 — 7	水 — 14	刀 — 6	彳 — 8	竹 — 5	二 — 0	手 — 9	手 — 10	木 — 7	人 — 4	示 — 5	囗 — 8

除	濕	制	御	第	二	提	携	條	件	祖	國

除	湿	控*	制	第	二	提	携	条	件	祖	国
추	쓰	쿵	쯔	띠	얼	티	씨에	툐우	찌엔	쭈	꿔

* 일반적으로 조국은 자기 나라를 가리키나 국적을 옮긴 후 이전 국적의 나라를 가리키기도 하며, 모국은 조상의 국적을 가지고 있지 않을 때 사용하며, 고국은 국적 여부와 상관없이 그 나라에 살고 있지 않을 때 사용한다.

調鍊		朝夕		早熟		弔慰		操縱		租借	
조련 : 훈련을 거듭하여 쌓음. 예兵士調鍊師(병사조련사)		**조석** : ①아침과 저녁. ②조석반(朝夕飯)의 준말. 예朝夕間安(조석문안)		**조숙** : ①나이에 비해 심신의 발달이 빠름. ②곡식·과일 따위가 일찍 익음.		**조위** : 죽은 사람을 조상하고 유족을 위문함. 예弔慰扶助(조위부조)		**조종** : ①기계 따위를 다루어 부림. ②남을 자기 뜻대로 부림. 예背後操縱(배후조종)		**조차** : 빌림. 남의 나라 영토의 일부를 빌려 일정 기간 통치하는 일. 예租借地(조차지)	
調	鍊	朝	夕	早	熟	弔	慰	操	縱	租	借
고를 조	단련할 련	아침 조	저녁 석	이를 조	익을 숙	조상할 조	위로할 위	잡을 조	세로 종	세금 조	빌릴 차
言－8	金－9	月－8	夕－0	日－2	火－11	弓－1	心－11	手－13	糸－11	禾－5	人－8

调	炼	朝	夕	早	熟	吊	慰	操	纵	租	借
툐우	리엔	쯔우	씨	쯔우	쑤	또우	워이	초우	쫑	쭈	찌에

HAKEUN 156~160p

교육 인적 자원부 선정 한자

本文의 讀音쓰기와 派生語 익히기

● 앞쪽을 보거나 사전보기 허용. 시간 구애없이 차분히 익혀 각인하세요.

| No | 어휘 | 독음쓰기 | 파생어휘독음정리 | | | | |
|---|---|---|---|---|---|---|
| 401 | 接 觸 | | 接近
접근 | 接續
접속 | 接受
접수 | 觸感
촉감 | 觸發
촉발 |
| 402 | 淨 潔 | | 淨書
정서 | 淨水
정수 | 淨化
정화 | 簡潔
간결 | 潔白
결백 |
| 403 | 精 巧 | | 精氣
정기 | 精密
정밀 | 精神
정신 | 巧妙
교묘 | 奇妙
기묘 |
| 404 | 情 報 | | 情景
정경 | 情分
정분 | 情緒
정서 | 報告
보고 | 報答
보답 |
| 405 | 政 府 | | 政客
정객 | 政黨
정당 | 國政
국정 | 公府
공부 | 官府
관부 |
| 406 | 貞 淑 | | 貞烈
정렬 | 貞節
정절 | 貞操
정조 | 淑女
숙녀 | 賢淑
현숙 |
| 407 | 定 額 | | 定價
정가 | 定款
정관 | 定期
정기 | 額面
액면 | 金額
금액 |
| 408 | 正 義 | | 正刻
정각 | 正當
정당 | 正直
정직 | 義理
의리 | 義務
의무 |
| 409 | 整 齊 | | 整列
정렬 | 整理
정리 | 整備
정비 | 齊家
제가 | 齊唱
제창 |
| 410 | 停 滯 | | 停年
정년 | 停留
정류 | 停電
정전 | 遲滯
지체 | 滯留
체류 |
| 411 | 諸 般 | | 諸位
제위 | 諸賢
제현 | 萬般
만반 | 一般
일반 | 全般
전반 |
| 412 | 祭 祀 | | 祭物
제물 | 祭典
제전 | 祭主
제주 | 告祀
고사 | 合祀
합사 |
| 413 | 除 濕 | | 除去
제거 | 除名
제명 | 除雪
제설 | 濕氣
습기 | 濕度
습도 |
| 414 | 制 御 | | 制度
제도 | 制壓
제압 | 制約
제약 | 制限
제한 | 御用
어용 |
| 415 | 提 携 | | 提供
제공 | 提起
제기 | 提示
제시 | 提出
제출 | 携帶
휴대 |
| 416 | 祖 國 | | 祖上
조상 | 祖父
조부 | 祖孫
조손 | 國際
국제 | 外國
외국 |
| 417 | 調 練 | | 調達
조달 | 調查
조사 | 調整
조정 | 調和
조화 | 鍛鍊
단련 |
| 418 | 早 熟 | | 早起
조기 | 早晚
조만 | 早産
조산 | 熟達
숙달 | 熟語
숙어 |
| 419 | 弔 慰 | | 弔客
조객 | 弔問
조문 | 弔喪
조상 | 慰勞
위로 | 慰安
위안 |
| 420 | 操 縱 | | 操心
조심 | 操業
조업 | 操作
조작 | 縱斷
종단 | 縱橫
종횡 |

組合	族譜	尊敬	卒倒	從事	左遷
조합 : ①여럿이 모인 한 덩어리. ②특별법상 공동 목적을 위한 사단법인의 하나.	**족보** : 한 가문의 계통과 혈통 관계를 기록한 책. 계보. 예家門族譜(가문족보)	**존경** : 덕이 있는 어른이나 스승 등을 높여 공경함. 예尊敬心(존경심)	**졸도** : 충격·병 등으로 갑자기 정신을 읽고 쓰러짐. 예衝擊卒倒(충격졸도)	**종사** : ①일에 마음과 힘을 다함. ②어떤 일을 일삼아서 함. 예職業從事(직업종사)	**좌천** : 낮은 관직·지위 등으로 떨어지거나 외직으로 전근됨. 예閑職左遷(한직좌천)

組	合	族	譜	尊	敬	卒	倒	從	事	左	遷
짤 조	합할 합	거레 족	계보 보	높을 존	공경 경	군사 졸	넘어질 도	좇을 종	일 사	왼 좌	옮길 천
糸－5	口－3	方－7	言－12	寸－9	攴－9	十－6	人－8	彳－8	亅－7	工－2	辵－12

組	合	族	譜	尊	敬	卒	倒	從	事	左	遷

組	合	族	譜	尊	敬	晕	倒	从	事	左	迁
쭈	허	쭈	푸	쭌	찡	윈	따오	충	쓰	줘	치엔

제 버릇 개 못 준다.
A leopard can't change his spots.

HAKEUN
韓英
속담

株	價	周	到	注	文	鑄	物	主	宰	朱	筆
주가 : 주식이나 주권의 값. 주식 가격. 예株價操作(주가조작)		**주도** : 주의가 두루 미치고 빈틈없이 찬찬함. 예用意周到(용의주도)		**주문** : 어떤 상품을 품종·수량·크기 등을 일러 주고 맞춤. 예料理注文(요리주문)		**주물** : 쇠붙이를 녹여 거푸집에 부어 굳혀서 만든 물건. 예鑄物工場(주물공장)		**주재** : 중심이 되어 맡음. 또는 그 사람. 예會議主宰(회의주재)		**주필** : 붉은 먹을 묻혀서 쓰는 붓이나 붉게 쓴 글. 예朱筆註解(주필주해)	

株	價	周	到	注	文	鑄	物	主	宰	朱	筆
그루 주	값 가	두루 주	이를 도	물댈 주	글월 문	부어만들 주	만물 물	주인 주	재상 재	붉을 주	붓 필
木 − 6	人 − 13	口 − 5	刀 − 6	水 − 5	文 − 0	金 − 14	牛 − 4	丶 − 4	宀 − 7	木 − 2	竹 − 6

股*	价	周	到	订*	贷*	铸	物	主	宰	朱	笔
꾸	찌아	쩌우	또우	띵	훠	쭈	우	주	짜이	쭈	삐

俊 秀	準 則	中 堅	仲 媒	重 要	卽 效
준수 : 재지(才智)나 풍채가 아주 빼어남. 예容貌俊秀(용모준수)	**준칙** : 어떤 행위 따위에 있어 표준으로 적용할 규칙. 예準則適用(준칙적용)	**중견** : ①단체나 사회 등에서 중심이 되는 사람. ②야구에서 2루의 뒤쪽.	**중매** : 혼인을 어울리게 중간에서 소개하는 일. 또는 그 사람. 예仲媒人(중매인)	**중요** : 귀중하고 종요로움. 중하고 요긴함. 예重要事項(중요사항)	**즉효** : 즉시 나타나는 효험. 예服用卽效(복용즉효)

俊	秀	準	則	中	堅	仲	媒	重	要	卽	效
준걸 준	빼어날 수	법도 준	법 칙	가운데 중	굳을 견	버금 중	중매 매	무거울 중	중요할 요	곧 즉	본받을 효
人 — 7	禾 — 2	水 — 10	刀 — 7	l — 3	土 — 8	人 — 4	女 — 9	里 — 2	女 — 6	卩 — 7	攴 — 6

俊	秀	準	則	中	堅	仲	媒	重	要	卽	效
쯔인	쑤우	쭌	쩌	쭝	찌엔	쑤오	메이	쭝	요우	쑤	쏘우

(准) (则) (说) (速)

* 仲秋節(중추절) : 추석을 문어적으로 이르는 말.

제비 한 마리가 왔다고 여름이 온 것은 아니다. (속단은 금물)
One swallow does not make a summer.

證據	症勢	曾孫	指導	支拂	知識
증거 : 증명할 수 있는 근거. 법원에서 심리할 자료. 예證據湮滅(증거인멸)	**증세** : 병으로 앓는 여러 가지 모양. 예症勢惡化(증세악화)	**증손** : 손자의 아들. 증손자. 예曾孫女(증손녀)	**지도** : ①학습지도의 준말. ②일정한 목적·방향으로 가르쳐 이끎. 예指導者(지도자)	**지불** : 물건 값이나 셈해야 할 돈을 치름. 예食代支拂(식대지불)	**지식** : 배우거나 실천하여 알게 된 명확한 인식이나 이해. 예豫備知識(예비지식)

證	據	症	勢	曾	孫	指	導	支	拂	知	識
증거 증	의거할 거	병세 증	세력 세	일찍 증	손자 손	손가락 지	이끌 도	지탱할 지	떨칠 불	알 지	알 식
言 – 12	手 – 13	疒 – 5	力 – 11	日 – 8	子 – 7	手 – 6	寸 – 13	支 – 0	手 – 5	矢 – 3	言 – 12

证	据	病*	情*	曾	孙	指	导	支	付*	知	识
쩡	쮜	삥	칭	청	쑨	쯔	또우	쯔	푸	쯔	쓰

* 識은 '기록할 지'라고도 한다. 標識(표지)

遲延	枝葉	智慧	職責	珍景	陳腐
지연 : 시간·상황 등의 진행을 더디게 끌거나 끌리어 나감. 協商遲延(협상지연)	**지엽** : ①식물의 가지와 잎. ②중요하지 않은 부분. 花草枝葉(화초지엽)	**지혜** : ①슬기. ②사리를 밝히고 잘 처리해가는 능력. 智慧發揮(지혜발휘)	**직책** : 직무상의 책임. 또는 그 사람이 맡고 있는 직분. 職責手當(직책수당)	**진경** : 진귀한 경치나 구경거리. 珍景目擊(진경목격)	**진부** : 묵어서 낡음. 낡아서 새롭지 못함. 思考陳腐(사고진부)

遲	延	枝	葉	智	慧	職	責	珍	景	陳	腐
더딜 지	끌 연	가지 지	잎사귀 엽	지혜 지	지혜 혜	벼슬 직	꾸짖을 책	보배 진	경치 경	벌일 진	썩을 부
辵―12	廴―4	木―4	艸―9	日―8	心―11	耳―12	貝―4	玉―5	日―8	阜―8	肉―8

遲	延	枝	葉	智	慧	職	責	珍	景	陳	腐

迟	延	枝	叶	智	慧	职	责	珍	景	阵	腐
츠	앤	쯔	예	쯔	후이	쯔	쩌	쩐	징	천	푸

HAKEUN
162~166p

本文의 讀音쓰기와 派生語 익히기

● 앞쪽을 보거나 사전보기 허용. 시간 구애없이 차분히 익혀 각인하세요.

No	어휘	독음쓰기	파생어휘독음정리				
421	組合		組成 조성	組織 조직	合格 합격	合理 합리	合宿 합숙
422	族譜		家族 가족	貴族 귀족	民族 민족	系譜 계보	樂譜 악보
423	尊敬		尊貴 존귀	尊屬 존속	尊嚴 존엄	尊重 존중	恭敬 공경
424	卒倒		卒兵 졸병	卒業 졸업	壓倒 압도	顚倒 전도	打倒 타도
425	株價		株式 주식	株主 주주	價格 가격	價值 가치	定價 정가
426	周到		周忌 주기	周圍 주위	周旋 주선	到來 도래	到着 도착
427	注文		注力 주력	注目 주목	注射 주사	注入 주입	文章 문장
428	主宰		主客 주객	主觀 주관	主權 주권	主張 주장	宰相 재상
429	準則		準備 준비	準行 준행	基準 기준	標準 표준	法則 법칙
430	中堅		中繼 중계	中斷 중단	中央 중앙	堅固 견고	堅實 견실
431	重要		重量 중량	重役 중역	重點 중점	要求 요구	要請 요청
432	卽效		卽刻 즉각	卽時 즉시	特效 특효	效果 효과	效用 효용
433	症勢		症狀 증상	濕症 습증	炎症 염증	勢力 세력	實勢 실세
434	指導		指名 지명	指示 지시	指摘 지적	指針 지침	引導 인도
435	支拂		支給 지급	支援 지원	支出 지출	假拂 가불	滯拂 체불
436	知識		知能 지능	知性 지성	知慧 지혜	識見 식견	識別 식별
437	遲延		遲刻 지각	遲久 지구	遲滯 지체	延期 연기	延滯 연체
438	職責		職權 직권	職務 직무	職業 직업	責務 책무	責任 책임
439	珍景		珍貴 진귀	珍味 진미	珍海 진해	景致 경치	景品 경품
440	陳腐		陳狀 진상	陳述 진술	陳情 진정	腐蝕 부식	腐心 부심

振肅	震央	鎮靜	眞珠	陣形	秩序
진숙 : ①규율을 엄숙하게 바로잡음. ②두려워 떨며 삼감.	**진앙** : 지진의 진원 바로 위에 있는 지점. 진원지. 예震央 震源地(진앙진원지)	**진정** : 흥분·아픔·소란 따위를 가라앉힘. 예興奮鎭靜(흥분진정)	**진주** : 조개류의 채내에서 형성되는 구슬로 은빛의 우아한 광택이 남.	**진형** : ①군대 진지의 형태. ②전투의 대형. 예戰鬪陣形(전투진형)	**질서** : 사물의 조리. 또는 그 순서. 지켜야 할 차례나 규칙. 예秩序整然(질서정연)

振	肅	震	央	鎮	靜	眞	珠	陣	形	秩	序
떨칠 **진**	엄숙할 **숙**	진동할 **진**	가운데 **앙**	진압할 **진**	고요 **정**	참 **진**	구슬 **주**	진칠 **진**	형상 **형**	차례 **질**	차례 **서**
手 — 7	聿 — 7	雨 — 7	大 — 2	金 — 10	青 — 8	目 — 5	玉 — 10	阜 — 7	彡 — 4	禾 — 5	广 — 4

振	肅	震	央	鎮	靜	眞	珠	陣	形	秩	序

振	肅	震	源	鎮	靜	珍*	珠	陣	形	秩	序
쩐	쑤	쩐	왠	쩐	찡	쩐	쭈	쩐	씽	쯔	쒸

종로에서 뺨 맞고 한강 가서 눈 흘긴다.
Go home and kick the dog.

疾 患	執 刀	懲 戒	徵 候	此 際	着 陸
질환 : 신체의 어느 기능의 장애. 건강에 이상이 있는 상태. 예 疾患苦痛(질환고통)	**집도** : 수술이나 해부를 위해 메스를 잡음. 예 執刀醫(집도의)	**징계** : 부당·부정한 행위에 대해 제재를 가함. 예 懲戒事由(징계사유)	**징후** : 좋거나 언짢은 일이 일어날 조짐. 예 颱風徵候(태풍징후)	**차제** : 주로 '차제에'의 꼴로 쓰여 '이 때'라는 뜻. 이 기회에. 예 此際分明(차제분명)	**착륙** : 우주선·비행기 따위가 육지에 내림. 예 空港着陸(공항착륙)

疾	患	執	刀	懲	戒	徵	候	此	際	着	陸
병 질	근심 환	잡을 집	칼 도	징계할 징	징계할 계	부를 징	날씨 후	이 차	즈음 제	붙을 착	물 륙
疒 — 5	心 — 7	土 — 8	刀 — 0	心 — 15	戈 — 3	彳 — 12	人 — 8	止 — 2	阜 — 11	目 — 7	阜 — 8

疾	患	执	刀	惩	戒	征	候	材*	此*	着	陆
지	환	쯔	또우	청	찌에	쩡	허우	짜이	츠	쪼우	루

錯 誤	參 酌	慘 敗	慙 悔	倉 庫	蒼 空
착오 : ①착각으로 잘못함. ②인식과 사실이 어긋남. 예 事務錯誤(사무착오)	**참작** : 이리저리 비교해 보고 알맞게 헤아림. 예 情狀參酌(정상참작)	**참패** : 여지없이 패배하거나 실패함. 예 選擧慘敗(선거참패)	**참회** : 부끄러워하며 뉘우침. 예 懺悔錄(참회록)	**창고** : 물품이나 자재를 저장하거나 보관하는 건물. 예 倉庫在庫(창고재고)	**창공** : ①맑게 갠 새파란 하늘. 창천. ②봄의 하늘. 예 蒼空飛行(창공비행)

錯	誤	參	酌	慘	敗	慙	悔	倉	庫	蒼	空
그를 **착**	그릇될 **오**	참여할 **참**	잔질할 **작**	슬플 **참**	패할 **패**	부끄러울 **참**	뉘우칠 **회**	창고 **창**	창고 **고**	푸를 **창**	하늘 **공**
金－8	言－7	ム－9	酉－3	心－11	攴－7	心－11	心－7	人－8	广－7	艸－10	穴－3

錯	誤	參	酌	慘	敗	慙	悔	倉	庫	蒼	空
錯	误	参	酌	惨	败	惭	悔	仓	库	苍	空
취	우	찬	쮜	찬	빠이	찬	후이	창	쿠	창	쿵

* 參은 '석 삼' 이라고도 한다.

줍는 사람이 임자다.
Finders keepers, loser weepers.

HAKEUN
韓英
속담

唱劇	窓門	創意	彩墨	菜蔬	採火
창극 : 여러 사람이 배역을 맡아 창(唱)을 중심으로 연기를 펼치는 연극.	**창문** : 공기나 빛이 들어올 수 있도록 벽에 만들어 놓은 작은 문.	**창의** : 새로 의견 따위를 생각하여 냄. 또는 그 의견. 예創意力(창의력)	**채묵** : 그림을 그릴 때에 먹처럼 갈아서 쓰도록 된 채색감을 뭉친 덩어리.	**채소** : 밭에서 가꾸는 온갖 푸성귀. 예菜蔬果實(채소과실)	**채화** : 렌즈로 태양 광선을 받아서 불을 얻음. 예聖火採火(성화채화)

唱	劇	窓	門	創	意	彩	墨	菜	蔬	採	火
노래부를 **창**	심할 **극**	창 **창**	문 **문**	비로소 **창**	뜻 **의**	무늬 **채**	먹 **묵**	나물 **채**	나물 **소**	캘 **채**	불 **화**
口 – 8	刀 – 13	穴 – 6	門 – 0	刀 – 10	心 – 9	彡 – 8	土 – 12	艸 – 8	艸 – 11	手 – 8	火 – 0

唱	劇	窓	門	創	意	彩	墨	菜	蔬	採	火

唱	劇	窓	浩	創	意	彩	墨	蔬*	菜*	点*	火
창	쮜	챵	후	챵	이	차이	머	쑤	차이	띠엔	훠

* 野菜(야채)는 채소의 일본식 표현이다.

Accurst be he that first invented war.
전쟁을 처음 생각해낸 자는 저주를 받을지어다.

▲ 말로(영국 시인 · 극작가, 1564~1593)

册曆	處世	淺薄	鐵鋼	徹夜	添附
책력 : 천체를 관측하여 해와 달의 운행과 절기를 적은 책. 예册曆書(책력서)	**처세** : 남과 사귀면서 세상을 살아감. 또는 그런 일. 예對人處世(대인처세)	**천박** : 학문이나 생각이 얕거나 언행이 상스러움. 예識見淺薄(식견천박)	**철강** : 열처리에 의해서 강도나 인성이 높아진 탄소가 함유된 철. 강철.	**철야** : 잠을 자지 않고 밤을 새움. 예徹夜作業(철야작업)	**첨부** : ①더하여 붙임. ②서류 등에 덧붙여 첨가함. 예書類添附(서류첨부)

册	曆	處	世	淺	薄	鐵	鋼	徹	夜	添	附
책 책	책력 력	곳 처	인간 세	얕을 천	엷을 박	쇠 철	강철 강	관철할 철	밤 야	더할 첨	붙을 부
冂 − 3	日 − 12	虍 − 5	一 − 4	水 − 8	艸 − 13	金 − 13	金 − 8	彳 − 12	夕 − 5	水 − 8	阜 − 5

历	书	处	世	浅	薄	钢*	铁*	彻	夜	添	附
리	쑤	추	쓰	챈	뽀우	깡	테	처	예	티엔	푸

HAKEUN
168~172p

本文의 讀音쓰기와 派生語 익히기

● 앞쪽을 보거나 사전보기 허용. 시간 구애없이 차분히 익혀 각인하세요.

No	어휘	독음쓰기	파생어휘독음정리				
441	震 央		震動 진동	震源 진원	弱震 약진	地震 지진	中央 중앙
442	鎭 靜		鎭壓 진압	鎭痛 진통	鎭火 진화	冷靜 냉정	安靜 안정
443	眞 珠		眞空 진공	眞理 진리	眞相 진상	眞率 진솔	珠玉 주옥
444	秩 序		秩次 질차	序頭 서두	序論 서론	序列 서열	順序 순서
445	疾 患		疾病 질병	疾走 질주	疾風 질풍	患者 환자	病患 병환
446	執 刀		執權 집권	執念 집념	執行 집행	果刀 과도	食刀 식도
447	徵 候		徵兵 징병	徵收 징수	徵兆 징조	氣候 기후	候補 후보
448	着 陸		着服 착복	着手 착수	着實 착실	陸路 육로	陸地 육지
449	錯 誤		錯覺 착각	錯視 착시	錯雜 착잡	誤認 오인	誤差 오차
450	參 酌		參加 참가	參謀 참모	參席 참석	對酌 대작	獨酌 독작
451	倉 庫		穀倉 곡창	金庫 금고	文庫 문고	入庫 입고	在庫 재고
452	蒼 空		蒼生 창생	蒼白 창백	蒼然 창연	空白 공백	空想 공상
453	窓 門		窓口 창구	窓戶 창호	車窓 차창	門戶 문호	門下 문하
454	創 意		創刊 창간	創案 창안	創業 창업	意見 의견	意味 의미
455	彩 墨		彩色 채색	彩畵 채화	水彩 수채	紙墨 지묵	筆墨 필묵
456	採 火		採鑛 채광	採算 채산	採用 채용	火急 화급	火傷 화상
457	處 世		處女 처녀	處理 처리	處罰 처벌	世界 세계	世上 세상
458	淺 薄		淺見 천견	淺聞 천문	淺深 천심	薄利 박리	薄福 박복
459	徹 夜		貫徹 관철	徹底 철저	深夜 심야	夜勤 야근	夜食 야식
460	添 附		添加 첨가	添削 첨삭	添酌 첨작	附錄 부록	附設 부설

英韓
世界名言

Since a politician never believes what he says, he is surprised when others believe him.
정치가는 자신이 한 말을 믿지 않기 때문에, 다른 사람들이 자신을 믿으면 놀란다.
▲ 드골(프랑스 대통령, 1890~1970)

尖 塔	廳 舍	清 掃	晴 天	靑 春	逮 捕
첨탑 : 지붕 꼭대기가 뾰족한 탑. 뾰족탑. 예聖堂尖塔(성당첨탑)	**청사** : ①관청의 건물. ②관아의 집. 예綜合廳舍(종합청사)	**청소** : 실내·주변 등을 쓸고 닦아서 깨끗이 함. 예淸掃當番(청소당번)	**청천** : 맑게 갠 하늘. 너무 맑아 푸른 하늘. 예快晴天空(쾌청천공)	**청춘** : 새싹이 돋는 봄철. 봄날처럼 새파란 젊은 나이. 예靑春男女(청춘남녀)	**체포** : 죄인 또는 범죄 행위가 있는 사람을 강제로 잡음. 예逮捕令狀(체포영장)

尖	塔	廳	舍	清	掃	晴	天	靑	春	逮	捕
뾰족할 **첨**	탑 **탑**	관청 **청**	집 **사**	맑을 **청**	쓸 **소**	갤 **청**	하늘 **천**	푸를 **청**	봄 **춘**	잡을 **체**	잡을 **포**
小 – 3	土 – 10	广 – 22	舌 – 2	水 – 8	手 – 8	日 – 8	大 – 1	靑 – 0	日 – 5	辵 – 8	手 – 7

尖	塔	厅	舍	清	扫	晴	空	青	春	逮	捕
찌엔	타	팅	써	칭	쏘우	칭	티엔	칭	춘	따이	부

쥐구멍에도 볕 들 날 있다.
Every dog has his day.

招聘	秒速	超越	促求	燭淚	聰悟
초빙 : ①예를 갖춰 불러 맞아들임. ②(예를 갖춰) 초대함. **예**招聘講士(초빙강사)	**초속** : 바람·탈것 등 질주하는 것들의 1초 동안의 속도. **예**秒速疾走(초속질주)	**초월** : 어떤 한계나 표준 등을 뛰어넘음. 또는 그런 수준. **예**想像超越(상상초월)	**촉구** : 소망이나 해결 등을 재촉하여 요구함. **예**解決促求(해결촉구)	**촉루** : 초가 탈 때 녹아 흐르는 것. 촛농. **예**燭淚犧牲(촉루희생)	**총오** : 사물에 대한 이해가 빠르고 영리함. **예**聰悟銳敏(총오예민)

招	聘	秒	速	超	越	促	求	燭	淚	聰	悟
부를 **초**	부를 **빙**	초침 **초**	빠를 **속**	넘을 **초**	넘을 **월**	재촉할 **촉**	구할 **구**	촛불 **촉**	눈물 **루**	귀밝을 **총**	깨달을 **오**
手 − 5	耳 − 7	禾 − 4	辶 − 7	走 − 5	走 − 5	人 − 7	水 − 2	火 − 13	水 − 8	耳 − 11	心 − 7

招	聘	秒	速	超	越	催	促	烛	泪	聪	悟
쪼우	핀	묘우	쑤	초우	웨	추이	추	쭈	레이	충	우

英韓
世界名言

If a man takes no thought about what is distant, he will find sorrow near at hand.
사람이 먼 일을 생각하지 않으면 바로 앞에 슬픔이 닥치는 법이다.

▲ 공자(중국 사상가, 기원전 551~기원전 479)

總裁		最初		秋冬		醜聞		抽象		推仰	
총재 : 정당·기관. 단체 등의 전체를 총괄하는 직책. **예** 野黨總裁(야당총재)		**최초** : 맨 처음. 어떤 사안·착안 등을 처음으로 나타냄. **예** 世界最初(세계최초)		**추동** : 가을과 겨울. **예** 秋冬服(추동복)		**추문** : 추한 소문. 좋지 못한 소문. 스캔들(scandal). **예** 所聞醜聞(소문추문)		**추상** : 여러 가지 표상이나 개념에서 특성이나 속성을 빼냄. **예** 抽象畵(추상화)		**추앙** : 덕있는 이를 높이 받들어 우러러봄. **예** 推仰推戴(추앙추대)	

總	裁	最	初	秋	冬	醜	聞	抽	象	推	仰
거느릴 **총**	마를 **재**	가장 **최**	처음 **초**	가을 **추**	겨울 **동**	추할 **추**	들을 **문**	뽑을 **추**	코끼리 **상**	빌 **추**	우러를 **앙**
糸 — 11	衣 — 6	日 — 8	衣 — 2	禾 — 4	冫 — 3	酉 — 10	耳 — 8	手 — 5	豕 — 8	手 — 8	人 — 4

總	裁	最	初	秋	冬	醜	聞	抽	象	推	仰

总	裁	最	初	秋	冬	丑	聞	抽	象	推	仰
쭝	차이	쭈이	찐	츄	뚱	처우	원	처우	썅	투이	양

집만 한 곳이 없다.
There is no place like home.

HAKEUN
韓英
속담

追 憶	忠 誠	趣 味	就 業	層 欄	致 謝
추억 : 지난 일을 돌이켜 생각함. 또는 그 생각. 예追憶回想(추억회상)	**충성** : 진정에서 우러나는 정성. 특히 국가나 임금에게 바치는 지극한 마음.	**취미** : ①마음이 끌려 한 쪽으로 쏠리는 흥미. ②멋을 이해·감상하는 능력.	**취업** : ①일을 함. ②직업을 얻음. 직장을 구함. 예就業試驗(취업시험)	**층란** : 여러 층으로 된 난간. 여러 난간의 층층. 예五層欄干(오층난간)	**치사** : 감사하다는 말이나 고맙다는 뜻을 나타냄. 예致謝致賀(치사치하)

追	憶	忠	誠	趣	味	就	業	層	欄	致	謝
쫓을 **추**	생각할 **억**	충성 **충**	정성 **성**	취미 **취**	맛 **미**	이룰 **취**	일 **업**	층 **층**	난간 **란**	이를 **치**	사례할 **사**
辵－6	心－13	心－4	言－6	走－8	口－5	尢－9	木－9	尸－12	木－17	止－3	言－10

追	忆	忠	诚	趣	味	就	业	层	栏	致	谢
쭈이	이	쫑	청	취	워이	쮸	예	청	란	쯔	쓰에

齒牙	治績	親睦	七旬	寢具	枕屏
치아 : 이를 점잖게 일컬음. 예齒牙矯正(치아교정)	**치적** : ①정치상의 공적. ②나라나 고을을 잘 다스린 공적. 예治績偉大(치적위대)	**친목** : 이웃·단체·조직 등에서 서로 친해 화목함. 예親睦圖謀(친목도모)	**칠순** : ①일흔 날. ②나이 일흔 살의 별칭. 예七旬酒宴(칠순주연)	**침구** : 잠자는 데 쓰는 이부자리, 베개 등의 물건들. 예寢具類(침구류)	**침병** : 머릿병풍. 머리맡에 치는 작은 병풍. 예長枕屏風(장침병풍)

齒	牙	治	績	親	睦	七	旬	寢	具	枕	屏
이 치	어금니 아	다스릴 치	길쌈 적	친할 친	화목할 목	일곱 칠	열흘 순	잠잘 침	갖출 구	베개 침	병풍 병
齒－0	牙－0	水－5	糸－11	見－9	目－8	一－1	日－2	宀－11	八－6	木－4	尸－8

牙*	齒*	政*	绩	亲	睦	七	旬	寝	具	枕	屏
야	츠	쩡	찌	친	무	치	쉰	친	쮜	쩐	핑

HAKEUN
174~178p

本文의 讀音쓰기와 派生語 익히기

● 앞쪽을 보거나 사전보기 허용. 시간 구애없이 차분히 익혀 각인하세요.

No	어휘	독음쓰기	파생어휘독음정리				
461	尖 塔		尖 端 첨단	尖 兵 첨병	尖 銳 첨예	寺 塔 사탑	石 塔 석탑
462	清 掃		清 潔 청결	清 廉 청렴	清 白 청백	掃 除 소제	掃 蕩 소탕
463	晴 天		晴 雨 청우	快 晴 쾌청	天 倫 천륜	天 涯 천애	天 地 천지
464	青 春		青 果 청과	青 年 청년	青 銅 청동	青 山 청산	春 秋 춘추
465	招 聘		招 待 초대	招 來 초래	招 魂 초혼	聘 丈 빙장	聘 母 빙모
466	秒 速		秒 針 초침	分 秒 분초	速 成 속성	迅 速 신속	時 速 시속
467	促 求		促 迫 촉박	促 成 촉성	促 進 촉진	求 愛 구애	求 職 구직
468	燭 淚		燭 光 촉광	燭 花 촉화	別 淚 별루	催 淚 최루	血 淚 혈루
469	總 裁		總 計 총계	總 理 총리	總 和 총화	裁 可 재가	裁 量 재량
470	最 初		最 高 최고	最 善 최선	最 新 최신	初 級 초급	初 盤 초반
471	秋 冬		秋 季 추계	秋 霜 추상	秋 收 추수	冬 服 동복	冬 眠 동면
472	抽 象		抽 出 추출	象 嵌 상감	氣 象 기상	對 象 대상	形 象 형상
473	追 憶		追 加 추가	追 求 추구	追 慕 추모	追 放 추방	記 憶 기억
474	忠 誠		忠 告 충고	忠 言 충언	忠 節 충절	誠 實 성실	誠 意 성의
475	趣 味		興 趣 흥취	趣 旨 취지	趣 向 취향	加 味 가미	妙 味 묘미
476	就 業		就 任 취임	就 寢 취침	就 學 취학	開 業 개업	企 業 기업
477	治 績		治 國 치국	治 療 치료	治 安 치안	實 績 실적	業 績 업적
478	親 睦		親 近 친근	親 密 친밀	親 善 친선	親 庭 친정	和 睦 화목
479	寢 具		寢 臺 침대	寢 食 침식	具 備 구비	具 象 구상	具 現 구현
480	齒 牙		齒 根 치근	齒 石 치석	齒 列 치열	齒 痛 치통	象 牙 상아

浸潤	侵害	快擧	妥結	墮落	打算
침윤 : ①차차 젖어 들어감. ②점차 침입하여 퍼짐. **예** 漏水浸潤(누수침윤)	**침해** : 남의 사적 범위에 침범하여 해를 끼침. **예** 權利侵害(권리침해)	**쾌거** : 쾌승이나 위업 등을 이룬 통쾌하고 장한 일. **예** 優勝快擧(우승쾌거)	**타결** : 양쪽이 서로 좋도록 협의 내지 절충하여 매듭지음. **예** 圓滿妥結(원만타결)	**타락** : 성질이나 품행이 나빠서 못된 구렁에 빠짐. **예** 道義墮落(도의타락)	**타산** : 이해(이익과 손해) 관계를 따져 헤아림. **예** 利害打算(이해타산)

浸	潤	侵	害	快	擧	妥	結	墮	落	打	算
적실 침	젖을 윤	범할 침	해칠 해	쾌할 쾌	들 거	타협할 타	맺을 결	떨어질 타	떨어질 락	칠 타	셈할 산
水 – 7	水 – 12	人 – 7	宀 – 7	心 – 4	手 – 14	女 – 4	糸 – 6	土 – 12	艸 – 9	手 – 2	竹 – 8

浸	潤	侵	害	快	擧	妥	結	墮	落	打	算

浸	潤	侵	害	壮*	举	协*	商	堕	落	盘*	算
찐	룬	친	하이	쭈왕	쥐	쓰에	쌍	뚜어	뤄	판	쏸

* 快刀亂麻(쾌도난마) : 어지럽게 뒤얽힌 사물을 큰 힘으로 명쾌하게 처리함.

짚신도 짝이 있다.
Every Jack has his Jill.

脫皮	探究	貪慾	太陽	泰平	宅地
탈피 : 낡은 사고 방식에서 벗어나 진보함. **예**舊習脫皮(구습탈피)	**탐구** : 진리나 법칙 등을 더듬어 깊이 연구함. **예**眞理探究(진리탐구)	**탐욕** : 지나치게 탐하는 욕심. **예**貪慾吝嗇(탐욕인색)	**태양** : 태양계 중심에 있으며 지구 등 행성을 거느린 항성. **예**太陽自轉(태양자전)	**태평** : 세상이 안정되어 아무런 근심이 없고 평안함. **예**天下泰平(천하태평)	**택지** : 집터. 집을 지을 수 있는 땅. **예**宅地造成(택지조성)

脫	皮	探	究	貪	慾	太	陽	泰	平	宅	地
벗을 **탈**	가죽 **피**	찾을 **탐**	궁구할 **구**	탐낼 **탐**	욕심 **욕**	클 **태**	볕 **양**	클 **태**	평평할 **평**	집 **택**	땅 **지**
肉－7	皮－0	手－8	穴－2	貝－8	心－11	大－1	阜－9	水－5	干－2	宀－3	土－3

解*	脫*	探	求	貪	欲	太	阳	太	平	宅	地
졔	퉈	탄	쥬	탄	위	타이	양	타이	핑	짜이	띠

* 학문이나 예술 분야의 권위자나 대가를 '泰斗(태두)'라고 한다. 泰斗는 泰山北斗(태산북두)의 준말이다.

英韓
世界名言

Education has produced a vast population able to read but unable to distinguish what is worth reading.
교육은 수많은 사람들에게 글은 가르치면서 읽을 가치가 있는 것을 가려내는 능력은 길러주지 못했다. ▲ 트리블리안(영국 역사가, 1876~1962)

吐說	土壤	討議	透明	投資	破格
토설 : 숨겼던 사실을 토하듯 비로소 밝혀 말함. 예秘密吐說(비밀토설)	**토양** : ①흙. ②농작물·현상·활동 등이 생성·발전할 수 있는 기반의 비유.	**토의** : 어떤 문제에 대해 각자 의견을 내놓고 검토하고 협의함.	**투명** : 흐리지 않고 속까지 훤히 트여 보임. 예透明琉璃(투명유리)	**투자** : 어떤 사업에 영리를 목적으로 밑천을 댐. 출자. 예投資誘致(투자유치)	**파격** : 격식을 깨뜨리거나 벗어남. 또는 그 격식. 예破格人事(파격인사)

吐	說	土	壤	討	議	透	明	投	資	破	格
토할 토	말씀 설	흙 토	땅 양	칠 토	의논할 의	통할 투	밝을 명	던질 투	재물 자	깨뜨릴 파	법식 격
口 − 3	言 − 7	土 − 0	土 − 17	言 − 3	言 − 13	辵 − 7	日 − 4	手 − 4	貝 − 6	石 − 6	木 − 6

吐	說	土	壤	討	議	透	明	投	資	破	格

吐	露*	土	壤	計	論*	透	明	投	資	破	格
투	루	투	랑	토우	룬	터우	밍	터우	즈	퍼	꺼

* 爛商討議(난상토의) : 충분히 의견을 나누어 토의함.

천 마디의 말보다 한 번 보는 게 더 낫다. (백문이 불여일견)
A picture is worth a thousand words.

HAKEUN
韓英
속담

派遣	波及	把守	罷宴	版局	八億
파견 : 임무를 맡겨 외지나 외국으로 사람을 보냄. **예**派遣勤務(파견근무)	**파급** : 어떤 일의 여파나 영향이 차차 전하여 멀리 미침. **예**波及效果(파급효과)	**파수** : 경계하여 지킴. 또는 그 사람. **예**把守哨兵(파수초병)	**파연** : 잔치 등 주연을 파함. 잔치를 끝냄. **예**酒宴罷場(주연파장)	**판국** : ①사건이 벌어져 있는 형편이나 국면. ②집터나 묘지의 위치와 형세.	**팔억** : 수효나 액수 등으로 억의 여덟 배. **예**八億策定(팔억책정)

派	遣	波	及	把	守	罷	宴	版	局	八	億
물갈래 **파**	보낼 **견**	물결 **파**	미칠 **급**	잡을 **파**	지킬 **수**	파할 **파**	잔치 **연**	조각 **판**	판 국	여덟 팔	억 억
水-6	辵-10	水-5	又-2	手-4	宀-3	网-10	宀-7	片-4	尸-4	八-0	人-13

派遣 波及 把守 罷宴 版局 八亿
파이 치엔 / 버 지 / 빠 써우 / 빠 얜 / 빤 쥐 / 빠 이

編隊	便宜	片舟	偏頗	肺肝	廢鑛
편대 : ①대오를 편성함. ②비행기 등이 짝지어 갖춘 대형. 예隊伍編成(대오편성)	편의 : 형편이나 조건 따위가 편리하고 좋음. 예便宜提供(편의제공)	편주 : 작은 배. 조각 배. 편주(=扁舟). 예一葉片舟(일엽편주)	편파 : 한쪽으로 치우쳐 공평하지 못함. 예偏頗報道(편파보도)	폐간 : 폐와 간. 호흡 기관인 허파와 내분비선의 간장. 예肺肝正常(폐간정상)	폐광 : 광산에서 광물 캐내는 일을 그만둠. 또는 그 광산. 예廢鑛入口(폐광입구)

編	隊	便	宜	片	舟	偏	頗	肺	肝	廢	鑛
엮을 편	떼 대	편할 편	마땅 의	조각 편	배 주	치우칠 편	치우칠 파	허파 폐	간 간	폐할 폐	쇳덩이 광
糸—9	阜—9	人—7	宀—5	片—0	舟—0	人—9	頁—5	肉—5	肉—3	广—12	金—15

编	队	便	宜	扁	舟	偏	颇	肺	肝	废	矿
삐엔	뚜이	삐엔	이	피엔	쩌우	피엔	퍼	페이	간	페이	쾅

HAKEUN
180~184p

本文의 讀音쓰기와 派生語 익히기

● 앞쪽을 보거나 사전보기 허용. 시간 구애없이 차분히 익혀 각인하세요.

No	어휘	독음쓰기	파생어휘독음정리				
481	侵害		侵入 침입	侵犯 침범	加害 가해	無害 무해	傷害 상해
482	快擧		快感 쾌감	快速 쾌속	快哉 쾌재	擧論 거론	擧行 거행
483	妥結		妥當 타당	妥協 타협	結果 결과	結成 결성	結實 결실
484	打算		打開 타개	打擊 타격	打者 타자	算定 산정	算出 산출
485	脫皮		脫稿 탈고	脫落 탈락	脫稅 탈세	毛皮 모피	羊皮 양피
486	探究		探問 탐문	探索 탐색	探險 탐험	硏究 연구	追究 추구
487	太陽		太古 태고	太極 태극	太初 태초	陽性 양성	陽地 양지
488	貪慾		貪官 탐관	貪讀 탐독	貪汚 탐오	慾心 욕심	野慾 야욕
489	宅地		家宅 가택	社宅 사택	自宅 자택	地球 지구	大地 대지
490	吐說		吐露 토로	吐血 토혈	說得 설득	說明 설명	說話 설화
491	討議		討論 토론	討伐 토벌	檢討 검토	議論 의론	議長 의장
492	投資		投稿 투고	投機 투기	投宿 투숙	資料 자료	資金 자금
493	破格		破鏡 파경	破局 파국	破棄 파기	骨格 골격	規格 규격
494	波及		波動 파동	波狀 파상	波長 파장	未及 미급	普及 보급
495	把守		把握 파악	守備 수비	守衛 수위	守護 수호	攻守 공수
496	版局		版權 판권	版畵 판화	政局 정국	終局 종국	形局 형국
497	便宜		便道 편도	便利 편리	便乘 편승	便法 편법	宜當 의당
498	偏頗		偏見 편견	偏母 편모	偏食 편식	偏愛 편애	頗多 파다
499	廢鑛		廢校 폐교	廢棄 폐기	廢物 폐물	鑛物 광물	鑛山 광산
500	肺肝		肺腑 폐부	肺炎 폐렴	肺臟 폐장	肝腸 간장	肝膽 간담

英韓
世界名言

It takes a great deal of history to produce a little literature.
약간의 문학을 만들어 내기 위해 아주 많은 역사가 필요하다.

▲ 제임스(미국 작가, 1843~1916)

閉鎖	浦口	抱擁	包含	爆笑	暴雨
폐쇄 : ①통행하지 못하게 닫거나 막음. ②기관·단체 등의 기능을 정지 시킴.	**포구** : 배가 드나 드는 바다·강·하천의 어귀. **예**沿岸 浦口(연안포구)	**포옹** : 한쪽이 다른 한쪽의 품에 안기거 나 서로 껴안음. **예** 抱擁感激(포옹감격)	**포함** : 사물·내용 등의 속에 싸여 있 음. 또는 함께 넣음. **예**五名包含(오명포함)	**폭소** : 폭발하듯 갑자기 웃는 웃음. **예**一齊爆笑 (일제 〈-히〉 폭소)	**폭우** : 갑자기 많이 쏟아지는 비. **예**天 動暴雨(천동〈-천둥 의 본딧말〉 폭우)

閉	鎖	浦	口	抱	擁	包	含	爆	笑	暴	雨
닫을 폐	쇠사슬 쇄	물가 포	입 구	안을 포	안을 옹	쌀 포	머금을 함	폭발할 폭	웃을 소	사나울 폭	비 우
門 – 3	金 – 10	水 – 7	口 – 0	手 – 5	手 – 13	勹 – 3	口 – 4	火 – 15	竹 – 4	日 – 11	雨 – 0

閉	鎖	浦	口	抱	擁	包	含	爆	笑	暴	雨

闭	锁	浦	口	拥	抱	包	含	大	笑	暴	雨
삐	쒀	푸	커우	융	빠우	빠우	한	따	쌰우	빠우	위

천천히 그리고 꾸준히 하면 이긴다.
Slow and steady win the game.

HAKEUN
韓英
속담

票 決	表 裏	漂 船	標 語	豊 年	疲 勞
표결 : 각 사람의 의사를 반영한 투표로써 결정함. 예案件票決(안건표결)	**표리** : ①속과 겉. 안팎. ②표면과 내심. 예表裏不同(표리부동)	**표선** : 표류선. 바람에 밀려 정처(定處)없이 떠도는 배. 예漂流船舶(표류선박)	**표어** : 주의·주장·강령 등을 간명하게 표현한 짧은 어구. 예標語公募(표어공모)	**풍년** : 농사가 잘된 해. 수확이 큰 해. 유년(有年)예豊年兆朕(풍년조짐)	**피로** : 심신이 고단함. 과로 따위로 지침. 예疲勞回復(피로회복)

票	決	表	裏	漂	船	標	語	豊	年	疲	勞
표 표	정할 결	거죽 표	속 리	뜰 표	배 선	표할 표	말씀 어	풍년 풍	해 년	피곤할 피	수고할 로
示 — 6	水 — 4	衣 — 3	衣 — 7	水 — 11	舟 — 5	木 — 11	言 — 7	豆 — 6	干 — 3	疒 — 5	力 — 10

票	決	表	里	漂	船	标	语	丰	年	疲	劳
표우	줴	뽀우	리	표우	촨	뽀우	위	펑	니엔	피	로우

彼 我	畢 竟	必 須	賀 禮	荷 役	河 川
피아 : ①그와 나. ②저편과 이편. ③상대편과 우리편. 예彼我雙方(피아쌍방)	**필경** : 마침내. 결국에는. 드디어. 기어이. 예畢竟完遂(필경완수)	**필수** : 꼭 하여야 하거나 있어야 함. 예必須科目(필수과목)	**하례** : 축하 예식. 축하의 행사를 예법에 따라 행하는 식. 예新年賀禮(신년하례)	**하역** : 운반 차량이나 배 등에서 짐을 싣고 부리는 일. 예荷役作業(하역작업)	**하천** : 강과 시내를 이르는 말. 예河川汚染(하천오염)

彼	我	畢	竟	必	須	賀	禮	荷	役	河	川
저 피	나 아	마칠 필	마침내 경	반드시 필	모름지기 수	하례 하	예도 례	멜 하	부릴 역	물 하	내 천
彳-5	戈-3	田-6	立-6	心-1	頁-3	貝-5	示-13	艸-7	彳-4	水-5	巛-0

彼此*	终于*	必须	賀仪*	装卸*	河 川
삐 츠	쫑 위	삐 쒸	허 이	쭈왕 씨에	허 촨

로마는 하루아침에 이루어지지 않았다. (첫술에 배부르랴)
Rome was not built in a day.

HAKEUN
韓英
속담

寒 帶	韓 流	閑 寂	汗 蒸	割 賦	陷 沒
한대 : 남북 위선 각 66.5도로부터 양극까지의 한랭한 지대. 圓 寒帶前線(한대전선)	**한류** : 1990년대 말부터 동남 아시아에서 일기 시작한 한국 대중문화 열풍. 圓韓流熱風(한류열풍)	**한적** : 한가하고 고요함. 겨를이 있고 조용한 분위기. 圓 山寺閑寂(산사한적)	**한증** : 몸을 덥게 하여 땀을 내어서 병을 치료하는 일. 圓汗蒸幕(한증막)	**할부** : 지급할 돈을 여러 번에 나누어 냄. 圓割賦販賣 (할부판매)	**함몰** : ①물이나 땅속으로 꺼져서 내려앉음. ②재난을 당하여 멸망함. 圓陷沒湖(함몰호)

寒	帶	韓	流	閑	寂	汗	蒸	割	賦	陷	沒
찰 한	띠 대	나라 한	흐를 류	한가할 한	고요할 적	땀 한	증기 증	나눌 할	구실 부	빠질 함	빠질 몰
宀 — 9	巾 — 8	韋 — 8	水 — 7	門 — 4	宀 — 8	水 — 3	艸 — 10	刀 — 10	貝 — 8	阜 — 8	水 — 4

寒	帶	韓	流	閑	寂	汗	蒸	割	賦	陷	沒

寒	帶	韩	流	清*	闲*	发*	汗*	分*	给*	陷	没
한	따이	한	류	칭	씨엔	파	한	펀	지	씨엔	메이

港 都	航 進	該 博	海 岸	幸 運	香 臭
항도 : 항구 도시의 준말. 예港都釜山(항도부산)	항진 : 배나 비행기가 앞으로 나아감. 예海洋航進(해양항진)	해박 : 여러 방면으로 아는 것이 많음. 예該博知識(해박지식)	해안 : 바다와 육지가 만나는 곳. 바닷가. 예海岸地方(해안지방)	행운 : ①좋은 운수. ②행복한 운수. 예幸運祈願(행운기원)	향취 : 향내. 좋은 느낌을 주는 냄새. 예芳草香臭(방초향취)

港	都	航	進	該	博	海	岸	幸	運	香	臭
항구 항	도읍 도	배 항	나아갈 진	해당할 해	너를 박	바다 해	언덕 안	다행 행	움직일 운	향기 향	냄새 취
水-9	邑-9	舟-4	辵-8	言-6	十-10	水-7	山-5	干-5	辵-9	香-0	自-4

港	都	航	往*	渊*	博	海	岸	幸	运	香	臭
깡	뚜	항	왕	위엔	버	하이	안	씽	윈	쌍	처우

HAKEUN
186~190p

교육 인적 자원부 선정 한자

本文의 讀音쓰기와 派生語 익히기

● 앞쪽을 보거나 사전보기 허용. 시간 구애없이 차분히 익혀 각인하세요.

No	어 휘	독음쓰기	파 생 어 휘 독 음 정 리				
501	閉 鎖		閉幕 폐막	閉店 폐점	閉會 폐회	鎖國 쇄국	連鎖 연쇄
502	抱 擁		抱負 포부	抱恨 포한	抱腹 포복	擁護 옹호	擁立 옹립
503	包 含		包攝 포섭	包容 포용	包圍 포위	包藏 포장	含有 함유
504	爆 笑		爆擊 폭격	爆發 폭발	爆彈 폭탄	冷笑 냉소	談笑 담소
505	票 決		開票 개표	得票 득표	投票 투표	決勝 결승	決定 결정
506	表 裏		表具 표구	表面 표면	表情 표정	表現 표현	腦裏 뇌리
507	標 語		標本 표본	標題 표제	標準 표준	言語 언어	國語 국어
508	疲 勞		疲困 피곤	疲弊 피폐	勞苦 노고	過勞 과로	勤勞 근로
509	畢 竟		畢納 필납	畢生 필생	畢業 필업	未畢 미필	究竟 구경
510	必 須		必死 필사	必需 필수	必勝 필승	必要 필요	須至 수지
511	賀 禮		賀客 하객	賀宴 하연	賀正 하정	缺禮 결례	答禮 답례
512	荷 役		荷船 하선	荷重 하중	荷物 하물	役軍 역군	役割 역할
513	韓 流		韓國 한국	韓服 한복	上流 상류	電流 전류	流行 유행
514	閑 寂		閑暇 한가	閑良 한량	閑散 한산	孤寂 고적	靜寂 정적
515	割 賦		割當 할당	割禮 할례	割引 할인	月賦 월부	天賦 천부
516	寒 帶		寒暖 한난	寒冷 한랭	寒害 한해	暖帶 난대	紐帶 유대
517	港 都		港口 항구	港灣 항만	都賣 도매	都市 도시	都合 도합
518	該 博		該當 해당	博士 박사	博識 박식	博愛 박애	博學 박학
519	海 岸		海東 해동	海里 해리	海洋 해양	海底 해저	沿岸 연안
520	幸 運		幸福 행복	運動 운동	運命 운명	運送 운송	運營 운영

許諾		玄琴		現狀		懸案		顯著		賢妻	
허락 : ①청하는 일을 들어줌. ②하도록 승낙함. 예外出許諾(외출허락)		**현금** : 거문고의 다른 이름. 거문고 소리를 듣고 검은 학이 날았다 하여 붙여진 이름.		**현상** : ①현재의 상태. ②지금의 형편. 예現狀維持(현상유지)		**현안** : 해결되지 않은 채 남아 있는 문제 또는 의안. 예懸案問題(현안문제)		**현저** : 형상·형세 따위가 뚜렷이 드러남. 예顯著變化(현저변화)		**현처** : ①어진 아내. ②현숙하고 현명한 아내. 예賢妻貞淑(현처정숙)	

許	諾	玄	琴	現	狀	懸	案	顯	著	賢	妻
허락할 **허**	대답할 **락**	검을 **현**	거문고 **금**	나타날 **현**	형상 **상**	매달 **현**	책상 **안**	나타날 **현**	나타날 **저**	어질 **현**	아내 **처**
言 – 4	言 – 9	玄 – 0	玉 – 8	玉 – 7	犬 – 4	心 – 16	木 – 6	頁 – 14	艸 – 9	貝 – 8	女 – 5

許	諾	玄	琴	現	狀	懸	案	顯	著	賢	妻

許	諾	玄	琴	現	狀	悬	案	显	著	贤	妻
쒸	눠	쑤엔	친	씨엔	쭈왕	쑤엔	안	씨엔	쭈	씨엔	치

* 우리 나라 고유의 현악기 伽倻琴(가야금)은 가야의 우륵이 만들었다 하여 생긴 이름이다.

콩으로 메주를 쑨다 해도 믿지 않는다.
You've cried wolf too many times.

血眼	嫌疑	脅迫	協贊	螢光	刑罰
혈안 : 몹시 찾거나 얻으려고 기를 쓰고 덤벼 충혈된 눈. 예 執拗血眼(집요혈안)	**혐의** : 범죄를 저지른 사실이 있으리라는 의심. 예 不正嫌疑(부정혐의)	**협박** : 해악을 끼칠 뜻을 통고하여 공포를 줌. 예 脅迫狀(협박장)	**협찬** : 찬동하여 재정적으로 도움을 줌. 예 提供協贊(제공협찬)	**형광** : 투사 광선과 전혀 다른 고유한 빛깔의 광선을 방사하는 현상. 예 螢光燈(형광등)	**형벌** : 법률상 효과로 국가가 범죄자에게 제재를 가함. 예 刑罰主義(형벌주의)

血	眼	嫌	疑	脅	迫	協	贊	螢	光	刑	罰
피 혈	눈 안	의심할 혐	의심할 의	위협할 협	핍박할 박	도울 협	찬성할 찬	반딧불 형	빛 광	형벌 형	벌줄 벌
血 — 0	目 — 6	女 — 10	疋 — 9	肉 — 6	辵 — 5	十 — 6	貝 — 12	虫 — 10	儿 — 4	刀 — 4	网 — 9

血	眼	嫌	疑	胁	迫	赞*	助*	萤	光	刑	罚
쒜	앤	씨엔	이	쓰에	퍼	짠	쭈	잉	꽝	씽	파

兄弟	亨通	惠澤	豪傑	湖南	戸籍
형제: ①형과 아우. ②동기(同氣). 신도들이 서로 일컫는 말. 예父母兄弟(부모형제)	**형통**: 온갖 일들이 뜻대로 되거나 이루어짐. 예萬事亨通(만사형통)	**혜택**: 은혜와 덕택. 덕택으로 받는 어떤 일. 예文明惠澤(문명혜택)	**호걸**: 지혜와 용기가 뛰어나고 기개와 풍모가 있는 사람. 예當代豪傑(당대호걸)	**호남**: 지리적으로 전라남도와 전라북도를 아울러 이르는 말. 예湖南地方(호남지방)	**호적**: 호주를 중심으로 가족의 본적지·성명·관계 등의 신분을 기록한 공문서.

兄	弟	亨	通	惠	澤	豪	傑	湖	南	戸	籍
맏 형	아우 제	형통할 형	통할 통	은혜 혜	가릴 택	호걸 호	호걸 걸	호수 호	남녘 남	집 호	호적 적
儿—3	弓—4	亠—5	辵—7	心—8	水—13	豕—7	人—10	水—9	十—7	戸—0	竹—14

兄	弟	亨	通	惠	澤	豪	杰	湖	南	戸	籍
슝	띠	형	퉁	후이	쩌	호우	졔	후	난	후	지

털어서 먼지 안 나는 사람 없다.
Everyone has a skeleton in the closet.

HAKEUN
韓英
속담

胡 蝶	好 評	呼 吸	或 曰	婚 需	混 濁
호접 : 나비. 나비목의 곤충으로 두 쌍의 날개가 있는 곤충의 무리.예胡蝶夢(호접몽)	**호평** : 어떤 작품·행위 등을 좋게 평판함. 또는 그 평판.예批評好評(비평호평)	**호흡** : ①숨을 쉼. 또는 그 숨. ②함께 조화를 이룸.예呼吸器官(호흡기관)	**혹왈** : 어떤 사람이 말하는 바.예或者曰(혹자혹왈)	**혼수** : 혼인에 드는 물품이나 비용.예婚需費用(혼수비용)	**혼탁** : ①맑지 아니하고 흐림. ②정치·사회 현상 따위가 어지럽고 흐림.

胡	蝶	好	評	呼	吸	或	曰	婚	需	混	濁
오랑캐 **호**	나비 **접**	좋을 **호**	평론할 **평**	부를 **호**	들이쉴 **흡**	혹 **혹**	가로 **왈**	혼인할 **혼**	구할 **수**	섞을 **혼**	흐릴 **탁**
肉 - 5	虫 - 9	女 - 3	言 - 5	口 - 5	口 - 4	戈 - 4	日 - 0	女 - 8	雨 - 6	水 - 8	水 - 13

胡	蝶	好	評	呼	吸	或	曰	婚	需	混	濁

蝴	蝶	好	评	呼	吸	或	曰	婚	需	混	浊
후	뎨	호우	핑	후	씨	훠	웨	훈	쒸	훈	쭤

* **胡蝶夢(호접몽)**은 중국의 장자가 꾼 나비의 꿈에서 비롯된 말로, 이것과 저것, 선과 악, 삶과 죽음 등의 구별을 버리고 만물과 자아가 일체가 되어야 함을 주장하기 위해 끌어 온 비유적인 예임.

洪 福	鴻 雁	紅 疫	畫 廊	華 麗	禍 厄
홍복：큰 행복. 썩 큰 복을 누리는 힘. 🔘家門洪福(가문홍복)	**홍안**：큰 기러기와 작은 기러기. 🔘鴻鳥雁行(홍조안행)	**홍역**：여과성 병원체에 의해 발생하는 급성 발진성 전염병. 🔘紅疫豫防(홍역예방)	**화랑**：그림 등 미술품을 전시하는 곳. 🔘畫廊展示(화랑전시)	**화려**：①번화하고 고움. ②다채롭고 호화로움. 🔘衣裳華麗(의상화려)	**화액**：천변지이로 말미암은 불행한 사고와 액운. 🔘禍厄災殃(화액재앙)

洪	福	鴻	雁	紅	疫	畫	廊	華	麗	禍	厄
클 홍	복 복	기러기 홍	기러기 안	붉을 홍	염병 역	그림 화	행랑 랑	빛날 화	고울 려	재화 화	재앙 액
水－6	示－9	鳥－6	隹－4	糸－3	疒－4	田－8	广－10	艸－8	鹿－8	示－9	厂－2

洪	福	鴻	雁	麻 疹*		画 廊		华 丽*		灾 难*	
홍	푸	홍	옌	마	쩐	화	랑	화	리	짜이	난

HAKEUN
192~196p

本文의 讀音쓰기와 派生語 익히기

● 앞쪽을 보거나 사전보기 허용. 시간 구애없이 차분히 익혀 각인하세요.

No	어휘	독음쓰기	파생어휘독음정리				
521	許諾		許多 허다	許可 허가	免許 면허	承諾 승낙	應諾 응낙
522	現狀		現象 현상	現實 현실	現場 현장	形狀 형상	狀況 상황
523	懸案		懸隔 현격	懸垂 현수	懸板 현판	答案 답안	代案 대안
524	賢妻		賢明 현명	賢母 현모	賢哲 현철	愛妻 애처	良妻 양처
525	血眼		血管 혈관	血氣 혈기	血壓 혈압	眼鏡 안경	眼科 안과
526	嫌疑		嫌忌 혐기	嫌惡 혐오	容疑 용의	質疑 질의	懷疑 회의
527	協贊		協同 협동	協力 협력	協商 협상	贊成 찬성	贊否 찬부
528	刑罰		刑期 형기	刑法 형법	刑事 형사	賞罰 상벌	嚴罰 엄벌
529	兄弟		兄夫 형부	老兄 노형	父兄 부형	師弟 사제	弟子 제자
530	亨通		亨途 형도	通勤 통근	開通 개통	共通 공통	交通 교통
531	惠澤		恩惠 은혜	天惠 천혜	光澤 광택	德澤 덕택	潤澤 윤택
532	戶籍		戶口 호구	戶別 호별	戶主 호주	本籍 본적	移籍 이적
533	好評		好感 호감	好事 호사	好意 호의	評價 평가	評論 평론
534	呼吸		呼名 호명	呼訴 호소	呼應 호응	吸收 흡수	吸煙 흡연
535	婚需		婚期 혼기	婚姻 혼인	請婚 청혼	內需 내수	需要 수요
536	混濁		混同 혼동	混亂 혼란	混雜 혼잡	濁流 탁류	濁音 탁음
537	洪福		洪德 홍덕	洪水 홍수	洪恩 홍은	福利 복리	福音 복음
538	畵廊		畵家 화가	畵伯 화백	畵報 화보	舍廊 사랑	行廊 행랑
539	華麗		華僑 화교	華嚴 화엄	華榮 화영	美麗 미려	秀麗 수려
540	禍厄		禍根 화근	禍福 화복	災禍 재화	厄運 액운	橫厄 횡액

和 暢	貨 幣	確 答	擴 充	環 境	歡 迎
화창 : 날씨나 바람이 온화하고 맑음. 예 日氣和暢(일기화창)	**화폐** : 상품 교환의 매개물로 유통되는 주화나 지폐 등. 예 貨幣單位(화폐단위)	**확답** : 확실하게 대답함. 또는 그 대답. 예 確答回避(확답회피)	**확충** : 범위·세력·시설 등을 늘리고 넓혀 충실하게 함. 예 施設擴充(시설확충)	**환경** : 생물에게 직·간접으로 영향을 주는 자연적 조건. 예 環境快適(환경쾌적)	**환영** : 찾아오는 사람을 호의를 가지고 즐거이 맞음. 예 雙手歡迎(쌍수환영)

和	暢	貨	幣	確	答	擴	充	環	境	歡	迎
화목할 **화**	화창할 **창**	재물 **화**	화폐 **폐**	확실할 **확**	대답할 **답**	늘릴 **확**	채울 **충**	고리 **환**	지경 **경**	기쁠 **환**	맞을 **영**
口 — 5	日 — 10	貝 — 4	巾 — 12	石 — 10	竹 — 6	手 — 15	儿 — 3	玉 — 13	土 — 11	欠 — 18	辵 — 4

허	창	훠	삐	췌	따	쿼	충	환	찡	환	잉

천생연분
Match made in heaven.

HAKEUN
韓英
속담

換 率	活 躍	荒 涼	黃 沙	皇 帝	會 館
환율 : 한 나라 화폐와 다른 나라 화폐와의 교환 비율. 환시세(換時勢).	**활약** : ①기운차게 뛰어다님. ②눈부시게 활동함. 예活躍企待(활약기대)	**황량** : 들녘이나 주변 환경 등이 황폐하여 거칠고 쓸쓸함. 예荒涼廢墟(황량폐허)	**황사** : 봄에 중국 내륙의 사막이나 황토 지대에서 편서풍을 타고 날아오는 누런 모래.	**황제** : 군주. 예中國皇帝(중국황제)	**회관** : 집회나 회의 등을 목적으로 지은 건물. 예靑年會館(청년회관)

換	率	活	躍	荒	涼	黃	沙	皇	帝	會	館
바꿀 환	비율 률	살 활	뛸 약	거칠 황	서늘할 량	누를 황	모래 사	임금 황	임금 제	모을 회	집 관
手 − 9	玄 − 6	水 − 6	足 − 15	艹 − 6	水 − 8	黃 − 0	水 − 4	白 − 4	巾 − 6	日 − 9	食 − 8

汇 率	活 跃	荒 凉	黄 沙	皇 帝	会 堂
후이 루	훠 웨	황 량	황 싸	후앙 띠	후이 탕

* *會者定離*(회자정리) : 만난 사람은 반드시 헤어진다는 뜻으로, 헤어짐을 아쉬워하는 말로 많이 쓰인다.

回復	懷柔	劃期	橫斷	孝順	厚賜
회복: 이전의 상태로 돌이키거나 원래의 상태를 되찾음. 예健康回復(건강회복)	**회유**: 어루만져 잘 달램. 잘 달래어 동참할 것을 권유함. 예懷柔政策(회유정책)	**획기**: 획기적. 지금까지와는 다른 새로운 획을 긋는 것. 예劃期的發展(획기적발전)	**횡단**: 가로로 절단함. 가로로 지나감. 동서로 지나감. 예大陸橫斷(대륙횡단)	**효순**: 부모나 조상에게 효성스럽고 유순함. 예孝順至極(효순지극)	**후사**: 물품 따위를 아랫사람에게 후하게 내려 주거나 베풂. 예景品厚賜(경품후사)

回	復	懷	柔	劃	期	橫	斷	孝	順	厚	賜
돌아올 회	회복할 복	품을 회	부드러울 유	그을 획	기약 기	가로 횡	끊을 단	효도 효	순할 순	두터울 후	줄 사
口 — 3	彳 — 9	心 — 16	木 — 5	刀 — 12	月 — 8	木 — 12	斤 — 14	老 — 3	頁 — 3	厂 — 7	貝 — 8

恢*	复	怀	柔	划	时*	横	断	孝	顺	厚	赐
후이	푸	화이	러우	후아	쓰	헝	뚜완	쑈우	쑨	허우	츠

* 下厚上薄(하후상박) : 아랫사람에게 후하고 윗사람에게 박함. 임금 조정 때 많이 나오는 말이다.

하룻강아지 범 무서운 줄 모른다.
Fools rush oin where angels fear to tread.

後援	訓令	毁損	揮毫	休暇	凶兆
후원 : 뒤에서 도와줌. 예後援會長(후원회장)	**훈령** : 상급 관청이 하급 관청에 명령을 내림. 또는 그 명령. 예訓令下達(훈령하달)	**훼손** : ①명예 따위를 손상함. ②헐거나 깨뜨려 못 쓰게 함. 예名譽毁損(명예훼손)	**휘호** : 붓을 휘둘러 글씨를 쓰거나 그림을 그림. 예新春揮毫(신춘휘호)	**휴가** : 직장·학교·군대 등의 단체에서 일정 기간 쉬는 일. 예出産休暇(출산휴가)	**흉조** : 불길한 징조. 불길한 조짐. 반吉兆(길조)

後	援	訓	令	毁	損	揮	毫	休	暇	凶	兆
뒤 후	도울 원	가르칠 훈	명령할 령	헐 훼	덜 손	휘두를 휘	터럭 호	쉴 휴	겨를 가	흉할 흉	억조 조
彳—6	手—9	言—3	人—3	殳—9	手—10	手—9	毛—7	人—4	日—9	凵—2	儿—4

后	援	训	令	毁	损	挥	毫	休	假*	凶	兆
허우	왠	쒼	링	후이	쑨	후이	호우	쑤우	쟈	쓩	쪼우

黑字	興奮	稀貴	戲弄	希望	喜捨
흑자 : 수입이 지출보다 많아 잉여 이익이 생기는 일. **예** 黑字維持(흑자유지)	**흥분** : 감정이 북받쳐 일어남. 또는 그 감정. **예** 群衆興奮(군중흥분)	**희귀** : 동물·식물·물건·현상 등이 드물어서 매우 진귀함. **예** 稀貴動物(희귀동물)	**희롱** : 말·행동 따위로 실없이 장난삼아 놀리는 짓. **예** 男女戲弄(남녀희롱)	**희망** : 소원을 이루거나 얻고자 기대하고 바람. **예** 留學希望(유학희망)	**희사** : ①남을 위해 즐거운 마음으로 재물을 냄. ②절이나 교회에 기부함.

黑	字	興	奮	稀	貴	戲	弄	希	望	喜	捨
검을 흑	글자 자	일어날 흥	떨칠 분	드물 희	귀할 귀	희롱할 희	희롱할 롱	바랄 희	바랄 망	기쁠 희	버릴 사
黑 - 0	子 - 3	臼 - 9	大 - 13	禾 - 7	貝 - 5	戈 - 13	廾 - 4	巾 - 4	月 - 7	口 - 9	手 - 8

黑	字	興	奮	稀	貴	戲	弄	希	望	喜	捨

黑	字	兴	奋	稀	有*	戏	弄	希	望	捐*	赠*
헤이	쯔	씽	펀	씨	유	씨	눙	씨	왕	주엔	쩡

* 무서운 전염병 페스트를 黑死病(흑사병)이라고도 한다. 이 병에 걸리면 피부색이 검은 자줏빛으로 변하여 죽었으므로 black dead, 즉 흑사병이라 불리게 되었다고 한다.

교육 인적 자원부 선정 한자

HAKEUN 198~202p

本文의 讀音쓰기와 派生語 익히기

● 앞쪽을 보거나 사전보기 허용. 시간 구애없이 차분히 익혀 각인하세요.

No	어휘	독음쓰기	파생어휘독음정리				
541	和 暢		和氣 화기	和答 화답	和睦 화목	流暢 유창	暢達 창달
542	貨 幣		貨物 화물	貨主 화주	貨車 화차	造幣 조폐	紙幣 지폐
543	確 答		確率 확률	確立 확립	確保 확보	確認 확인	對答 대답
544	擴 充		擴大 확대	擴散 확산	擴聲 확성	充分 충분	充足 충족
545	換 率		換算 환산	換氣 환기	稅率 세율	利率 이율	效率 효율
546	活 躍		活動 활동	活性 활성	活用 활용	跳躍 도약	躍進 약진
547	黃 沙		黃狗 황구	黃色 황색	黃土 황토	沙果 사과	銀沙 은사
548	會 館		會見 회견	會社 회사	會食 회식	公館 공관	本館 본관
549	回 復		回顧 회고	回歸 회귀	回信 회신	復古 복고	復歸 복귀
550	劃 期		劃一 획일	計劃 계획	企劃 기획	初期 초기	末期 말기
551	孝 順		孝道 효도	孝婦 효부	孝誠 효성	順序 순서	順應 순응
552	厚 賜		厚待 후대	厚德 후덕	厚生 후생	厚誼 후의	下賜 하사
553	後 援		後輩 후배	後進 후진	後悔 후회	聲援 성원	支援 지원
554	毀 損		毀言 훼언	損傷 손상	損失 손실	損益 손익	損害 손해
555	休 暇		休憩 휴게	休眠 휴면	休養 휴양	病暇 병가	餘暇 여가
556	凶 兆		凶家 흉가	凶年 흉년	凶惡 흉악	兆朕 조짐	徵兆 징조
557	黑 字		黑幕 흑막	黑白 흑백	黑心 흑심	文字 문자	誤字 오자
558	興 奮		興亡 흥망	興業 흥업	興行 흥행	奮發 분발	奮鬪 분투
559	稀 貴		稀微 희미	稀薄 희박	稀釋 희석	貴賤 귀천	貴下 귀하
560	希 望		希求 희구	可望 가망	渴望 갈망	觀望 관망	所望 소망

剛	皆	卿	鏡	庚	孔	恭	厥	斤	錦	豈	奈
剛	皆	卿	鏡	庚	孔	恭	厥	斤	錦	豈	奈
군셀 강	모두 개	벼슬 경	거울 경	천간 경	구멍 공	공손할 공	그 궐	도끼 근	비단 금	어찌 기	어찌 나
刀 — 8	白 — 4	卩 — 10	金 — 11	广 — 5	子 — 1	心 — 6	厂 — 10	斤 — 0	金 — 8	豆 — 3	大 — 3

檀	畓	跳	敦	斗	鹿	廟	茂	眉	朴	返	芳
檀	畓	跳	敦	斗	鹿	廟	茂	眉	朴	返	芳
박달나무 단	논 답	뛸 도	도타울 돈	말 두	사슴 록	사당 묘	우거질 무	눈썹 미	순박할 박	돌아올 반	꽃다울 방
木 — 13	田 — 4	足 — 6	攴 — 8	斗 — 0	鹿 — 0	广 — 12	艸 — 5	目 — 4	木 — 2	辵 — 4	艸 — 4

행동보다 말이 쉽다.
Easier said than done.

HAKEUN
韓英
속담

倍	斯	嘗	徐	恕	昔	釋	鮮	騷	頌	殊	囚
곱 배	이 사	맛볼 상	천천할 서	용서할 서	옛 석	풀 석	고울 선	떠들 소	기릴 송	다를 수	가둘 수
人－8	斤－8	口－11	彳－7	心－6	日－4	釆－13	魚－6	馬－10	頁－4	歹－6	囗－2

遂	雖	孰	脣	循	息	芽	耶	揚	於	焉	汝
이룰 수	비록 수	누구 숙	입술 순	좇을 순	숨쉴 식	싹 아	그런가 야	나타낼 양	어조사 어	어찌 언	너 여
辵－9	隹－9	子－8	肉－7	彳－9	心－6	艸－4	耳－3	手－9	方－4	火－7	水－3

英韓
世界名言

Hear that lonesome whippoorwill? He sounds too blue to fly. The midnight train is whining low, I'm so lonesome I could cry.
저 외로운 쏙독새 소리가 들리는가? 너무 우울해 날지도 못하는 소리가. 한밤의 기적 소리가 고요히 흐느끼고, 나는 외로워 울고 싶어라.
▲ 윌리엄스(미국 작곡가·가수, 1923~1953)

興	予	余	悦	鹽	吾	鳴	翁	瓦	畏	遙	欲
興	予	余	悦	鹽	吾	鳴	翁	瓦	畏	遙	欲
수레 여	나 여	나 여	기쁠 열	소금 염	나 오	탄식소리오	늙은이 옹	기와 와	두려울 외	멀 요	하고자할 욕
車 - 10	亅 - 3	人 - 5	心 - 7	鹵 - 13	口 - 4	口 - 10	羽 - 4	瓦 - 0	田 - 4	辵 - 10	欠 - 7

尤	于	又	云	緯	威	惟	遊	愈	矣	而	刺
尤	于	又	云	緯	威	惟	遊	愈	矣	而	刺
더욱 우	어조사우	또 우	이를 운	씨 위	위엄 위	생각할 유	놀 유	나을 유	어조사 의	말이을 이	찌를 자
尤 - 1	二 - 1	又 - 0	二 - 2	糸 - 9	女 - 6	心 - 8	辵 - 9	心 - 9	矢 - 2	而 - 0	刀 - 6

호랑이도 제 말 하면 온다.
Talk of an angel and he will appear.

HAKEUN
韓英
속담

恣	哉	跡	滴	折	亭	拙	洲	遵	贈	之	姪
恣	哉	跡	滴	折	亭	拙	洲	遵	贈	之	姪
방자할 자	어조사 재	자취 적	물방울 적	꺾을 절	정자 정	옹졸할 졸	섬 주	좇을 준	줄 증	갈 지	조카 질
心—6	口—6	足—6	水—11	手—4	亠—7	手—5	水—6	辵—12	貝—12	丿—3	女—6

捉	哲	肖	抄	寸	催	恥	漆	怠	擇	貝	被
捉	哲	肖	抄	寸	催	恥	漆	怠	擇	貝	被
잡을 착	밝을 철	닮을 초	베낄 초	마디 촌	재촉할 최	부끄러울 치	옻 칠	게으를 태	가릴 택	조개 패	미칠 피
手—7	口—7	肉—3	手—4	寸—0	人—11	心—6	水—11	心—5	手—13	貝—0	衣—5

* 우리 나라 이름에 많이 쓰이는 晳을 흔히 哲로 혼동하는 경우가 많다.
晳은 '밝은 석'이다.

호미로 막을 데 가래로 막는다.
A stitch in time saves nine.

HAKEUN
韓英
속담

旱	咸	恒	巷	奚	核	響	享	軒	絃	縣	穴
旱	咸	恒	巷	奚	核	響	享	軒	絃	縣	穴
가물 **한**	다 **함**	항상 **항**	거리 **항**	어찌 **해**	씨 **핵**	울릴 **향**	누릴 **향**	추녀 **헌**	악기줄 **현**	고을 **현**	구멍 **혈**
日 - 3	口 - 6	心 - 6	己 - 6	大 - 7	木 - 6	音 - 13	亠 - 6	車 - 3	糸 - 5	糸 - 10	穴 - 0

兮	乎	浩	昏	弘	禾	穫	丸	曉	侯	輝	胸
兮	乎	浩	昏	弘	禾	穫	丸	曉	侯	輝	胸
어조사 **혜**	어조사 **호**	넓을 **호**	어두울 **혼**	넓을 **홍**	벼 **화**	벨 **확**	둥글 **환**	새벽 **효**	제후 **후**	빛날 **휘**	가슴 **흉**
入 - 2	ノ - 4	水 - 7	日 - 4	弓 - 2	禾 - 0	禾 - 14	丶 - 2	日 - 12	人 - 7	車 - 8	肉 - 6

1800 教育人的資源部選定

音別索引

● 한자음은 가나다순

가
佳 10
假 11
價 163
加 10
可 10
家 11
暇 201
架 10
歌 10
街 10

각
刻 19
却 60
各 11
角 11
覺 12
脚 17
閣 50

간
刊 128
干 113
幹 12
姦 12
懇 11
看 11
簡 12
肝 184
間 100

갈
渴 24

감
減 88
感 12
敢 26
甘 13
監 12
鑑 12

갑
甲 13

강
剛 204
康 13
強 14
江 13
降 88
綱 13
講 13
鋼 172

개
介 14
個 11
慨 14
改 14
概 14
蓋 78
皆 204
開 14

객
客 16

갱
更 16

거
去 90
居 16
巨 16
拒 16
據 165
擧 180
距 16

건
乾 17
件 159
健 17
建 17

걸
乞 17
傑 194

검
儉 17
劍 52
檢 17

격
激 18
隔 18
擊 64
格 182

견
堅 164
犬 18
牽 18
遣 183
絹 19
肩 18
見 18

결
決 187
潔 156
結 180
缺 19

겸
兼 19
謙 19

경
京 20
傾 22
卿 204
境 198
徑 67
庚 204
慶 22
敬 162
景 166
竟 188
硬 20
競 20
經 20
耕 50
警 19
輕 20
鏡 204
頃 19
驚 20

계

係 28
啓 23
契 22
季 23
溪 22
階 128
戒 169
械 22
界 62
癸 23
系 23
繼 100
繫 23
計 23
鷄 22

고
古 24
告 19
固 134
姑 24
孤 24
庫 170
故 25
枯 24
考 24
苦 76
顧 24
稿 126
高 150
鼓 25

곡
哭 134
曲 11
穀 113
谷 22

곤
困 86
坤 25

골
骨 49

공
供 25
公 26
共 25
功 129
孔 204
工 10
恭 204
恐 25
攻 153
空 170
貢 26

과
寡 26
果 26
過 11
科 26
誇 26
課 24

곽
郭 5

관

冠 22
官 28
寬 28
慣 28
管 28
觀 16
貫 28
關 28
館 199

광
光 193
廣 29
狂 29
鑛 184

괘
掛 29

괴
塊 132
壞 83
怪 29
愧 138

교
交 29
巧 156
郊 42
敎 30
校 30
橋 29
矯 30
較 83

구
丘 30
久 129
九 32
俱 31

具 178
區 31
口 186
句 101
懼 25
拘 32
狗 30
救 31
求 175
構 31
球 113
苟 31
究 181
舊 30
驅 31

국
國 159
局 183
菊 32

군
君 32
郡 32
群 40
軍 32

굴
屈 83

궁
宮 24
弓 40
窮 40

권
券 116
勸 40
卷 112
拳 40

權 40

궐
厥 204

궤
軌 41

귀
歸 41
貴 202
鬼 41

규
叫 41
糾 41
規 41

균
均 42
菌 88
龜 42

극
克 42
劇 171
極 42

근
僅 43
勤 42
斤 204
根 43
近 42
謹 43

금
今 138
琴 192
禁 43

禽 43
錦 204
金 124

급
及 183
急 47
級 58
給 25

긍
肯 96

기
企 44
其 47
器 43
基 46
奇 119
寄 46
己 44
幾 46
技 44
忌 47
旗 153
旣 44
期 200
棄 130
機 22
欺 86
氣 29
譏 20
祈 46
紀 44
記 80
豈 204
起 46
飢 46
騎 44

긴
緊 47

길
吉 47

나
奈 204
那 47

낙
諾 192

난
暖 48
難 83

남
南 194
男 48

납
納 48

낭
娘 49

내
乃 49
內 49
耐 136

녀
女 48

년
年 187

념
念 44

녕
寧 13

노
努 50
奴 50
怒 81

농
農 50

뇌
惱 75
腦 58

능
能 10

니
泥 136

다
多 52

단
丹 53
但 53
單 12
團 53
壇 13
斷 200
旦 52
檀 204
段 101
短 52
端 53

달
達 53

담

擔 ———— 53
淡 ———— 111
談 ———— 95

답
畓 ⓴④
答 ———— 198
踏 ———— 54

당
唐 ———— 54
堂 ———— 154
當 ———— 53
糖 ———— 158
黨 ———— 83

대
代 ———— 54
大 ———— 128
對 ———— 54
帶 ———— 189
待 ———— 125
隊 ———— 184
臺 ———— 54
貸 ———— 137

덕
德 ———— 54

도
倒 ———— 162
刀 ———— 169
到 ———— 163
圖 ———— 44
塗 ———— 55
導 ———— 165
島 ———— 24
度 ———— 86
徒 ———— 48
挑 ———— 55

陶 ———— 55
渡 ———— 114
都 ———— 190
桃 ———— 138
逃 ———— 55
途 ———— 150
道 ———— 41
盜 ———— 154
稻 ———— 55
跳 ❷⓿❹

독
獨 ———— 56
毒 ———— 56
督 ———— 12
篤 ———— 56
讀 ———— 55

돈
敦 ❷⓿❹
豚 ———— 18

돌
突 ———— 54

동
冬 ———— 176
凍 ———— 49
動 ———— 58
同 ———— 56
洞 ———— 56
東 ———— 56
童 ———— 111
銅 ———— 58

두
斗 ❷⓿❹
豆 ———— 58
頭 ———— 58

둔
屯 ———— 58
鈍 ———— 125

득
得 ———— 44

등
燈 ———— 94
登 ———— 59
等 ———— 58
騰 ———— 83

라
羅 ———— 47

락
樂 ———— 122
落 ———— 180
絡 ———— 61

란
亂 ———— 137
卵 ———— 22
欄 ———— 177
蘭 ———— 48

람
濫 ———— 48
覽 ———— 118

랑
廊 ———— 196
浪 ———— 68
郎 ———— 48

래
來 ———— 49

랭
冷 ———— 49

략
掠 ———— 113
略 ———— 90

량
兩 ———— 114
凉 ———— 199
梁 ———— 29
糧 ———— 113
良 ———— 114
諒 ———— 114
量 ———— 119

려
勵 ———— 150
慮 ———— 24
旅 ———— 116
麗 ———— 196

력
力 ———— 50
曆 ———— 172
歷 ———— 135

련
憐 ———— 117
戀 ———— 117
蓮 ———— 118
連 ———— 118
練 ———— 50
聯 ———— 94
鍊 ———— 160

렬
列 ———— 119
劣 ———— 124
烈 ———— 61
裂 ———— 42

렴

廉 ———— 152

렵
獵 ———— 119

령
令 ———— 201
嶺 ———— 119
零 ———— 120
靈 ———— 130
領 ———— 13

례
例 ———— 75
禮 ———— 188
隸 ———— 122

로
勞 ———— 187
爐 ———— 48
老 ———— 50
路 ———— 10
露 ———— 49

록
祿 ———— 28
綠 ———— 50
錄 ———— 59
鹿 ❷⓿❹

론
論 ———— 66

롱
弄 ———— 202

뢰
賴 ———— 102
雷 ———— 116

료

了 ———— 123
僚 ———— 56
料 ———— 124

룡
龍 ———— 125

루
屢 ———— 52
淚 ———— 175
漏 ———— 52
樓 ———— 50
累 ———— 52

류
流 ———— 189
柳 ———— 114
留 ———— 23
類 ———— 130

륙
六 ———— 131
陸 ———— 169

륜
倫 ———— 136
輪 ———— 131

률
律 ———— 41
率 ———— 199
栗 ———— 132

륭
隆 ———— 132

릉
陵 ———— 30

리

利 ······ 136	亡 ······ 62	命 ······ 96	戊 ······ 65	**박**	排 ······ 74
吏 ······ 28	妄 ······ 20	明 ······ 182	武 ······ 66	博 ······ 190	拜 ······ 74
履 ······ 135	忙 ······ 82	銘 ······ 84	無 ······ 65	拍 ······ 67	杯 ······ 88
李 ······ 135	忘 ······ 59	鳴 ······ 84	茂 ······ (204)	泊 ······ 99	背 ······ 68
梨 ······ 78	望 ······ 202	**모**	舞 ······ 101	朴 ······ (204)	配 ······ 74
理 ······ 28	茫 ······ 59	侮 ······ 64	貿 ······ 65	薄 ······ 172	輩 ······ 92
裏 ······ 187	罔 ······ 60	冒 ······ 64	霧 ······ 65	迫 ······ 193	**백**
里 ······ 56	**매**	慕 ······ 134	**묵**	**반**	伯 ······ 74
離 ······ 16	埋 ······ 60	慕 ······ 117	墨 ······ 171	伴 ······ 98	白 ······ 74
린	妹 ······ 138	暮 ······ 52	默 ······ 26	半 ······ 67	百 ······ 74
隣 ······ 77	媒 ······ 164	某 ······ 64	**문**	反 ······ 68	**번**
림	梅 ······ 60	模 ······ 62	問 ······ 66	叛 ······ 68	煩 ······ 75
林 ······ 130	每 ······ 60	母 ······ 99	文 ······ 163	班 ······ 68	番 ······ 60
臨 ······ 137	買 ······ 60	毛 ······ 62	聞 ······ 176	返 ······ (204)	繁 ······ 75
립	賣 ······ 60	謀 ······ 25	門 ······ 171	盤 ······ 112	飜 ······ 75
立 ······ 96	**맥**	貌 ······ 66	**물**	般 ······ 158	**벌**
마	脈 ······ 61	**목**	勿 ······ 66	飯 ······ 95	伐 ······ 156
磨 ······ 117	麥 ······ 61	木 ······ 64	物 ······ 163	**발**	罰 ······ 193
馬 ······ 101	**맹**	牧 ······ 64	**미**	拔 ······ 92	**범**
麻 ······ 89	孟 ······ 61	目 ······ 64	味 ······ 177	發 ······ 153	凡 ······ 75
막	猛 ······ 61	睦 ······ 178	尾 ······ 30	髮 ······ 62	犯 ······ 75
幕 ······ 49	盟 ······ 61	**몰**	微 ······ 67	**방**	範 ······ 75
漠 ······ 59	盲 ······ 61	沒 ······ 189	未 ······ 66	倣 ······ 62	**법**
莫 ······ 59	**면**	**몽**	迷 ······ 67	傍 ······ 68	法 ······ 76
만	免 ······ 62	夢 ······ 47	眉 ······ (204)	妨 ······ 65	**벽**
慢 ···· 59,122	勉 ······ 42	蒙 ······ 23	米 ······ 66	防 ······ 158	壁 ······ 151
漫 ···· (97)	眠 ······ 96	**묘**	美 ······ 66	邦 ······ 61	碧 ······ 76
滿 ······ 84	綿 ······ 62	卯 ······ 132	**민**	房 ······ 113	**변**
晚 ······ 59	面 ······ 30	墓 ······ 82	憫 ······ 117	放 ······ 68	邊 ······ 47
萬 ······ 131	**멸**	妙 ······ 65	敏 ······ 120	方 ······ 68	變 ······ 78
말	滅 ······ 62	廟 ······ (204)	民 ······ 90	芳 ······ (204)	辨 ······ 76
末 ······ 81	**명**	苗 ······ 65	**밀**	訪 ······ 111	
망	冥 ······ 62	**무**	密 ······ 67	**배**	
	名 ······ 120	務 ······ 124	蜜 ······ 67	倍 ······ (205)	
				培 ······ 151	

辯 76

별

別 31

병

丙 76
兵 58
屛 178
病 76
竝 77

보

保 77
報 156
寶 77
普 77
步 77
補 77
譜 162

복

伏 150
卜 78
復 200
服 42
福 196
複 78
腹 78
覆 78

본

本 18

봉

奉 80
封 67
峯 156
逢 78
蜂 67

鳳 78

부

付 48
副 80
否 80
夫 151
婦 24
富 80
府 157
扶 80
浮 81
附 172
部 12
父 86
符 81
簿 80
腐 166
負 81
賦 189
赴 81

북

北 135

분

分 82
奔 82
奮 202
墳 82
憤 81
粉 81
紛 82

불

不 82
佛 82
拂 165

붕

崩 83
朋 83

비

備 19
卑 83
妃 124
婢 50
批 84
悲 84
比 83
碑 84
秘 84
肥 84
費 20
非 83
飛 83
鼻 84

빈

貧 86
賓 49
頻 86

빙

氷 86
聘 175

사

事 162
仕 80
使 31
四 87
似 130
史 87
司 89
士 32
寫 78
寺 82
射 68

巳 44
師 86
捨 202
沙 199
邪 87
思 111
斜 87
斯 205
查 98
死 123
社 87
祀 158
絲 62
私 86
舍 174
蛇 87
詐 86
詞 80
謝 177
賜 200
辭 88

삭

削 88
朔 131

산

山 88
散 65
産 152
算 180

살

殺 88

삼

三 88

상

上 89
傷 89
像 119
償 90
商 89
喪 90
嘗 205
尙 100
常 68
床 137
想 31
桑 89
狀 192
相 89
祥 89
裳 134
詳 94
象 176
賞 12
霜 88

쌍

雙 111

색

索 17
塞 40
色 112

생

省 90
生 90

서

敍 92
序 168
庶 90
徐 205
暑 92
恕 205

書 55
逝 90
緒 53
署 92
西 119
誓 92

석

夕 160
席 86
惜 112
昔 205
析 82
石 77
釋 205

선

仙 110
先 92
善 14
宣 93
旋 93
選 92
禪 93
線 87
船 187
鮮 205

설

舌 56
設 10
說 182
雪 86

섭

攝 93
涉 29

성

城 47

姓 …… 74
性 …… 59
成 …… 53
星 …… 110
盛 …… 132
聖 …… 93
聲 …… 41
誠 …… 177

세
世 …… 172
勢 …… 165
洗 …… 94
歲 …… 93
稅 …… 62
細 …… 94

소
召 …… 95
小 …… 95
少 …… 43
掃 …… 174
消 …… 94
所 …… 95
昭 …… 94
燒 …… 117
蔬 …… 171
蘇 …… 94
疏 …… 95
笑 …… 186
素 …… 17
訴 …… 94
騷 …… 205

속
俗 …… 95
屬 …… 122
束 …… 53
速 …… 175
粟 …… 95

續 …… 96

손
孫 …… 165
損 …… 201

송
松 …… 123
送 …… 98
訟 …… 94
誦 …… 112
頌 …… 205

쇄
刷 …… 136
鎖 …… 186

쇠
衰 …… 96

수
修 …… 99
受 …… 98
囚 …… 205
垂 …… 99
壽 …… 96
守 …… 183
帥 …… 151
授 …… 98
搜 …… 98
隨 …… 98
愁 …… 125
手 …… 44
收 …… 98
數 …… 99
樹 …… 96
殊 …… 205
水 …… 98
獸 …… 43
遂 …… 205

睡 …… 96
秀 …… 164
誰 …… 99
輸 …… 98
雖 …… 205
需 …… 195
須 …… 188
首 …… 96

숙
叔 …… 99
孰 …… 205
宿 …… 99
淑 …… 157
熟 …… 160
肅 …… 168

순
循 …… 205
巡 …… 100
旬 …… 178
殉 …… 100
瞬 …… 100
純 …… 100
脣 …… 205
順 …… 200

술
戌 …… 65
述 …… 92
術 …… 44

숭
崇 …… 100

습
拾 …… 98
濕 …… 159
習 …… 28
襲 …… 54

승
乘 …… 101
僧 …… 101
勝 …… 101
承 …… 100
昇 …… 101

시
侍 …… 101
始 …… 102
市 …… 102
施 …… 102
是 …… 116
時 …… 150
矢 …… 40
示 …… 154
視 …… 16
詩 …… 101
試 …… 102

식
式 …… 102
息 …… 205
植 …… 135
識 …… 165
食 …… 17
飾 …… 151

신
伸 …… 110
信 …… 102
愼 …… 43
新 …… 16
晨 …… 110
申 …… 110
神 …… 110
臣 …… 32
身 …… 110
辛 …… 110

실

失 …… 82
室 …… 111
實 …… 111

심
審 …… 152
尋 …… 111
深 …… 111
心 …… 89
甚 …… 59

십
十 …… 46

씨
氏 …… 135

아
亞 …… 112
兒 …… 130
我 …… 188
牙 …… 178
芽 …… 205
雅 …… 111
餓 …… 46

악
岳 …… 88
惡 …… 87

안
安 …… 66
岸 …… 190
案 …… 192
眼 …… 193
雁 …… 196
顔 …… 112

알
謁 …… 74

암
巖 …… 112
暗 …… 112

압
壓 …… 112
押 …… 92

앙
仰 …… 176
央 …… 168
殃 …… 152

애
哀 …… 112
涯 …… 90
愛 …… 113

액
厄 …… 196
額 …… 157

야
也 …… 64
夜 …… 172
耶 …… 205
野 …… 113

약
弱 …… 96
若 …… 113
藥 …… 113
約 …… 92
躍 …… 199

양
壤 …… 182
揚 …… 205
洋 …… 56
陽 …… 181

양(楊)
楊 ……114
樣 ……52
羊 ……114
讓 ……114
養 ……80

어
御 ……159
漁 ……116
於 (205)
語 ……187
魚 ……116

억
億 ……183
憶 ……177
抑 ……116

언
焉 (205)
言 ……13

엄
嚴 ……151

업
業 ……177

여
予 (206)
余 (206)
如 ……19
汝 (205)
與 ……46
輿 (206)
餘 ……116

역
亦 ……116
域 ……29
役 ……188
易 ……65
逆 ……117
疫 ……196
譯 ……75
驛 ……95

연
宴 ……183
延 ……166
沿 ……118
演 ……118
煙 ……43
燃 ……117
然 ……125
燕 ……118
研 ……117
緣 ……117
軟 ……20
鉛 ……112

열
悦 (206)
熱 ……119
閱 ……118

염
染 ……122
炎 ……92
鹽 (206)

엽
葉 ……166

영
影 ……134
泳 ……98
映 ……119
榮 ……119
永 ……120
營 ……120
英 ……120
迎 ……198
詠 ……132

예
藝 ……120
譽 ……119
豫 ……130
銳 ……120

오
五 ……123
傲 ……122
午 ……122
吾 (206)
鳴 (206)
娛 ……122
悟 ……175
汚 ……122
烏 ……122
誤 ……170

옥
屋 ……87
獄 ……123
玉 ……76

온
溫 ……123

옹
擁 ……186
翁 (206)

와
瓦 (206)
臥 ……123

완
完 ……123
緩 ……123

왈
曰 ……195

왕
往 ……136
王 ……124

외
外 ……124
畏 (206)

요
搖 ……58
腰 ……124
遙 (206)
要 ……164
謠 ……10

욕
浴 ……124
慾 ……181
欲 (206)
辱 ……64

용
勇 ……66
容 ……28
庸 ……124
用 ……48

우
于 (206)
偶 ……125
優 ……125
又 (206)
友 ……30
右 ……126
宇 ……126
尤 (206)
郵 ……126
愚 ……125
憂 ……125
牛 ……82
遇 ……126
羽 ……126
雨 ……186

운
云 (206)
運 ……190
雲 ……89
韻 ……116

웅
雄 ……120

원
元 ……110
原 ……126
員 ……128
園 ……132
圓 ……128
援 ……201
源 ……126
院 ……134
怨 ……128
遠 ……120
願 ……46

월
月 ……128
越 ……175

위
位 ……128
偉 ……128
偽 ……129
危 ……129
圍 ……75
委 ……128
威 (206)
慰 ……160
爲 ……120
違 ……129
緯 (206)
胃 ……129
衛 ……101
謂 ……95

유
乳 ……58
儒 ……130
唯 ……131
幼 ……130
幽 ……130
惟 (206)
油 ……131
猶 ……130
悠 ……129
愈 (206)
有 ……129
柔 ……200
遊 (206)
遺 ……130
由 ……117
裕 ……80
維 ……131
誘 ……40
酉 ……157

육
肉 ……114
育 ……30

윤
潤 ……180
閏 ……131

音別索引

은
隱 ------- 132
恩 ------- 59
銀 ------- 132

을
乙 ------- 132

음
吟 ------- 132
淫 ------- 12
陰 ------- 134
音 ------- 84
飮 ------- 66

읍
泣 ------- 134
邑 ------- 32

응
凝 ------- 134
應 ------- 134

의
依 ------- 135
儀 ------- 135
宜 ------- 184
意 ------- 171
疑 ------- 193
矣 ------- (206)
義 ------- 157
議 ------- 182
衣 ------- 134
醫 ------- 134

이
二 ------- 159
以 ------- 135
夷 ------- 138
已 ------- 136
異 ------- 20
移 ------- 135
而 ------- (206)
耳 ------- 125

익
益 ------- 136
翼 ------- 126

인
人 ------- 136
仁 ------- 137
印 ------- 136
因 ------- 46
姻 ------- 137
寅 ------- 76
引 ------- 18
忍 ------- 136
認 ------- 80

일
一 ------- 131
日 ------- 152
逸 ------- 137

임
任 ------- 81
壬 ------- 137
賃 ------- 137

입
入 ------- 14

자
姉 ------- 138
刺 ------- (206)
姿 ------- 138
子 ------- 49
字 ------- 202
資 ------- 182
恣 ------- (207)
慈 ------- 137
者 ------- 101
玆 ------- 138
紫 ------- 138
自 ------- 138

작
作 ------- 10
昨 ------- 138
爵 ------- 74
酌 ------- 170

잔
殘 ------- 150

잠
潛 ------- 150
暫 ------- 150

잡
雜 ------- 150

장
丈 ------- 151
場 ------- 102
牆 ------- 151
壯 ------- 150
奬 ------- 150
將 ------- 151
帳 ------- 54
張 ------- 26
障 ------- 25
掌 ------- 67
莊 ------- 151
葬 ------- 100
藏 ------- 60
章 ------- 18
粧 ------- 53
腸 ------- 129
臟 ------- 78
裝 ------- 151
長 ------- 111

재
再 ------- 152
哉 ------- (207)
在 ------- 152
才 ------- 41
材 ------- 64
栽 ------- 151
災 ------- 152
裁 ------- 176
財 ------- 152
載 ------- 118
宰 ------- 163

쟁
爭 ------- 20

저
低 ------- 152
底 ------- 157
抵 ------- 153
著 ------- 192
貯 ------- 152

적
寂 ------- 189
摘 ------- 153
滴 ------- (207)
敵 ------- 153
適 ------- 153
的 ------- 87
積 ------- 52
籍 ------- 194
績 ------- 178
賊 ------- 117
赤 ------- 153
跡 ------- (207)

전
全 ------- 154
傳 ------- 154
典 ------- 135
前 ------- 122
專 ------- 153
展 ------- (207)
戰 ------- 55
殿 ------- 154
田 ------- 136
轉 ------- 131
錢 ------- 58
電 ------- 52

절
切 ------- 153
折 ------- (207)
竊 ------- 154
節 ------- 23
絶 ------- 16,43

점
占 ------- 60
店 ------- 89
漸 ------- 154
點 ------- 61

접
接 ------- 156
蝶 ------- 195

정
丁 ------- 157
井 ------- 157
亭 ------- (207)
停 ------- 158
定 ------- 157
庭 ------- 11
廷 ------- 76
征 ------- 156
情 ------- 156
淨 ------- 156
政 ------- 157
整 ------- 158
正 ------- 157
程 ------- 26
精 ------- 156
訂 ------- 99
貞 ------- 157
靜 ------- 168
頂 ------- 156

제
制 ------- 159
帝 ------- 199
弟 ------- 194
堤 ------- 158
提 ------- 159
濟 ------- 76
除 ------- 159
際 ------- 169
祭 ------- 158
第 ------- 159
製 ------- 158
諸 ------- 158
題 ------- 66
齊 ------- 158

조
兆 ------- 201
助 ------- 31
弔 ------- 160
操 ------- 160
潮 ------- 153
朝 ------- 160
條 ------- 159
早 ------- 160
燥 ------- 17
照 ------- 54
造 ------- 129

祖 ----- 159
租 ----- 160
組 ----- 162
調 ----- 160
鳥 ----- 122

족
族 ----- 162
足 ----- 87

존
存 ----- 31
尊 ----- 162

졸
卒 ----- 162
拙 ----- 207

종
宗 ----- 93
從 ----- 162
終 ----- 102
種 ----- 100
縱 ----- 160
鐘 ----- 29

좌
佐 ----- 77
坐 ----- 25
左 ----- 162
座 ----- 23

죄
罪 ----- 75

주
主 ----- 163
住 ----- 16
周 ----- 163
奏 ----- 118

宙 ----- 126
州 ----- 77
注 ----- 163
洲 ----- 207
晝 ----- 74
朱 ----- 163
柱 ----- 87
株 ----- 163
舟 ----- 184
珠 ----- 168
走 ----- 55
酒 ----- 61
鑄 ----- 163

죽
竹 ----- 60

준
俊 ----- 164
準 ----- 164
遵 ----- 207

중
中 ----- 164
仲 ----- 164
衆 ----- 40
重 ----- 164

즉
卽 ----- 164

증
增 ----- 154
憎 ----- 113
曾 ----- 165
蒸 ----- 189
症 ----- 165
證 ----- 165
贈 ----- 207

지

只 ----- 53
地 ----- 181
之 ----- 207
指 ----- 165
持 ----- 131
池 ----- 118
支 ----- 165
智 ----- 166
枝 ----- 166
止 ----- 116
志 ----- 56
遲 ----- 166
知 ----- 165
紙 ----- 131
至 ----- 49
誌 ----- 150

직
直 ----- 99
織 ----- 19
職 ----- 166

진
振 ----- 168
陣 ----- 168
陳 ----- 166
珍 ----- 166
進 ----- 190
盡 ----- 42
眞 ----- 168
辰 ----- 13
震 ----- 168
鎭 ----- 168

질
姪 ----- 207
疾 ----- 169
秩 ----- 168
質 ----- 114

집

執 ----- 169
集 ----- 95

징
徵 ----- 169
懲 ----- 169

차
茶 ----- 50
且 ----- 31
借 ----- 160
差 ----- 18
次 ----- 52
此 ----- 169
車 ----- 119

착
捉 ----- 207
着 ----- 169
錯 ----- 170

찬
贊 ----- 193
讚 ----- 18

찰
察 ----- 100

참
參 ----- 170
慘 ----- 170
慙 ----- 170

창
倉 ----- 170
創 ----- 171
唱 ----- 171
昌 ----- 75
暢 ----- 198
蒼 ----- 170

窓 ----- 171

채
債 ----- 81
彩 ----- 171
採 ----- 171
菜 ----- 171

책
冊 ----- 172
策 ----- 65
責 ----- 166

처
妻 ----- 192
處 ----- 172

척
尺 ----- 32
拓 ----- 14
戚 ----- 137
斥 ----- 74

천
千 ----- 123
天 ----- 174
川 ----- 188
淺 ----- 172
泉 ----- 126
薦 ----- 26
遷 ----- 162
賤 ----- 67
踐 ----- 111

철
哲 ----- 207
徹 ----- 172
鐵 ----- 172

첨

尖 ----- 174
添 ----- 172

첩
妾 ----- 78

청
廳 ----- 174
淸 ----- 174
晴 ----- 174
聽 ----- 68
請 ----- 110
靑 ----- 174

체
滯 ----- 158
替 ----- 54
遞 ----- 126
逮 ----- 174
體 ----- 154

초
初 ----- 176
抄 ----- 207
招 ----- 175
草 ----- 48
礎 ----- 46
秒 ----- 175
肖 ----- 207
超 ----- 175

촉
促 ----- 175
燭 ----- 175
觸 ----- 156

촌
寸 ----- 207
村 ----- 13

총

總 176	臭 190	快 180	**택**	**팔**	**표**
聰 175	趣 177	**타**	宅 181	八 183	漂 187
銃 45	醉 55	他 47	擇 207	**패**	標 187
최	**측**	墮 180	澤 54,194	敗 170	票 187
催 207	側 114	妥 180	**토**	貝 207	表 187
最 176	測 60	打 180	吐 182	**편**	**품**
추	**층**	**탁**	土 182	便 184	品 137
抽 176	層 177	卓 128	討 182	偏 184	**풍**
推 176	**치**	托 135	**통**	片 184	豊 187
追 177	値 99	濁 195	通 194	遍 77	風 93
秋 176	治 178	濯 94	痛 124	篇 96	**피**
醜 176	恥 207	**탄**	統 23	編 184	彼 188
축	置 32	彈 41	**퇴**	**평**	避 47
丑 110	致 177	歎 14	退 88	平 181	疲 187
逐 11	齒 178	炭 55	**투**	評 195	皮 181
畜 64	**칙**	誕 93	投 182	**폐**	被 207
祝 22	則 164	**탈**	透 182	幣 198	**필**
築 17	**친**	脫 181	鬪 40	廢 184	匹 74
縮 110	親 178	奪 113	**특**	弊 30	必 188
蓄 152	**칠**	**탐**	特 56	蔽 132	畢 188
춘	七 178	探 181	**파**	肺 184	筆 163
春 174	漆 207	貪 181	把 183	閉 186	**하**
출	**침**	**탑**	播 154	**포**	下 120
出 93	侵 180	塔 174	波 183	包 186	何 99
충	寢 178	**탕**	派 183	布 93	夏 61
充 198	沈 81	湯 124	破 182	抱 186	河 188
忠 177	浸 180	**태**	罷 183	捕 174	荷 188
蟲 55	枕 178	太 181	頗 184	浦 186	賀 188
衝 123	針 68	怠 207	**판**	胞 94	**학**
취	**칭**	態 138	判 84	飽 123	學 59
取 93	稱 11	殆 129	板 65	**폭**	鶴 118
吹 25	**쾌**	泰 181	版 183	幅 77	**한**
就 177			販 102	暴 186	寒 189
				爆 186	

恨 ……… 128
汗 ……… 189
漢 ……… 29
限 ……… 40
旱 ……… 208
閑 ……… 189
韓 ……… 189

할
割 ……… 189

함
含 ……… 186
咸 ……… 208
陷 ……… 189

합
合 ……… 162

항
巷 ……… 208
恒 ……… 208
抗 ……… 153
港 ……… 190
航 ……… 190
項 ……… 126

해
亥 ……… 23
奚 ……… 208
害 ……… 180
海 ……… 190
解 ……… 114
該 ……… 190

핵
核 ……… 208

행
幸 ……… 190
行 ……… 102

향
享 ……… 208
向 ……… 22
鄕 ……… 41
響 ……… 208
香 ……… 190

허
虛 ……… 19
許 ……… 192

헌
憲 ……… 129
獻 ……… 26
軒 ……… 208

험
險 ……… 64
驗 ……… 102

혁
革 ……… 118

현
懸 ……… 192
現 ……… 192
玄 ……… 192
絃 ……… 208
縣 ……… 208
賢 ……… 192
顯 ……… 192

혈
穴 ……… 208
血 ……… 193

혐
嫌 ……… 193

협
協 ……… 193

脅 ……… 193

형
亨 ……… 194
兄 ……… 194
刑 ……… 193
形 ……… 168
螢 ……… 193
衡 ……… 42

혜
分 ……… 208
惠 ……… 194
慧 ……… 166

호
乎 ……… 208
互 ……… 89
呼 ……… 195
好 ……… 195
湖 ……… 194
浩 ……… 208
戶 ……… 194
毫 ……… 201
胡 ……… 195
虎 ……… 125
號 ……… 81
護 ……… 76
豪 ……… 194

혹
惑 ……… 67
或 ……… 195

혼
婚 ……… 195
混 ……… 195
昏 ……… 208
魂 ……… 90

홀

忽 ……… 95

홍
弘 ……… 208
洪 ……… 196
紅 ……… 196
鴻 ……… 196

화
化 ……… 14
和 ……… 198
火 ……… 171
花 ……… 32
華 ……… 196
畫 ……… 196
禍 ……… 196
禾 ……… 208
話 ……… 84
貨 ……… 198

확
擴 ……… 198
確 ……… 198
穫 ……… 208

환
丸 ……… 208
換 ……… 199
患 ……… 169
歡 ……… 198
環 ……… 198
還 ……… 90

활
活 ……… 199

황
況 ……… 14
荒 ……… 199
皇 ……… 199
黃 ……… 199

회
回 ……… 200
悔 ……… 170
懷 ……… 200
會 ……… 199

획
劃 ……… 200
獲 ……… 116

횡
橫 ……… 200

효
孝 ……… 200
效 ……… 164
曉 ……… 208

후
侯 ……… 208
候 ……… 169
厚 ……… 200
後 ……… 201

훈
訓 ……… 201

훼
毁 ……… 201

휘
揮 ……… 201
輝 ……… 208

휴
休 ……… 201
携 ……… 159

흉
凶 ……… 201
胸 ……… 208

흑
黑 ……… 202

흡
吸 ……… 195

흥
興 ……… 202

희
喜 ……… 202
希 ……… 202
戲 ……… 202
稀 ……… 202

결 근 계

결	계	과장	부장
재			

사유:

기간:

위와 같은 사유로 출근하지 못하였으므로
결근계를 제출합니다.

20 년 월 일

소속:

직위:

성명: (인)

사 직 서

소속:

직위:

성명:

사직사유:

상기 본인은 위와 같은 사정으로 인하여
년 월 일부로 사직하고자 하오니
선처하여 주시기 바랍니다.

20 년 월 일

신청인: (인)

○ ○ ○ 귀하

신 원 보 증 서

정부
수입인지
첨부란

본적:

주소:

직급: 업 무 내 용:

성명: 주민등록번호:

상기자가 귀사의 사원으로 재직중 5년간 본인 등이
그의 신원을 보증하겠으며, 만일 상기자가 직무수행상
범한 고의 또는 과실로 인하여 귀사에 손해를 끼쳤을 때는
신원보증법에 의하여 피보증인과 연대배상하겠습니다.

20 년 월 일

본 적:

주 소:

직 업: 관 계:

신원보증인: (인) 주민등록번호:

본 적:

주 소:

직 업: 관 계:

신원보증인: (인) 주민등록번호:

○ ○ ○ 귀하

위 임 장

성 명:

주민등록번호:

주소 및 연락처:

본인은 위 사람을 대리인으로 선정하고 아래의
행위 및 권한을 위임함.

위임내용:

20 년 월 일

위임인: (인)

주민등록번호:

주소 및 연락처

 각종서식쓰기 | 영수증 인수증 청구서 보관증

영 수 증

금액: 일금 오백만원 정 (₩5,000,000)

위 금액을 ○○대금으로 정히 영수함.

20 년 월 일

주소:
주민등록번호:
영수인: (인)

○○○ 귀하

인 수 증

품 목:
수 량:

상기 물품을 정히 영수함.

20 년 월 일
인수인: (인)

○○○ 귀하

청 구 서

금액: 일금 삼만오천원 정 (₩35,000)

위 금액은 식대 및 교통비로서,
이를 청구합니다.

20 년 월 일
청구인: (인)

○○과 (부) ○○○ 귀하

보 관 증

보관품명:
수 량:

상기 물품을 정히 보관함.
상기 물품은 의뢰인 ○○○가
요구하는 즉시 인도하겠음.

20 년 월 일
보관인: (인)
주 소:

○○○ 귀하

탄원서 합의서

탄 원 서

제 목: 거주자우선주차 구민 피해에 대한 탄원서
내 용:

1. 중구를 위해 불철주야 노고하심을 충심으로 감사드립니다.
2. 다름이 아니오라 거주자 우선주차구역에 주차를 하고 있는 구민으로서 거주자 우선주차 구역에 주차하지 말아야 할 비거주자 주차 차량들로 인한 피해가 막심하여 아래와 같이 탄원서를 제출하오니 시정될 수 있도록 선처하여 주시기 바랍니다.

– 아 래 –

가. 비거주자 차량 단속의 소홀성: 경고장 부착만으로는 단속이 곤란하다고 사료되는바, 바로 견인조치할 수 있도록 시정하여 주시기 바라며, 주차위반 차량에 대한 신고 전화를 하여도 연결이 안되는 상황이 빈번히 발생하고 있어 효율적인 단속이 곤란한 실정이라고 사료됩니다.
나. 그로 인해 거주자 차량이 부득이 다른 곳에 주차를 해야 하는 경우가 왕왕 있는데 지역내 특성상 구역 이외에는 타 차량의 통행에 불편을 끼칠까봐 달리 주차할 곳이 없어 인근(10m이내) 도로 주변에 주차를 할 수밖에 없는 실정이나, 구청에서 나온 주차 단속에 걸려 주차위반 및 견인조치로 인한 금전적 · 시간적 피해가 막심한 실정입니다.
다. 그런 반면에 현실적으로 비거주자 차량에는 경고장만 부착되고 아무런 조치가 이루어지지 않는다는 것은 백번 천번 부당한 행정조치라고 사료되는바 조속한 시일 내에 개선하여 주시기를 바랍니다.

20 년 월 일
작성자: ○ ○ ○

○ ○ ○ 귀하

합 의 서

피해자(甲):○ ○ ○
가해자(乙):○ ○ ○

1. 피해자 甲은 ○○년 ○월 ○일, 가해자 乙이 제조한 화장품 ○○제품을 구입하였으며 그 제품을 사용한 지 1주일만에 피부에 경미한 여드름 및 기미와 같은 부작용이 발생하였고 乙측에서 이 부분에 대해 일부 배상금을 지급하기로 하였다. 배상내역은 현금 20만원으로 甲, 乙이 서로 합의하였다. (사건내역 작성)

2. 따라서 乙은 손해배상금 20만원을 ○○년 ○월 ○일까지 甲에게 지급할 것을 확약했다. 단, 甲은 乙에게 위의 배상금 이외에는 더 이상의 청구를 하지 않을 것을 조건으로 한다. (배상내역작성)

3. 다음 금액을 손해배상금으로 확실히 수령하고 상호 원만히 합의하였으므로 이후 이에 관하여 일체의 권리를 포기하며 여하한 사유가 있어도 민형사상의 소송이나 이의를 제기하지 아니할 것을 확약하고 후일의 증거로서 이 합의서에 서명 날인한다. (기타 부가적인 합의내역 작성)

20 년 월 일

피해자(甲) 주 소:
주민등록번호:
성 명: (인)

가해자(乙) 주 소:
회 사 명: (인)

 각종서식쓰기 고소장 고소취소장

고소란 범죄의 피해자 등 고소권을 가진 사람이 수사기관에 범죄 사실을 신고하여 범인을 처벌해 달라고 요구하는 행위이다.
고소장은 일정한 양식이 있는 것은 아니고 고소인과 피고소인의 인적사항, 피해내용, 처벌을 바라는 의사표시가 명시되어 있으면 되며, 그 사실이 어떠한 범죄에 해당되는지까지 명시할 필요는 없다.

고 소 장

고소인: 김○○
　　　서울 ○○구 ○○동 ○○번지
　　　주민등록번호:
　　　전화번호:

피고소인: 이○○
　　　서울 ○○구 ○○동 ○○번지
　　　주민등록번호:
　　　전화번호:

피고소인: 박○○
　　　서울 ○○구 ○○동 ○○번지
　　　주민등록번호:
　　　전화번호:

피고소인들을 상대로 다음과 같은 사실로 고소하니, 조사하여 엄벌하여 주시기 바랍니다.

고소사실:
피고소인 이○○와 박○○는 2004. 1. 23. ○○시 ○○구 ○○동 ○○번지 ○○건설 2층 회의실에서 고소인 ○○○에게 현금 1,000만원을 차용하고 차용증서에 서명 날인하여 2004. 8. 23.까지 변제하여 준다며 고소인을 기망하여 이를 가지고 도주하였으니 수사하여 엄벌하여 주시기 바랍니다. (6하원칙에 의거 작성)

관계서류:　1. 약속어음 ○매
　　　　　　2. 내용통지서 ○매
　　　　　　3. 각서 사본 1매

　　　　20 　 년 　 월 　 일
　　　위 고소인 홍길동 ㊞

　　　　　　　○○경찰서장 귀하

고 소 취 소 장

고소인: 김○○
　　　서울 ○○구 ○○동 ○○번지
　　　주민등록번호:
　　　전화번호:

피고소인: 김○○
　　　서울 ○○구 ○○동 ○○번지
　　　주민등록번호:
　　　전화번호:

상기 고소인은 2004. 1. 1. 위 피고인을 상대로 서울 ○○경찰서에 업무상 배임 혐의로 고소하였는바, 피고소인 ○○○가 채무금을 전액 변제하였기에 고소를 취소하고, 앞으로는 이 건에 대하여 일체의 민·형사간 이의를 제기하지 않을 것을 약속합니다.

　　　　20 　 년 　 월 　 일
　　　위 고소인 홍길동 ㊞

　　서울 ○○ 경찰서장 귀하

고소 취소는 신중해야 한다.
고소를 취소하면 고소인은 사건담당 경찰관에게 '고소 취소 조서'를 작성하고 고소 취소의 사유가 협박이나 폭력에 의한 것인지 스스로 희망한 것인지의 여부를 밝힌다.
고소를 취소하여도 형량에 참작이 될 뿐 죄가 없어지는 것은 아니다.
한 번 고소를 취소하면 동일한 건으로 2회 고소할 수 없다.

각종서식쓰기

내 용 증 명 서

1. **내용증명이란?**
보내는 사람이 받는 사람에게 어떤 내용의 문서(편지)를 언제 보냈는가 하는 사실을 우체국에서 공적으로 증명하여 주는 제도로서, 이러한 공적인 증명력을 통해 민사상의 권리·의무 관계 등을 정확히 하고자 할 필요성이 있을 때 주로 이용된다. (예)상품의 반품 및 계약시, 계약 해지시, 독촉장 발송시.

2. **내용증명서 작성 요령**
❶ 사용처를 기준으로 되도록 6하 원칙에 따라 전달하고자 하는 내용을 알기 쉽게 작성(이면지, 뒷면에 낙서 있는 종이 등은 삼가)
❷ 내용증명서 상단 또는 하단 여백에 반드시 보내는 사람과 받는 사람의 주소, 성명을 기재하여야 함.
❸ 작성된 내용증명서는 총 3부가 필요(받는 사람, 보내는 사람, 우체국이 각각 1부씩 보관).
❹ 내용증명서 내용 안에 기재된 보내는 사람, 받는 사람과 동일하게 우편발송용 편지봉투 1매 작성.

내 용 증 명 서

받 는 사 람: ○○시 ○○구 ○○동 ○○번지
(주) ○○○○ 대표이사 김하나 귀하

보내는 사람: 서울 ○○구 ○○동 ○○번지
홍길동

상기 본인은 ○○○○년 ○○월 ○○일 귀사에서 컴퓨터 부품을 구입하였으나
상품의 내용에 하자가 발견되어······(쓰고자 하는 내용을 쓴다)

20　　년 월　 일
위 발송인 홍길동　　　　　(인)

보내는 사람
○○시 ○○구 ○○동 ○○번지
홍길동

우표

받 는 사 람
○○시 ○○구 ○○동 ○○번지
(주) ○○○○ 대표이사 김하나 귀하